商业插画与动画创作

Procreate创意案例精讲

张 镭　李 钢　编著

清华大学出版社
北京

内 容 简 介

本书将理论和案例相结合，全面介绍了Procreate软件的操作方法，并通过获奖案例详解如何使用Procreate进行创作，目的是用通俗易懂的方式帮助读者构建完整的广告创作思路，为后续的深入学习打下基础。

书中所选案例均为笔者指导的全国大学生广告艺术大赛中的优秀获奖作品。全书共分为7章，内容包括Procreate软件操作基础、Procreate绘制基础、平面广告创作方法、动画广告创作方法等。

本书适合作为广告学和设计艺术学的专业核心教材，也适合广大的艺术设计和广告创作爱好者进行学习。

本书封面贴有清华大学出版社防伪标签，无标签者不得销售。
版权所有，侵权必究。举报：010-62782989，beiqinquan@tup.tsinghua.edu.cn。

图书在版编目（CIP）数据

商业插画与动画创作：Procreate创意案例精讲 / 张镭，李钢编著． —北京：清华大学出版社，2024.2
ISBN 978-7-302-65548-0

Ⅰ．①商… Ⅱ．①张… ②李… Ⅲ．①插图（绘画）—计算机辅助设计—图像处理软件 Ⅳ．① J218.5-39

中国国家版本馆CIP数据核字（2024）第040417号

责任编辑：邓　艳
封面设计：秦　丽
版式设计：文森时代
责任校对：马军令
责任印制：沈　露

出版发行：清华大学出版社
　　　　　网　　址：https://www.tup.com.cn，https://www.wqxuetang.com
　　　　　地　　址：北京清华大学学研大厦A座　　邮　编：100084
　　　　　社 总 机：010-83470000　　　　　　　　邮　购：010-62786544
　　　　　投稿与读者服务：010-62776969，c-service@tup.tsinghua.edu.cn
　　　　　质量反馈：010-62772015，zhiliang@tup.tsinghua.edu.cn
印 装 者：三河市铭诚印务有限公司
经　　销：全国新华书店
开　　本：190mm×260mm　　　　　印　张：20.75　　　　　字　数：536千字
版　　次：2024年2月第1版　　　　　　　　　　　　　　　　印　次：2024年2月第1次印刷
定　　价：138.00元

产品编号：099508-01

前言 Preface

近年来，笔者一直从事高校广告学和设计学相关专业课的本科生及研究生的教学工作。在工作中，笔者发现两个现象：其一是各院校对于学科竞赛的重视程度逐年提升；其二是学生在创作过程中使用各种数字化工具的比重大幅提升。如何在教学中将两者有机结合是笔者一直思考的问题，也是写作本书的初衷。

为什么选择 Procreate？

Procreate 可绘制具有独特风格的图像并且具有动画功能，是移动端最受欢迎的绘画软件之一。它不仅对专业创作者而言功能强大，而且简单到每个人都能快速上手。利用 iPad 版 Procreate 和 iPhone 版 Procreate Pocket 可随时随地进行创作，它的各种工具简洁易懂，既适合快速起草图像，也能满足精细化、多场景图像的制作需求。

本书以平面广告和动画广告为对象进行编写，选编案例均由笔者指导完成，且都在第十四届大学生广告艺术大赛中斩获等级奖。全国大学生广告艺术大赛是由教育部高等教育司指导，由教育部高等学校新闻学学科教学指导委员会、中国传媒大学、中国高等教育学会广告教育专业委员会共同举办，以企业真实营销项目作为命题的全国性高校文科竞赛。第十四届大学生广告艺术大赛的参赛师生达 1 740 180 人次，全国 29 个赛区共有 1869 所高等院校参加，共计提交 744 401 组参赛作品，通过这些数字可见比赛竞争的激烈程度，获奖难度很大。所有参赛作品需经过校、省、全国三级层层评选，能从中脱颖而出，说明这些作品有过人之处。

本书不仅讲解了 Procreate 的基本功能、手势与快捷操作、笔刷运用等软件基础和人体、服饰、色彩等基础绘制技巧，还从解题、创意、绘制、后期制作等方面还原了大赛命题的创作全过程。本书内容分为 7 章：第 1 章为 Procreate 软件操作基础；第 2 章为 Procreate 绘制基础，包含绘制技巧和画面润色技巧；第 3～4 章为平面广告案例；第 5～7 章为动画广告案例。选编案例的创作方法虽有不同，但它们均构思完整，制作精良，经过反复修改、打磨才最终完成，可供广大读者参考。

在本书的编写过程中，西南交通大学人文学院的付林希、高子玥、胡馨予、王嘉仪同学以及设计学院的李琪同学付出了巨大努力。他们每个人都有着过人的才华，更可贵的是他们同时拥有坚定的意志，是西南交通大学诸多优秀同学的代表。笔者在日常的教学过程中经常和学生进行热烈讨论、灵感碰撞，这是一种美妙的体验。

在此，我还要感谢我的妻子刘姮妤，她在繁重的工作之余不辞辛苦，帮助我完成了本书编写中的大量工作，没有她，本书很难完成。在生活中，她无微不至的关怀更给予了我无穷力量，有如此贤妻是

我最大的幸运。

感谢西南交通大学研究生教材（专著）经费建设项目的专项资助（项目编号：SWJTU-JC2022-016）。

西南交通大学的李钢老师、朱洁老师、李阳老师，成都体育学院的刘林沙老师，四川传媒学院的胡佳老师也为本书提出了诸多好的建议，在此一并感谢。

张镭

2022 年 12 月于成都

目录 Contents

第1章 Procreate 软件操作基础 ... 1

1.1 了解数字绘画 ... 2
- 1.1.1 各大数字绘画软件介绍 ... 2
- 1.1.2 Procreate 简介 ... 3

1.2 Procreate 下载和安装 ... 4
1.3 界面介绍 ... 4
1.4 基本操作认识 ... 5
- 1.4.1 基本功能——选择、导入、照片、新建画布 ... 5
- 1.4.2 基本绘制——画笔、涂抹、擦除、图层、颜色 ... 7
- 1.4.3 侧栏调节——笔刷尺寸、修改、不透明度、撤销和重做 ... 11
- 1.4.4 高阶功能——图库、操作、调整、选取、变换变形 ... 12

1.5 手势与快捷操作 ... 21
- 1.5.1 画布控制手势 ... 21
- 1.5.2 图层控制——混合模式 ... 23
- 1.5.3 形状速创 ... 30
- 1.5.4 取色与填色 ... 31

1.6 笔刷效果设置与运用 ... 32
- 1.6.1 画笔工作室——画笔参数 ... 32
- 1.6.2 画笔工作室——属性参数 ... 32

1.7 如何制作一支自己的画笔 ... 45
- 1.7.1 利用源库自制笔刷 ... 45
- 1.7.2 制作混制笔刷 ... 45

第2章 Procreate 绘制基础 ... 47

2.1 Procreate 绘制技巧 ... 48
- 2.1.1 笔刷选用 ... 48
- 2.1.2 线条 ... 48
- 2.1.3 人体绘制技巧 ... 49
- 2.1.4 面部绘制技巧 ... 50
- 2.1.5 服饰绘制技巧 ... 50

2.2 Procreate 画面润色技巧 ... 51
- 2.2.1 添加纹理 ... 52
- 2.2.2 添加颗粒和光影 ... 52
- 2.2.3 点缀高光 ... 52
- 2.2.4 调色 ... 52

第3章 平面广告案例之《芭莎女孩喝纤茶——内外兼修》 ... 53

3.1 创意阐释 ... 54
3.2 风格设定 ... 55
3.3 造型设定 ... 55
3.4 绘制过程 ... 56
- 3.4.1 画面构图 ... 56
- 3.4.2 主体人物造型绘制 ... 57
- 3.4.3 边框造型绘制 ... 61
- 3.4.4 装饰物绘制 ... 64
- 3.4.5 画面上色 ... 67
- 3.4.6 作品润色 ... 73

3.5 文案排版 ... 73

第 4 章 平面广告案例之《优衣库——穿上你的世界》 ... 75

- 4.1 创意阐释 ... 76
- 4.2 风格设定 ... 77
- 4.3 造型设定 ... 78
- 4.4 绘制过程 ... 79
 - 4.4.1 画面构图 ... 79
 - 4.4.2 设置画布 ... 79
 - 4.4.3 绘制史努比草稿 ... 80
 - 4.4.4 绘制史努比线稿 ... 80
 - 4.4.5 绘制 T 恤草稿 ... 81
 - 4.4.6 绘制 T 恤线稿 ... 85
 - 4.4.7 调整画面构图 ... 87
 - 4.4.8 画面上色 ... 87
 - 4.4.9 添加品牌 logo 及广告语 ... 100
 - 4.4.10 作品润色 ... 105
- 4.5 文案排版 ... 117

第 5 章 动画广告案例之《100 年润发——告别头屑,清爽一夏》 ... 120

- 5.1 创意阐释 ... 121
- 5.2 风格设定 ... 122
- 5.3 工具选用 ... 123
- 5.4 角色设定 ... 123
- 5.5 动画脚本 ... 124
 - 5.5.1 分镜头脚本设计 ... 124
 - 5.5.2 景别运用 ... 126
 - 5.5.3 镜头运用 ... 127
- 5.6 静态场景绘制 ... 128
 - 5.6.1 场景 1:水晶球八音盒绘制过程 ... 128
 - 5.6.2 场景 2:眼部特写绘制过程 ... 133
 - 5.6.3 场景 3:小女孩抓挠头发绘制过程 ... 136
 - 5.6.4 场景 4:小女孩脸部表情绘制过程 ... 140
 - 5.6.5 场景 5:鱼眼镜头下的洗发水绘制过程 ... 144
 - 5.6.6 场景 6:洗发水泡泡吸收植物精华绘制过程 ... 149
 - 5.6.7 场景 7:小女孩将泡泡拽进水晶球绘制过程 ... 152
 - 5.6.8 场景 8:小女孩头发变顺滑绘制过程 ... 154
- 5.7 动态镜头制作 ... 159
 - 5.7.1 水晶球及旋转木马动态镜头制作 ... 159
 - 5.7.2 雪花飘落动态镜头制作 ... 163
 - 5.7.3 泡泡运动动态镜头制作 ... 164
 - 5.7.4 泡泡爆炸动态镜头制作 ... 169
 - 5.7.5 海浪翻滚动态镜头制作 ... 174
- 5.8 转场制作 ... 179
 - 5.8.1 元素过渡转场 ... 179
 - 5.8.2 同形转场 ... 179
 - 5.8.3 遮挡转场 ... 180
 - 5.8.4 变形转场 ... 181
- 5.9 后期制作 ... 182
 - 5.9.1 导出动画 ... 182
 - 5.9.2 动画剪辑与调速 ... 182
 - 5.9.3 背景音乐 ... 183

第 6 章 动画广告案例之《999 感冒灵——暖心世界》 ... 184

- 6.1 创意阐释 ... 185
- 6.2 风格设定 ... 186
- 6.3 工具选用 ... 187
- 6.4 角色设定 ... 187
- 6.5 动画脚本 ... 187
 - 6.5.1 分镜头设计 ... 187
 - 6.5.2 景别运用 ... 189
 - 6.5.3 镜头运用 ... 190
 - 6.5.4 色彩运用 ... 190

6.6 静态场景绘制......191
 6.6.1 场景1：999感冒灵周边店铺场景绘制过程......191
 6.6.2 场景2：公交车站场景绘制过程......197
 6.6.3 场景3：咖啡馆场景绘制过程......205
 6.6.4 场景4：地球和星云场景绘制过程......209
 6.6.5 片尾绘制过程......212
6.7 动画角色绘制......212
 6.7.1 绘制"小九"......212
 6.7.2 绘制小女孩......214
 6.7.3 绘制地球......216
6.8 动态镜头制作......216
 6.8.1 Procreate动态制作......216
 6.8.2 AE动态制作......224
6.9 转场制作......231
 6.9.1 遮挡镜头转场......231
 6.9.2 相似体转场......232
6.10 后期制作......232
 6.10.1 剪辑......232
 6.10.2 背景音乐......237
 6.10.3 最终调整......238

第7章 动画广告案例之《优衣库——不走寻常路》......239

7.1 创意阐释......240
7.2 风格设定......241
7.3 工具选用......242
7.4 角色设定......242
7.5 动画脚本......243
 7.5.1 分镜头设计......243
 7.5.2 镜头运用......247
 7.5.3 色彩运用......248
7.6 动画角色绘制......250
 7.6.1 绘制过山车小子......250
 7.6.2 绘制滑板女孩......253
 7.6.3 绘制飞行男孩......257
7.7 静态场景绘制......261
 7.7.1 过山车场景......261
 7.7.2 滑板女孩经过的公路场景......262
 7.7.3 场景润色......268
7.8 场景动态镜头制作......269
 7.8.1 过山车小子场景动态制作......269
 7.8.2 滑板女孩场景动态制作......282
 7.8.3 飞行男孩场景动态制作......288
 7.8.4 片尾动态制作......293
7.9 人物动态镜头制作......297
 7.9.1 过山车小子动态制作......297
 7.9.2 滑板女孩动态制作......302
 7.9.3 飞行男孩动态制作......307
7.10 转场制作......310
 7.10.1 遮挡镜头转场......310
 7.10.2 相似体转场......310
 7.10.3 同一主体转场......311
 7.10.4 运动镜头转场......311
 7.10.5 出画、入画转场......312
7.11 后期制作......313
 7.11.1 背景音乐......313
 7.11.2 合成动画......317
 7.11.3 最终调整......321

参考文献......323

第 1 章

Procreate 软件操作基础

1.1 了解数字绘画

5G时代，随着智能设备的普及，各类图像制作App快速发展，数字绘画以其快速的传播方式以及较低的制作成本，越来越受到业内人士的热捧。数字绘画的种类与用途很多，如动画、漫画、插图、广告制作、网页制作、服装设计、建筑效果图、演示图等。数字绘画的优点在于色彩处理真实、细腻、可控，编辑、修改操作快捷，制作速度快，画面效果多样。这些优点在创作平面广告、动画等内容时尤为重要。

数字绘画不同于其他由计算机生成的数字艺术，它不涉及模型建立和计算机渲染。数字绘画创作者"以板代纸"，运用个人的绘画技术直接在数字设备上创建数字绘画，借助计算机强大的数据处理能力及图形编辑能力，创作者能够高效完成数字绘画，因此数字绘画也被称为"无纸绘画"。

数字绘画程序试图模拟各种画笔的绘画效果，通过设定数字化样式的画笔模拟油画、丙烯、蜡笔、木炭、毛笔、喷枪等传统绘画介质的特点，每种数字画笔都有一些独特的效果。在大多数数字绘画程序中，用户可以使用纹理和形状组合创建自己的画笔样式，以有效弥合传统绘画与数字绘画之间的差距。如今，在移动互联网时代，数字绘画技术逐渐替代实体绘画，其更契合商业需求。

1.1.1 各大数字绘画软件介绍

1. Photoshop

Adobe Photoshop简称"PS"，是由Adobe Systems开发和发行的图像处理软件（见图1-1）。PS主要处理位图图像，其功能强大，可广泛应用于图像、图形、文字、视频、出版等领域。使用PS编辑与绘图工具，能高效地进行图片编辑和制作。

图1-1　PS软件图标

Adobe支持Windows、Android与Mac操作系统，Linux操作系统用户可通过使用Wine来运行PS。

PS是公认的最强大的图像编辑软件，正因为强大，所以功能繁多，导致过于臃肿，绘画者能用到的功能其实只占其功能中的很小一部分。

对使用者而言，PS的优点是拥有强大的变形工具、图层模式、曲线调整工具等，所以被称为"图像编辑的必学软件"。PS的缺点也很明显，其专长在于图像处理，而非图形创作。图像处理是对已有的位图图像进行编辑加工，以达到一些特殊效果，其重点在于对图像的处理加工。此外，PS操作界面较为复杂，很多功能需要结合键盘快捷键使用，对于数位屏使用者与软件初学者来说，学习成本较高。

2. SAI2

SAI是由日本SYSTEMAX公司开发的一款绘图软件（见图1-2），日文全称为ペイントツール（英文为Easy Paint Tool SAI）。SAI是适用于专业画师绘图的数字绘画软件，需搭配数位板使用。由于SAI的受众是专业绘画者，相比PS更人性化，支持任意旋转、翻转画布、缩放时反锯齿等功能。SAI的绘图工具共计10种：铅笔、画笔、水彩笔、马克笔、二值笔、选取笔、选取擦、喷枪、油漆桶和橡皮擦，支持矢量化的钢笔图层。

图1-2　SAI软件图标

SAI2 在 SAI 的基础上完成了重大版本升级，完美继承了前者的众多优点，补齐了许多短板。作为专为绘画人士设计的绘图软件，其操作简单，对于数字绘画初学者来说十分友好。

SAI2 的优点在于其强大的抖动修正功能与较小的资源占用，一般计算机都能够满足其运行需求，且 SAI2 拥有文件恢复功能，即使忘记保存也能找回作品。

SAI2 缺点主要在于，与 PS 相比，其功能较为单一，更适合画面边界清晰、明暗分明、平面感强的作品，而对于复杂笔触和厚涂效果的表现则不尽如人意。此外，SAI2 自带的强大的抖动修正功能同样是把双刃剑——新手如果过多依赖抖动修正会被误导，从而高估自己的线条能力，忽视技术基础。

3. Artstudio Pro

Artstudio Pro 是一款功能全面的绘画和图像编辑软件，就像简约版的 PS，其丰富的素材和完善的功能可以有效提升制作效率，支持 iOS 和 Mac OS 操作系统（见图 1-3）。Artstudio Pro 支持打开多个文档，导出与导入笔刷、屏幕录制、画布旋转、动画制作等；内置 100 多种笔刷，如素描、记号笔等；支持多个图层同时转换；包含 27 种工具，如移动、裁剪、吸管、文字、涂抹、橡皮擦、修复等。

图 1-3　Artstudio Pro 软件图标

Artstudio Pro 最突出的优点是界面和功能与 PS 相近，若使用者有 PS 板绘基础，使用 Artstudio Pro 会很容易上手。Artstudio Pro 的专业性强，可以看作精简版、触屏版的 PS。Artstudio

Pro 的笔刷、选区、图层、渐变、滤镜、变形等基础功能完备。PS 特有的图层效果、调整层、渐变映射等功能也都能在 Artstudio Pro 中实现，且该软件可兼容 PS 笔刷，对 PS 笔刷的还原度能达到 80% 以上。

Artstudio Pro 目前在我国（不包括港澳台地区）不太普及，学习交流社群、使用教程较少，初学者缺乏学习渠道与资源获取途径。此外，该软件本身在功能上的偶尔卡顿会影响创作者的用户体验。相较于初学者，Artstudio Pro 更适合有 PS 基础，需要创作复杂绘画场景，拥有高配设备的专业数字绘画使用者。

4. SketchBook

SketchBook 是由 Autodesk 官方出品的一款绘图软件，致力于为用户提供流畅好用的移动端绘图体验（见图 1-4）。作为专门用于平板电脑和数字化平板的数字绘图软件，SketchBook 的用户界面（UI）基于手势操作，支持 30 笔画内的撤销。SketchBook 的交互功能强大，画布最大支持 100 MB，且对图层数没有限制。SketchBook 拥有强大的画笔引擎，包含 170 多种可自定义的画笔，水笔笔墨流畅，合成画笔可自然地混合颜色，纹理画笔可模拟自然介质。

图 1-4　SketchBook 软件图标

SketchBook 的不足主要在于功能迭代较慢，更偏重于平面绘画制作，无法满足动画、3D 贴图绘制等新媒体数字绘画功能。

1.1.2　Procreate 简介

Procreate 是"Apple 最佳设计奖得主"和"App

Store 必备应用"。Procreate 是 iPad 专用绘画软件，需要付费，购买后可永久使用，随时随地进行灵感创作（见图 1-5）。Procreate 拥有突破性的画布分辨率、136 种简单易用的画笔、高级图层系统。Procreate 的定位并非纯绘图软件，除了绘画，也适用于动画、3D 贴图等专业绘图工作。

软件，然后下载安装到本地应用库中（见图 1-6）。

图 1-6　App Store 搜索界面

图 1-5　Procreate 软件图标

作为 App Store 最受欢迎的绘图 App 之一，Procreate 吸引了越来越多的用户进行插画、设计创作，其模拟纸笔的真实绘画效果对于新手来说更容易适应。Procreate 界面设计人性化，快捷手势操作便捷化；功能全面，笔刷种类众多，支持自定义笔刷；具有视频录制功能，可记录绘图过程并导出。

Procreate 适合任何阶段的绘画创作者，但对 iPad 性能有一定要求，若 iPad 内存不足或型号版本过旧，可能会出现卡顿或无法创建更多图层的情况。

1.2　Procreate 下载和安装

Procreate 是一款运行在 iPad 上的强大的绘画应用软件，可以让创意人士随时把握灵感，通过简易的操作系统、专业的功能集合进行素描、填色、设计等艺术创作。进入应用商店 App Store，在搜索栏中输入"Procreate"应用名称即可查询到该

1.3　界面介绍

进入 Procreate 软件界面，会出现 Procreate 首页画库，即基础操作面板。

点击左上角的"Procreate"即可查看软件版本（见图 1-7）。在弹出的当前软件版本界面上，选择"恢复示例作品"或"开始恢复图库"，即可回到 App 初始状态。点击任意画作，进入操作界面。

（a）基础操作面板

图 1-7　界面介绍

（a）选择面板

（b）当前软件版本

图 1-7　界面介绍（续）

1.4　基本操作认识

（b）选择功能

图 1-9　选择操作

1.4.1　基本功能——选择、导入、照片、新建画布

认识操作面板：左上方画库界面功能（见图 1-8）。

图 1-8　操作面板

1. 选择

点击"选择"按钮，选择一个或多个作品，进入选择操作（见图 1-9）。

堆：Procreate 中的文件夹，可以把几个画布放到一个文件夹里。手指或画笔长按作品进行拖动，将作品拖动到另一个作品上重叠，保持数秒，自动形成一个堆。

预览：点击画布，可直接预览画面，但不能在上面进行操作。

分享：分享画布，有多种格式可选，根据需求选择格式保存或文件分享传送。

复制：将选中的画布复制一次。

删除：将选中的画布删除。注意：删除后无法撤回，一旦删除，作品将无法在 Procreate 内找回，建议先保存至本地。

在快捷操作中，画笔或单个手指将作品从右向左划动也可进行分享、复制与删除（见图 1-10）。

图 1-10　快捷操作

2. 导入

从 iPad 本地打开文件进行操作绘制（见图 1-11）。

图 1-11　本地导入

3. 照片

从 iPad 相册打开图片进行编辑绘制（见图 1-12）。

图 1-12　照片编辑

4. 新建画布

点击右上角的"+"，弹出"新建画布"下拉菜单（见图 1-13）。Procreate 软件自带常用画布尺寸，可直接选用。若想自己新建，可点击"新建画布"菜单右上方图标，弹出创建画布页面（见图 1-14）。

图 1-13　下拉菜单

图 1-14　新建画布

输入自己想要的尺寸和分辨率，并可以根据需求设置画布颜色配置以及缩时视频画质。如果想要修改已有画布尺寸，则左滑已有画布的显示，点击"编辑"，在弹出的自定义界面中输入改动后的数据即可（见图 1-15）。设置的分辨率越大，最大图层数越小。常见分辨率为 72 dpi、150 dpi、300 dpi，全国大学生广告艺术大赛平面类作品分辨率标准要求为 300 dpi。

第 1 章　Procreate 软件操作基础

图 1-15　自定义画布

1.4.2　基本绘制——画笔、涂抹、擦除、图层、颜色

进入 Procreate 工作台后，基本布局与菜单显示如下（见图 1-16）。

图 1-16　工作台

菜单列表右上方呈现的是基本绘制工具：绘图、涂抹、擦除、图层和颜色选取工具，绘图、涂抹与擦除共用画笔库及其功能（见图 1-17）。

1. 画笔工具

使用该工具可在画布上绘图、上色、着墨等。点击右上角的笔刷图标，从"画笔库"中选择画笔，选择之后，点击"画笔库"外的任意位置可关闭画笔列表，开始创作。左边侧栏的按钮可调整画笔尺寸和不透明度、快捷撤销、重做以及修改。"画笔库"中有多种样式：素描、着墨、上漆、木炭、抽象等，可实现多种效果。点击任意画笔可进入"画笔工作室"，调整画笔参数，打造个人专属画笔（见图 1-18）。画笔工具支持导入自定义笔刷和分享个人画笔。

图 1-17　基本绘制工具

（a）画笔库

（b）画笔工作室

图 1-18　画笔工具

2. 涂抹工具

使用该工具可混合渲染画布上的色彩，柔化线条。点击右上角的手指图标，从"画笔库"中选择画笔，然后在色块上渲染画作（见图1-19）。该工具用于模糊边缘、柔化线条、渲染作品和混合各种色彩。涂抹工具会根据不同的透明度设置呈现不同的混合效果，左边侧栏可调整不透明度。点击任意画笔，可进入涂抹画笔设置，调整画笔参数。涂抹工具支持自定义笔刷导入。

图1-19 涂抹工具

3. 擦除工具

使用该工具可擦除错误，移除或柔化色彩。点击右上角的橡皮擦图标，从"画笔库"中选择画笔，以笔刷形状对绘画部分进行擦除，可修改或微调画面。左边侧栏的不透明度可调节橡皮擦的擦除强度，可创作淡出效果或者部分提亮。点击任意画笔，可进入擦除画笔设置，调整画笔参数。擦除工具支持自定义笔刷导入。绘图时，长按尚未选定笔刷的擦除工具，即可将当前笔刷设置套用到该工具上，可使用同一笔刷进行擦除。

4. 图层工具

通俗地讲，图层就像含有文字或图形等元素的胶片，一张张按序叠放，组合成图像。图层可将页面上的元素精确定位，在已完成的图像上叠加更多内容而不影响原图。点击右上角的叠片图标，进入图层列表。点击图层列表右上角的"+"图标可新建图层，每个图层都可自定义名称（见图1-20）。图层缩略图展示各图层内容的预览小图，各图层右边的英文字母可调整混合模式，如颜色加深、正片叠底等效果，可结合多个图层的不同元素以呈现不同的视觉效果。点击图层可见选择框可隐藏或显示图层。每个Procreate文件均自带背景颜色图层，可自定义作品背景色，点击图层可见选择框可隐藏背景，创建透明背景作品。点击图层，左侧弹出图层选项菜单，可使用阿尔法锁定、填充图层、蒙版等工具。选中图层，向左滑动，可锁定、复制或删除图层。

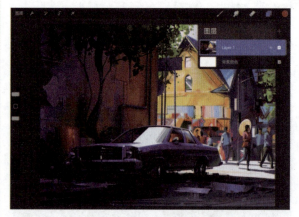

图1-20 图层工具

1）图层工具基础操作（见图1-21）

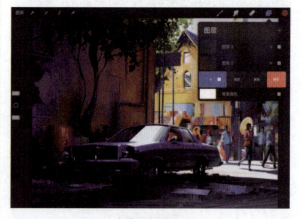

（a）图层操作1

图1-21 画笔工具

第 1 章 Procreate 软件操作基础

（b）图层操作 2

图 1-21 画笔工具（续）

其自由拖动，改变图层排序。若需要移动多个图层，则将所需移动的图层依次向右滑动，即可全部选中，长按即可将其自由拖动（见图 1-22）。

图 1-22 图层移动

锁定图层：避免已完成的图层被意外编辑或改动。选中图层向左滑动并点击"解锁"可恢复编辑。

复制图层：复制当前图层或图层组，蒙版、混合模式将一并复制。复制的图层将作为整体置于原图层上方。

删除图层：删除选定图层。建议小心操作，虽然可"撤销"，但若超出最大撤销范围或退出 Procreate 应用，将无法恢复。

拷贝图层：将当前图层拷贝至剪贴板，拷贝图层可粘贴到其他画布或在其他应用中使用。

填充图层：平涂颜色填充选定的整个图层，该操作会覆盖图层上所有其他内容。若启用了阿尔法锁定填充图层，则仅针对已绘制区域填充，不影响透明区域。

清除图层：抹去图层的所有内容，并将图层不透明度设置为 100%，但图层名称和混合模式不会改变。

反转：将图层内的色彩反转，原色彩将被其互补色取代，重复点击"反转"按钮可将色彩反转复原。

2）图层间的交互操作

图层移动：点击并长按图层或图层组即可将

图层分组：点击右上角的图层按钮，右滑选择图层，点击右上角的"组"，即可将所选图层归为一组（见图 1-23）。点击"组"，弹出重命名和平展两个选项。平展即将组内各图层合并。

图 1-23 图层分组

向下合并：将当前图层与其正下方的图层合二为一。

向下组合：将图层或图层组向下组合为新的"组"，可将当前图层与其下的图层或图层组组合为一个图层组。图层组也可"向下组合"下方图层或图层组。

图层合并：双指捏合多个图层可将其合并为一个图层，以减少图层数。合并后的图层命名将

9

沿用最底层图层名称。

3）图层进阶操作（见图1-24）

图1-24　图层进阶操作

阿尔法锁定：锁定图层透明度，用于加强作品细节、质地或描绘对象的光影。锁定后透明区域将不受影响，后续绘画操作仅作用于该图层上的已创作部分。若图层内无像素，点击"阿尔法锁定"后将无法在该图层上创作。

蒙版：将任一图层的透明度锁定并绑定于父级图层上。与阿尔法锁定不同，蒙版锁定的是父级图层的透明度，而非自身图层的透明度。在蒙版图层上做的编辑能在不影响父级图层的情况下变动或移除，可在蒙版上改变父级图层的外观而不破坏父级图层。

剪辑蒙版：利用某图层上的对象编辑另一个图层。功能似蒙版图层，但其以独立图层存在，不与特定图层绑定。剪辑蒙版可与任意图层链接，能在不同图层间移动剪辑蒙版或在单个图层上叠加多个剪辑蒙版创造多元视觉效果。若选定图层在最底层，将无法使用剪辑蒙版功能。

参考：将线稿和上色稿分为两个图层以对二者进行独立操作。启用后，可进行色彩快填，既能参照线稿上色，修改时也不会改变线稿。

4）图层混合模式

详见1.5.2节图层控制——混合模式。

5．颜色工具

点击颜色工具进入颜色设置界面，选中的颜色为画笔当前颜色（见图1-25）。长按圆框，将回到上一颜色。颜色工具采用色盘、经典、色彩调和、值、调色板5种模式选用色彩。

图1-25　当前颜色

色盘、经典与色彩调和模式通过点击即可选取颜色，各模式面板右上角的两个长方格表示当前的主要颜色和次要颜色。值模式通过精准调整HSB（色相/饱和度/亮度）、RGB三原色（红/绿/蓝）功能滑键或手动输入颜色数值参数，或者输入颜色的十六进制码获取精准颜色。在使用HSB或者RGB参数调配颜色时，十六进制的色码会自动设置为你的选定色。完成选色后，点击色彩面板以外的任何一处即可关闭界面。

调色板为色卡集合，支持创建、导入、存储和分享配色。调色板显示模式有"紧凑"和"大调色板"两种。调色板面板各模式底部显示默认调色板，点击空白处，可将当前颜色添加至色板。若想更换默认调色板，点击选定调色板右上角的更多图标，再点击"设置默认"即可。

点击调色板右上角的"+"图标，可新建调色板，或者从相机、本地文件、照片解析色彩新建色板（见图1-26）。双击色卡名称可重命名，点击空白色卡格，可将当前颜色添加至色板。若调色板没有空白色卡格，点击并长按色板中的色卡，

可将选中色卡格替换为当前颜色。使用色卡时，点击即可选定。若想重排色卡，长按色卡，即可拖动到想放置的方格。若想删除色卡，长按色卡，再点击"删除"即可删除该颜色。长按色卡，直接拖动到画布，可一键替换对象的颜色。

图1-26　新建色板

1.4.3　侧栏调节——笔刷尺寸、修改、不透明度、撤销和重做

在菜单列表左边侧栏呈现的是修改调节工具：调节笔刷尺寸和不透明度、快速操作撤销、重做以及修改按钮（见图1-27）。

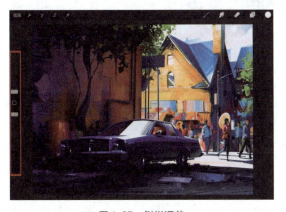

图1-27　侧栏调节

1．笔刷尺寸

侧栏上方的滑动条用于调节画笔笔刷尺寸大小。往上滑动可增大笔刷尺寸，画出较粗的线条；往下滑动可将笔尖变小，画出较细的线条。轻点滑动条，可迅速调整笔刷大小。若想微调笔刷大小，用手指或画笔往右侧拖动，再上下滑动，可实现精度更高的缩放（见图1-28）。

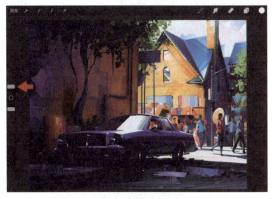

（a）滑动条

（b）画笔尺寸预览

图1-28　笔刷尺寸

2．修改

点击上下滑动条之间的方形"修改"按钮，可自动唤起颜色吸管，即时从画面上选取颜色，吸取的颜色将通过色环展示（见图1-29）。

（a）修改按钮

图1-29　修改

（b）色环吸取示意

图1-29 修改（续）

3. 不透明度

侧栏下方的滑动条用于调节画笔笔刷透明度，上下滑动可调节笔刷的可见度。点击滑动条任意处，可迅速调整透明度比例。若想微调不透明度，用手指或画笔往右侧拖动，再上下滑动，可实现精度更高的透明度调节（见图1-30）。

（a）滑动条

（b）不透明度预览

图1-30 不透明度

4. 撤销/重做

不透明度滑动条下方有两个箭头图标，上方箭头为"撤销"，可取消前一步操作；下方箭头为"重做"，能复原被撤销的操作（见图1-31）。菜单栏下方会出现通知信息，提示"撤销"或"重做"的操作内容，最多可撤销250个操作，长按"撤销"或"重做"箭头可以快速撤销或重做多个操作。

（a）功能位置

（b）调节箭头

图1-31 撤销/重做

1.4.4 高阶功能——图库、操作、调整、选取、变换变形

左上角的菜单为界面组织以及复合操作功能（见图1-32）。

1. 图库

图库组织并管理所有作品的主页，可创建新画布、导入图像或分享创作。点击"图库"，则

退出当前创作，进入 Procreate 主页（见图 1-33）。

图 1-32　复合操作栏

图 1-33　图库功能示意

2．操作

点击扳手图标，进入操作功能界面，包含插入图片和文本、编辑、分享图像和图层、录制缩时视频、自定义界面等实用功能（见图 1-34）。

图 1-34　操作功能示意

添加菜单： 在画布上插入文件、照片、文本，拷贝画布或拷贝、剪切并粘贴作品中的各个对象（见图 1-35）。快捷手势：三指下滑可以调出"拷贝并粘贴"弹窗，可快速完成剪切、拷贝和粘贴操作。

图 1-35　添加菜单

画布菜单： 查看画布基本信息，裁剪、旋转画布，进行动画协助和绘图指引等（见图 1-36）。

图 1-36　画布菜单

◇ **裁剪并调整大小：** 裁剪或者调整画布大小。

◇ **动画协助：** 制作动画，将每一图层变成

一帧，为动画提供视觉时间轴。

- 绘图指引：辅助绘图功能，为画布添加视觉指引。
- 编辑绘图指引：打开绘图指引后出现该选项，可设置 2D 网格、等距、透视、对称等辅助工具。绘图指引为辅助工具，不会显示在导出的成品上。
- 水平翻转画布与垂直翻转画布：对画布进行水平或垂直翻转操作。
- 画布信息：查看作品完整技术信息，可编辑手写签名，添加头像，查看创建和修改日期、画布尺寸、图层信息、颜色配置文件、视频基本信息、总笔画数、绘画时长、文件总大小等信息。
- 分享菜单：可选择分享图像文件或图层文件。图像可导出 Procreate、PSD、JPEG、TIFF 等格式，图层可导出分页 PDF 文件、PNG 文件夹、动画 GIF/MP4 分镜等（见图 1-37）。选定文件格式后，iOS 共享系统会自动显示，可通过隔空投送共享存储至照片，或用其他应用打开，等等。

视频菜单：创建缩时视频，将创作过程的每个步骤以缩时视频的方式录制下来，可导出、可分享。关闭"录制缩时视频"按钮，可在当前画布暂停录制，再次点击该按钮可恢复录制（见图 1-38）。缩时视频默认开启，若想停用该功能，点击"帮助—高级设置"，进入 iPad"设置—Procreate"菜单，关闭"Disable Time-lapse"按钮即可。

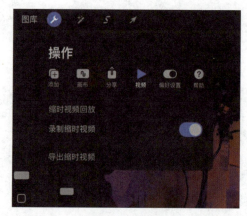

图 1-38　视频菜单

偏好设置菜单：改变 Procreate 的界面外观，进行画布投屏，调整压力曲线，等等（见图 1-39）。

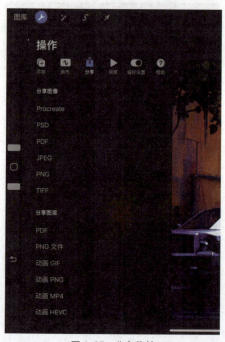

图 1-37　分享菜单

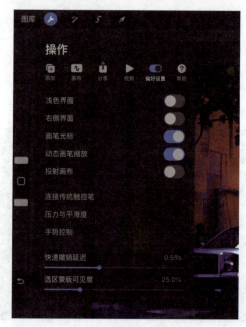

图 1-39　偏好设置菜单

◆ **深色/浅色界面**：Procreate 提供深色和浅色两种视觉模式，系统默认为深色界面模式。
◆ **左侧/右侧界面**：调整画笔尺寸、修改按钮及不透明度工具侧栏左右位置，默认在左侧。
◆ **画笔光标**：开启后，画笔接触画布，可显示笔尖光标定位。
◆ **动态画笔缩放**：启用后，画布在放大或缩小状态下，画笔笔刷大小等比例缩放。
◆ **投射画布**：通过隔空播放或者连接线连接外部显示器，投屏画布。
◆ **连接传统触控笔**：通过蓝牙连接 Apple Pencil 以外的电容触控笔，点击后能看到 Procreate 当前支持的电容触控笔清单。
◆ **压力与平滑度**：利用曲线设置画笔压力与笔触稳定性，可设置同一力度下笔画的不同清晰度或线条的粗细。压力曲线横轴表示压力度，从左到右，需要更大力度的笔触获得反馈；纵轴表示反馈度，越往底部移动，笔画越细。
◆ **手势控制**：点击进入手势控制编辑，可设置符合使用者个人习惯的快捷手势。
◆ **快速撤销延迟**：设置"快速撤销"快捷手势的操作时延，调节范围：无延迟到 1.5 秒。两指点击并长按画布，短暂延迟后，可"快速撤销"先前操作。
◆ **选区蒙版可见度**：动态调节选区蒙版的不透明度。

帮助菜单：内含 Procreate 常见问题指导、官方素材下载、新手攻略以及官方软件使用手册等（见图 1-40）。

3. 调整

调整工具可快速调节复杂色彩和应用渐变映射，通过模糊效果、锐化、杂色、克隆及液化工具为图像添加专业效果，还可以添加如泛光、故障艺术、半色调和色像差等特效（见图 1-41）。用手指或画笔点击进入效果，可选择单个图层效果应用或整体应用，长按左右滑动可细致调节效果。

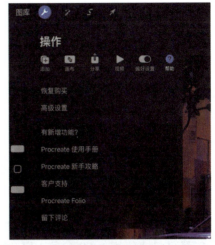

图 1-40 帮助菜单

（a）功能位置

（b）调整菜单

图 1-41 调整功能

1)色彩调整——色相、亮度、饱和度、颜色平衡、曲线、渐变映射

HLS 即 hue（色相）、luminance（亮度）、saturation（饱和度）。

色相：颜色的一种属性，它实质上是色彩的基本颜色，即红、橙、黄、绿、青、蓝、紫七种，每一种代表一种色相。

亮度：各种图形原色（如 RGB 图像的原色为红绿蓝三种或各自的色相）的明暗度。

饱和度：色彩的鲜艳程度，即纯度。每种颜色都有标准色，饱和度就是用来描述色彩与标准色相近程度的物理量。将图像饱和度调为 0 时，图像将变成灰度图像（见图 1-42）。

图 1-43　颜色平衡

图 1-42　色相、饱和度、亮度

颜色平衡：通过改变色相平衡校正图像色彩，修正过饱和或饱和度不足的情况。也可根据使用者喜好和需求调制色彩，通过划键细致地调节画面的阴影色、中间调和高亮区域（见图 1-43）。"颜色平衡"调整模式下，点击画布任意位置可预览、应用、撤销或重置。

曲线：调整图像色调范围内的点。向上拖动曲线能提高颜色亮度，向下拖动则变暗。向左拖动曲线能增强对比度，向右拖动则降低对比度。也可以点击红、绿、蓝三原色单独的曲线通道进行调整（见图 1-44）。

图 1-44　曲线

渐变映射：辨识图像中的色调参数并以此为依据，为画面应用从深到浅的渐变色，多用于绘画后期调色。渐变映射色库自带神秘、微风、瞬间等八种预设色板，也可自定义渐变色。新建或编辑渐变进入渐变映射色阶界面，左边调整阴影，右边调整高光（见图 1-45）。

图 1-45　渐变映射

2）模糊效果——高斯模糊、动态模糊、透视模糊

高斯模糊：通过减少图像噪声、降低细节层次柔焦化图像，制造柔和、失焦的效果。使用这种模糊效果生成的图像，其表面就像覆了一层毛玻璃片。屏幕上方的蓝色长条展示模糊程度，可左右滑动增强或降低模糊程度（见图1-46（a））。

动态模糊：又称运动模糊，能给画面增添动态感，增强快速运动画面的真实感，如车流等。用手指或画笔长按并拖曳可调整模糊方向（见图1-46（b））。

透视模糊：创造全方位或单向的放射性模糊，以增强画面的透视和空间关系。透视模糊有位置型和方向型两种模式可选。位置型：用手指或画笔轻点画面，拖动圆圈（消失点）调整模糊角度，以消失点为中心，向外模糊。方向型：单向模糊，转动圆圈里的滑轮可更精准地调节模糊角度（见图1-46（c））。

（c）透视模糊

图1-46 模糊效果（续）

3）艺术效果——杂色、锐化、泛光、故障艺术、半色调、色像差

杂色：增加画面颗粒感，创造老旧影片或报纸的效果，左右划动可调整颗粒大小、密度、形状等属性（见图1-47（a））。

锐化：提高图像高亮部分和阴影部分的清晰度，使画面更聚焦，色彩更鲜明（见图1-47（b））。

（a）高斯模糊

（a）杂色

（b）动态模糊

图1-46 模糊效果

（b）锐化

图1-47 艺术效果1

泛光： 将画面中高亮的像素向外"扩张"，形成光晕以增加画面的真实感，这个功能在绘制火焰、太阳、霓虹灯等发光物体时使用较多（见图1-48（a））。

故障艺术： 使画面展现故障失真、抽象迷幻、变形错位、图形破碎的视觉故障性效果（见图1-48（b））。

（a）半色调

（a）泛光

（b）色像差

图1-49　艺术效果3

4）液化

液化工具可让图片变得像液体一样可以涂抹，可以针对图像局部进行缩小、放大、旋转或变形（见图1-50）。

（b）故障艺术

图1-48　艺术效果2

半色调： 调整画面肌理，用网点大小或疏密表现画面阶调。该效果的视觉感受类似印刷制品（见图1-49（a））。

色像差： 调整画面的红绿蓝通道，通过透视与移动两种模式，使红绿蓝的颜色产生错位或叠加效果（见图1-49（b））。

图1-50　液化工具

5）克隆

克隆工具可用图像的一部分取代另一部分，创造快速又自然的复制。克隆工具启用之后会出现一个圆圈，圆圈中的内容为克隆图像的来源点，可将来源点图像迅速拷贝到画布的任意处。屏幕底部的滑动条可以调节画笔尺寸和克隆内容的透明度，可以选择画笔库中的任意笔刷作为克隆笔刷使用（见图1-51）。

自动： 自动识别选择区域，轻点画布任意处，即可自动选取相近颜色的图像（见图1-53（a））。用手指或画笔按住屏幕左右划动可改变选区阈值，调整选取范围大小，增加选区阈值，会包含更多的临近区块。选区会以邻近色展示，若选取了蓝色区域，选区则展示为黄色。

手绘： 手动描线或轻点可创建独一无二的选区。可手绘任何形状作为选区，轻点屏幕创建节点并用直线连接，可生成多边形选区（见图1-53（b））。

图1-51 克隆工具

（a）自动选区

（b）手绘选区

图1-53 选区1

4. 选取

选取工具可选出作品的局部，并对其进行编辑、重画、填充上色、变形变换等操作而不影响选区外的部分（见图1-52）。可选择矩形、椭圆等形状的选区，或使用手指或画笔沿着物体边缘新建选区，到起始点闭合即可。其有四种选取模式：自动、手绘、矩形、椭圆。

图1-52 选取工具

矩形和椭圆形： 用规整的矩形或者椭圆形选取画面（见图1-54）。可创建多个矩形和椭圆选区，轻点"添加"可将其合而为一。

◇ **添加：** 点击"添加"，继续用画笔圈出想要选择的区域，即可将其加入选区。也可切换到不同的选取模式以添加手绘、矩形或椭圆的选区。

（a）矩形选区

（b）椭圆选区

图1-54 选区2

菜单，点击"选择"即可选取该图层上的所有内容，选区外的区域以动态对角虚线标示。若要调整该选区，点击并长按"选取"工具重载蒙版唤出选取工具列表即可。

（a）储存选区

（b）选取选区

图1-55 储存并加载选区

- **移除**：点击"移除"，可将选区内多余的部分移除。
- **反转**：把选中的区域反过来，变成全部没有选中的区域。
- **羽化**：模糊选区边缘，用手指或画笔按住屏幕左右划动可调整羽化程度。
- **重载上一个选区**：把选中的区域单独生成一个图层，轻点并长按选取工具可重新载入上一步使用的选区。
- **存储并加载选区**：存储当前选区，方便重复使用，进一步编辑。选区将以"选区"和其选区形状的缩略图的形式在列表中展示（见图1-55）。
- **选取图层内容**：选取图层上的全部内容。在图层列表中轻点图层，弹出图层选项

5．变换变形

变换变形工具可延展、移动和改变部分图像，快速简便地进行图像编辑（见图1-56）。2D变换变形工具通过旋转、翻转、符合屏幕大小、使用磁性调节，用触摸快捷微调、缩放、移动，并调整图像插值来获得清晰的图像编辑效果。其有四种变换变形模式：自由变换、等比、扭曲和弯曲。

自由变换：可以任意缩放或旋转物体或画面。

第 1 章　Procreate 软件操作基础

图 1-56　变换变形工具

等比：在不改变物体和画面原比例的情况下放缩或旋转图层。

扭曲：可以从每个角度改变画面的倾斜方向和视角，创造 3D 效果。扭曲模式下，拖动物体的任一边缘节点即可错切，创造景深。

弯曲：可以任意弯曲、变形、折叠物体，移动弯曲网格，即可扭曲或折叠图像。

对齐：变换调整物体时，让其贴边移动。"距离"控制物件和指引线到触发贴合功能之间的像素距离。"速度"控制以多快的速度移动物体以触发对齐指引。

磁性：让图像沿直线水平、垂直或者对角线方向移动。

水平翻转和垂直翻转：将选中的内容左右和上下翻转。

旋转 45 度：让画面以 45 度为一个基本单位进行旋转，点一次旋转 45 度，点两次旋转 90 度。

适应屏幕：把图层内容等比例放大，直到它的宽度和高度适应画布。

插值：优化画面边缘细节的一种算法，主要用于图像缩放、旋转或变换，运算并调整图像中的像素。其有三种不同的运算方法：最近邻、双线性、双立体。

最近邻为最简便、快速的插值法，它采取各边界旁的最近一个像素信息运算变形的显示效果，

因此也较容易使边缘出现锯齿。它适用于单次便捷的变换操作。

双线性插值法平均采取并运算边界周边 2×2 范围的四个像素信息，虽处理时间较长，但能达到比"最近邻"更柔和的效果。

双立体插值法采取区块中 16 个周边像素，并优先参考边界旁的像素信息。它在三种插值法中运算最为缓慢，但效果最锐利、精准。

高级网格：提供了更细微的调整，每一个细节点都能修改。

1.5　手势与快捷操作

1.5.1　画布控制手势

1. 捏合缩放

缩进或放远画布以找到细节或看到全图。将手指放在画布上，捏合手指放远或向外捏放缩进。

2. 捏合旋转

旋转画布以找到合适的角度。捏住画布时，转动手指即可旋转画布。

3. 快速捏合适应屏幕

让画布适配屏幕大小。快速捏合就如捏合缩放的手势一样，只是动作更快速：快速捏合时，画布会自动缩放配合界面大小。若想回到快速捏合前的画布画面，反向操作快速捏合的手势即可。

4. 双指轻点以撤销

快速撤销一个或多个历史操作。用两指同时在画布上轻点即可撤销前一个操作，两指可以是合并或分开的。界面上方会出现通知信息，提示你撤销的操作名称。

若想批量撤销操作，点击画布，双指保持长按，延迟几秒，Procreate 即开始快速撤销最近的操作。延迟时间可通过"操作—偏好设置—快速撤销延迟滑动键"调整。想要停止撤销只需将手指从画

布移开即可。Procreate 最多能撤销 250 个操作。需要注意的是，返回图库或退出 Procreate，所有撤销记忆点将被清除，操作会被永久保存。

5. 三指轻点屏幕以恢复撤销

若在撤销过程中产生了错误的撤销，可使用三指轻点屏幕，便能快速恢复到前一步的状态。

6. 三指左右滑动以快速清除

快速清除图层内容。在画布上三指快速从左至右，然后从右至左滑动（先往右滑，然后往左滑，中间不要停），即可将图层的内容擦除。

7. 三指下滑呼唤剪切 / 拷贝 / 粘贴

用三指轻轻往屏幕下方滑动即可唤出"拷贝并粘贴"菜单，提供"剪切、拷贝、全部拷贝、复制、剪切并粘贴和粘贴"功能（见图 1-57）。

方形、椭圆形变成正圆形、不对称的三角形变为等边三角形。

10. 精准滑动钮控制

Procreate 中的每个滑动按钮皆能微调掌控。按压滑动钮后，将手指从滑键上往与滑动钮垂直的方向拖动移开并向上或下即可微调，手指移开的距离愈远，控制就愈精细。

11. 长按画布吸取颜色

长按颜色圆圈切换到上一种颜色。

12. 笔刷 / 图层手势

按住笔刷 / 图层进行移动，左滑进行分享 / 复制 / 删除；右滑选中多个笔刷 / 图层，批量移动 / 删除（见图 1-58）。

图 1-57　三指滑动呼唤菜单

图 1-58　笔刷多选手势

8. 四指轻点切换全屏

用四指轻点屏幕即可呼唤全屏模式，界面将会滑动消失。再次用四指轻点屏幕即可回到界面模式，也可轻点全屏模式中左上角的图标。

9. 绘图并长按以速创形状

速创形状让你瞬间将手绘线条或形状速创成完美形态。描绘一条线或形状，手指长按画布不动，数秒后，笔画会速创为一条完美的直线或相似形状。如果你想让创建的形状变成正图形，手指长按时用另一手指轻点画布，就能让长方形变成正

13. 自定义手势

点击"操作—偏好设置—手势控制"打开手势控制面板。

大部分快捷功能皆能启用或停用，可以设置多种快捷功能或停用不常用的快捷功能。若一个快捷功能以触摸并长按的方式启用，可用滑动钮调节快捷功能的呼唤延迟时间。

不同功能需设置不同的快捷手势，若设置快捷手势时与另一个快捷手势冲突，则会出现一个黄色的提示图标（见图 1-59）。

第 1 章 Procreate 软件操作基础

图 1-59 快捷手势冲突

点击模式名称即可看到可滑动的混合模式清单。手指或笔尖滑动时，经过的混合模式会直接在画布上显示预览效果。点击清单外的任意处即可关闭菜单。

3. 不透明度

不透明度控制图层的可见和透明程度。不透明度为 100% 时，图层完全不透明。在"正常"模式下，最大不透明度代表当前图层的内容完全覆盖其下方图层的内容。但在其他混合模式中，不透明度可能会影响不同的视觉元素，如色彩饱和度或阴影等。"正常"混合模式下，编辑每个像素，都将直接形成结果色，这是默认模式，即图像的初始状态。可以通过调节图层不透明度和图层填充值的参数，控制图层的可见和透明程度。

手指在调节键上向左滑动即可让图层变透明，向右滑动图层更可见。该设置会影响整个图层的透明度，并忽略其他当前选区。

4. 混合模式类型

正常："正常"模式下编辑每个像素，都将直接形成结果色，这是默认模式，也是图像的初始状态。在此模式下，上方图层会完全遮住下方图层，需要通过调节上层图层的不透明度显示下一图层（见图 1-61）。

1.5.2 图层控制——混合模式

混合模式指当图像叠加时，上方图层和下方图层的像素混合，从而达到混合的视觉效果。混合模式通过改变基色和混合色产生不同的结果色。混合色指当前图层的颜色，基色指其下方图层的颜色，结果色指混合之后的颜色。

1. 变更混合模式

点击 Procreate 界面右上方的图层标志进入图层菜单，每个图层右方的字母代表当前图层的混合模式。新建图层的默认模式为"正常"，用字母"N"表示。点击字母进入混合模式菜单（见图 1-60）。

图 1-60 混合模式菜单

图 1-61 "正常"模式

2. 混合模式菜单

混合模式菜单分为两个部分：当前混合模式名称和不透明度调节键。

正片叠底："正片叠底"模式在混合颜色上叠加原色的明度，整体效果呈现更深的颜色，主

23

要用于加深图像或制造阴影（见图1-62）。根据混合图层的明度，"正片叠底"能产生多种不同深度的变暗效果，形成一种光线穿透图层并叠加在一起的幻灯片效果。其计算方式是将基色与混合色相乘，再除以255，得到结果色的颜色值，结果色总是比原色更暗。因为黑色的像素值为0，当任何颜色与黑色进行"正片叠底"模式操作时，得到的颜色仍为黑色。同理，白色的像素值为255，任何颜色与白色进行"正片叠底"都保持不变。

颜色加深： "颜色加深"模式用于查看每个通道的颜色信息，使基色变暗，从而显示当前图层的混合色，比"正片叠底"更深沉（见图1-64）。它增强原色与混合色彩的对比程度，使中间调的饱和度提高，并降低强光。选择该项将降低上方图层中除黑色外的其他区域的对比度，使图像的对比度下降，产生下方图层透过上方图层的投影效果。在与白色混合时，图像不会发生变化。

图1-62 "正片叠底"模式

图1-64 "颜色加深"模式

变暗： "变暗"模式不混合像素，它比较原色和混合色彩并保存两者间较暗的颜色（见图1-63）。"变暗"模式使两个图层中较暗的颜色作为混合色保留，比混合色亮的像素将被替换，比混合色暗的像素保持不变。若混合图层和原图层两者颜色相同，"变暗"模式将不会引起变化。

线性加深： "线性加深"模式以混合颜色的参数为基准降低原色的亮度，产生比"正片叠底"更深沉、比"颜色加深"饱和度更低的效果（见图1-65）。"线性加深"模式通过降低其亮度使基色变暗来反映混合色，上方图层将根据下方图层的灰度与图像融合。如果混合色与基色为白色，那么混合后将不会发生变化。

图1-63 "变暗"模式

图1-65 "线性加深"模式

深色:"深色"模式依据当前图像混合色的饱和度直接覆盖基色中暗调区域的颜色(见图 1-66)。"深色"的功能同"颜色加深"模式,但此模式混合所有 RGB 通道而非将其视为独立通道。"深色"模式可反映背景较亮图像中的暗部信息。

图 1-68)。通过该模式转换后的效果颜色通常很浅,像被漂白过一样,结果色总是较亮的颜色。由于"滤色"混合模式的工作原理是保留图像中的亮色,具有提亮作用,可以解决曝光度不足的问题,所以也可以打造镁光灯效果。

图 1-66 "深色"模式

图 1-68 "滤色"模式

变亮:"变亮"模式与"变暗"模式的结果相反,通过比较基色与混合色,替换比混合色暗的像素,保留比混合色亮的像素(见图 1-67)。若混合图层和原图层两者颜色相同,"变亮"模式将不会产生任何变化。

颜色减淡:"颜色减淡"模式用于查看每个通道的颜色信息,通过降低对比度使基色变亮,从而反映混合色(见图 1-69)。和"颜色加深"模式效果相反,它由上方图层根据下方图层的灰阶程度提升亮度,然后与下方图层融合,可获得较饱和的中间调与焦点曝光的效果。

图 1-67 "变亮"模式

图 1-69 "颜色减淡"模式

滤色:"滤色"模式与"正片叠底"模式相反,它查看每个通道的颜色信息,将图像的基色与混合色结合,产生比两种颜色都浅的第三种颜色(见

添加:类似"滤色"和"颜色减淡",但"添加"能产生更强烈的效果。"添加"模式检视各种颜色通道内的信息,通过为原底色增加明亮度

反映混合色（见图1-70）。

图1-70　"添加"模式

浅色："浅色"混合模式依据当前图像混合色的饱和度直接覆盖基色中高光区域的颜色，基色中包含的暗调区域不变，被混合色中的高光色调所取代，从而得到结果色（见图1-71）。"浅色"模式的功能如同"变亮"模式，但此模式混合所有RGB通道而非将其视为独立分开的通道。此项可根据图像的饱和度，用上方图层中的颜色直接覆盖下方图层中的高光区域颜色。

图1-71　"浅色"模式

覆盖："覆盖"模式实际上是"正片叠底"模式和"滤色"模式两者结合的一种混合模式。该模式通过中间调提升或降低图像亮度，可以使其变亮或变暗（见图1-72）。暗色系颜色通过"正片叠底"模式使中间调变暗，亮色系颜色则通过"滤色"模式使中间调变亮。

图1-72　"覆盖"模式

柔光："柔光"模式根据混合色的明暗决定图像的最终效果是变亮还是变暗（见图1-73）。如果混合色比基色更亮一些，那么结果色将更亮。如果混合色比基色更暗一些，那么结果色将更暗。"柔光"模式使图像的亮度反差增大，得到与"覆盖"模式相似但对比没那么强烈的效果。

图1-73　"柔光"模式

强光："强光"混合模式是"正片叠底"模式与"滤色"模式的组合。它可以产生强光照射的效果，根据当前图层颜色的明暗程度决定最终的效果是变亮还是变暗（见图1-74）。这种模式实质上同"柔光"模式相似，区别在于它的效果比"柔光"模式更强烈一些。在"强光"模式下，当前图层中比中间调亮的像素会使图像变亮，比

中间调暗的像素会使图像变暗，但当前图层中的纯黑色和纯白色将保持不变。跟其他混合模式一样，降低图层不透明度可以达到更柔和的效果。

图1-74 "强光"模式

亮光："亮光"模式通过提高或降低对比度加深或减淡颜色，使当前图层中比50%的灰色更浅的颜色变亮，比50%的灰色更暗的颜色变暗（见图1-75）。"亮光"模式是"颜色减淡"模式与"颜色加深"模式的组合，效果强烈。它可以使混合后的颜色更饱和，降低图层不透明度可以达到较为柔和的效果。

图1-75 "亮光"模式

线性光："线性光"模式通过提升或降低当前图层颜色的亮度加深或减淡颜色。如果当前图层中的像素比50%的灰色亮，那么对较浅色的像素使用"颜色减淡"模式，通过提升亮度使图像变亮；如果当前图层中的像素比50%的灰色暗，那么对深色像素使用"颜色加深"模式，通过降低亮度使图像变暗（见图1-76）。与"强光"模式相比，"线性光"模式可使图像产生更高的对比度，也会使更多的区域变为黑色或白色。降低图层不透明度则可以达到较为柔和的效果。

图1-76 "线性光"模式

点光："点光"模式根据当前图层颜色替换颜色。若图层颜色比50%的灰色更亮，则替换比当前图层暗的颜色，比当前图层亮的颜色不变；若图层颜色比50%的灰色更暗，则替换比当前图层亮的颜色，比当前图层暗的颜色不变。"点光"模式同时采用"变暗"模式和"变亮"模式，创造出一种剔除中间调的不均匀效果（见图1-77）。

图1-77 "点光"模式

实色混合："实色混合"模式下，如果混合

色比 50% 的灰色更亮，则基色变亮；如果混合色比 50% 的灰色更暗，则基色变暗（见图 1-78）。该模式通常会使图像色调分离，产生平面、饱和、海报化的效果。它只会产生黑色、白色和红色、绿色、蓝色、青色、洋红色、黄色六种原色结果。调节图层不透明度可以达到较为柔和的效果。

图 1-78 "实色混合"模式

差值： "差值"混合模式将混合色与基色的亮度进行对比，用较亮颜色的像素值减去较暗颜色的像素值，所得差值即最终效果的像素值。它利用原底色和混合色的差异性创造效果，白色像素增强原图层的明度，黑色像素不产生效果，深灰色像素则产生略微变暗的效果（见图 1-79）。

图 1-79 "差值"模式

排除： "排除"模式与"差值"模式相似，但"排除"模式具有高对比度、低饱和度的特点，比"差值"模式的效果柔和、明亮。白色作为混合色时，图像反转基色而呈现。黑色作为混合色时，图像不发生变化（见图 1-80）。

图 1-80 "排除"模式

减去： "减去"模式通过降低亮度，使色彩大幅变暗，明亮区域变暗较显著，原为深色区块的部分变化则较细微（见图 1-81）。

图 1-81 "减去"模式

划分： "划分"模式与"减去"模式相反，通过提高亮度大幅度增强画面明度，暗沉颜色被显著调亮，而原为亮色的部分变化较小（见图 1-82）。

色相： "色相"模式是选择原图层的亮度和饱和度值与混合色进行混合而创建的效果，混合后的亮度及饱和度取决于基色，但色相取决于混合色（见图 1-83）。改变色相，原有的色调和饱和度保持不变。

图 1-82 "划分"模式

图 1-84 "饱和度"模式

图 1-83 "色相"模式

图 1-85 "颜色"模式

饱和度："饱和度"混合模式在保持原图层色相和亮度值的前提下，只用混合色的饱和度值进行着色（见图 1-84）。基色与混合色的饱和度不同时，才使用混合色进行着色处理。若饱和度为 0，与任何混合色叠加均无变化。若基色不变，混合色图像饱和度越低，结果色饱和度越低；混合色图像饱和度越高，结果色饱和度越高。

颜色："颜色"模式保留原图层的明度，以混合色的色相与饱和度创建结果色，可以保护图像的灰色色调，但结果色的颜色由混合色决定（见图 1-85）。"颜色"模式可以看作"饱和度"模式和"色相"模式的综合效果，一般用于给图像添加单色效果。

明度："明度"模式保留原图层的色相和饱和度，但采取混合图层的明度数值，与"颜色"模式的效果相反（见图 1-86）。

图 1-86 "明度"模式

1.5.3 形状速创

1. 创建形状

绘制一条线或一个形状,并在画布上长按保持不动,Procreate 将自动修正笔画,将其速创为一条完美的直线、弧线、折线或一个椭圆形、三角形、四边形(见图1-87)。

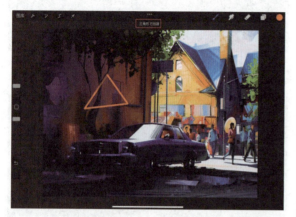

图1-87 创建形状

2. 创建正图形

如果创建的形状不是正图形,手指长按时用另一手指轻点画布,可使长方形变成正方形、椭圆形变成正圆形,或者将不对称的三角形变为等边三角形(见图1-88)。

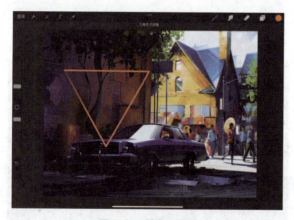

图1-88 创建正图形

3. 缩放及旋转

想要缩放或旋转速创形状时,首先保持长按不动,接着拖动手指调整线条或形状的大小及方向。

4. 磁性旋转

若想以精确的角度旋转形状,拖动形状时将另一手指置于画布上,这时将以增减15度的角度精准旋转速创形状。

5. 编辑形状

放置好速创形状后,轻点画布上方长条信息栏中的"编辑形状"按钮。此按钮可以改变形状形态,可选的形状变化取决于原始形状,选项会以按钮的样式显示在上方长条信息栏中(见图1-89)。

图1-89 编辑形状

6. 形状变换

在速创形状"编辑"模式中,变形节点会出现在图形上以便进行辅助微调。拖动节点可以变更部分形状,拖动节点之间的形状任意处即可平均缩放图形。完成编辑后,在画布上任意处轻点即可退出"编辑"模式(见图1-90)。

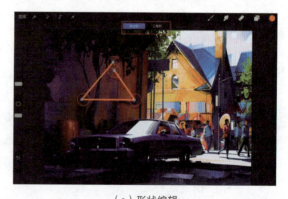

(a)形状编辑

图1-90 形状变换

第 1 章 Procreate 软件操作基础

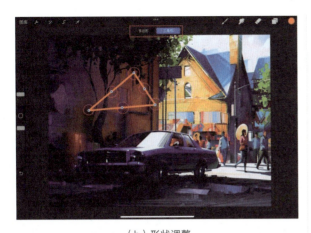

（b）形状调整

图 1-90　形状变换（续）

1.5.4　取色与填色

颜色功能菜单如图 1-91 所示。

图 1-91　颜色功能菜单

1. 当前颜色

当前颜色显示当前选定颜色。当前颜色显示在 Procreate 界面的右上角。轻点并长按该颜色能返回上一种使用过的颜色，也可以拖动当前颜色至画布，启用色彩快填功能，快速为画作上的区块填充颜色。

2. 主要颜色

色彩面板右上角有一组两种颜色对半显示的长方格，其中显示主要颜色（左边）及次要颜色（右边）。

3. 次要颜色

"色彩调和"依照色彩理论为选色提供互补色、补色分割、近似色、三等分及矩形配色。除了主要选色标圈，有时会显示一个或一个以上的次要选色标圈。次要选色标圈的位置会随着移动主要选色标圈而改变，依照选定的"色彩调和"模式显示协调的配色（见图 1-92）。

图 1-92　颜色调和功能

4. 小标圈

色环中的小标圈可以拖动选色。拖动小标圈时里面显示两种颜色，右半部分显示的是拖动标圈时经过的颜色，左半部分则显示最近使用的一种颜色。

5. 色彩历史

"色彩历史"显示最后使用的 10 种颜色，最新使用的颜色将会取代最旧的色彩使用记录。"色彩历史"使用记录可以在"色盘、经典、色彩调和与值"的色彩面板功能键中找到。点击"清除"可删除当前色彩历史。

6. 默认调色板

当前的默认调色板位于色彩面板底部。默认调色板可以在"色盘、经典、色彩调和与值"的色彩面板功能键中找到，也可以在"调色板"功能键中看到。

若想移动色彩面板，拖动面板上方的灰色小长条钮即可将其移至画布任一处，这时色彩面板

将会脱离画布上方的功能列表并缩小简化。若想恢复为原始状态，点击色彩助手右上方的"×"按钮即可。

1.6 笔刷效果设置与运用

1.6.1 画笔工作室——画笔参数

在更新的 5.0 版本中，Procreate 以更详细的独立界面"画笔工作室"进行画笔设置。点击画笔工具，然后点击右上方的"+"按钮即可进入"画笔工作室"；或点击现有画笔，对它进行编辑进入"画笔工作室"。这两种方式均进入同一个界面，差异在于导入按钮只有在以"+"按钮进入"画笔工作室"时才可用。"画笔工作室"默认状态下显示当前画笔参数（见图 1-93）。

图 1-93 画笔工作室

"画笔工作室"界面分为三个部分：属性参数、设置及绘图板。

界面左边的菜单为分类参数和具体的数值输入区。点击任一属性，滑动或输入数值就能更改该属性中的参数设置。右侧为显示测试画笔在当前参数设置下的状态的绘图板，可以实时预览参数设置调整后画笔的效果。若想清除绘图板内容，

用三指在板上来回滑动即可。

点击"绘图板"字样左边的方形与铅笔图标可呼唤绘图板设置，进行清除绘图板、重置所有画笔设置（此操作只套用于当前笔刷上）、变更预览尺寸等操作。

"画笔工作室"调节设置的原理如下。

Procreate 的画笔由"形状"创建外形而内含"颗粒（纹理）"，当用笔刷绘制笔画时，就如在一条路径上拖动该"形状"和其中的"颗粒"。形状决定了笔刷的边缘形状是怎样的，可以在调节笔刷大小时预览笔刷形状。颗粒决定笔刷的质感，决定笔刷画出来是实心的还是有颗粒质感的等属性。

路径上可以设置"锥度"，让笔画前端纤细，中间达到最粗，在收笔时产生一定锥度，更纤细，可以仿照现实中的笔刷和铅笔的笔锋。

更改"渲染"设置改变笔画的釉渲染或混合模式。增添"湿混"属性可以创造类似颜料般湿性色彩的效果，调整该属性以模拟画笔蘸取颜料的多寡，以及画笔在遇上其他色块时如何混合或拖动色彩颗粒。

设置"动态颜色"能带来只有数字媒体才能达到的色彩效果。例如，创造一支根据使用 Apple Pencil 时的压力和倾斜度而随机变化颜色、色相、饱和度或明度的画笔。"动态"中可设置画笔与速度的交互，使用"抖动"参数，掺入不同元素。

1.6.2 画笔工作室——属性参数

高级画笔设置："画笔工作室"中的大多设置含有数值栏，它们也是进入高级画笔设置的按钮。点击任一"画笔工作室"设置的数值参数，即能打开该窗口微调笔刷。高级画笔设置窗口最多含有三个不同设置——数字、压力和倾斜。当打开高级画笔设置时，"数字"键盘默认出现，而"压力"和"倾斜"设置只会在含有相关属性的设置中出现。

数字：比起滑动键，数字设置能让你更精准地设置数值参数。高级数字设置采用传统计算机造型的键盘输入（见图 1-94）。

图 1-94　数字设置

压力：压力设置的用户界面为 4×4 图表，默认为未启用状态。轻点"压力启用"开关，启用压力曲线，接着轻点并拖动蓝线任意处即可新增节点和调整曲线形态。首次启用时，默认曲线为一条笔直的两点对角线，最多能再为曲线增添四个节点并依操作喜好调整曲线（见图 1-95）。

图 1-95　压力设置

倾斜：倾斜设置可为某个"画笔工作室"设置指定 Pencil 的倾斜角度。倾斜设置的用户界面为 1/4 圆弧加一条直线穿插其中，代表 Pencil 的倾斜角度。该设置默认为未启用状态。

轻点"倾斜启用"开关启用"倾斜"设置，接着触摸并拖动蓝色节点以调整倾斜角度。首次启用时，默认倾斜角度为 9 度，倾斜角度的调整范围为 0～90 度（见图 1-96）。

图 1-96　倾斜设置

菜单最左侧有 12 种属性参数调节功能，点击任意属性即可进入调节页面。

1. 属性：描边路径

描边路径是沿某一方向形成的笔迹，理解描边路径的形成是认识笔刷的基础（见图 1-97）。Procreate 于路径上计算并放置无数触点来创造笔画，在 Procreate 中，这也被称作"描边"。每一个在路径上的单位触点为"印"或"图章"。印 = 形状 × 颗粒，形状是"印"的轮廓，颗粒是"印"的纹理。

图 1-97　描边路径

描边路径下设三个属性设置,可改变路径和形状排布规则。

间距:控制笔刷在路径上"印"上形状的次数,即"印"的疏密程度。增加间距会让画笔路径上的形状之间出现空隙。降低间距则会让笔刷形状沿路径合并,呈现完整流畅的笔画。

抖动:是随机数量的"印"的偏移。沿着路径截取笔刷形状并以随机数量偏移,决定描边路径的平滑程度,和其他数字绘画软件中的抖动修正功能有相同效果。若想让形状完美顺畅地"印"在画面上,获得平滑的笔画,可关闭此功能。调高"抖动"能让笔刷呈现一种不修边幅的效果,让笔刷形状沿着路径四处散开,但会产生一定的粘连感。

需注意,点击此参数右侧的数值按钮不仅可以手动输入数值,还可以启用压力控制和倾斜控制,即此数值能够跟随 Apple Pencil 的压感/倾斜数据产生动态变化。

掉落:代表"印"沿路径方向的淡出速度。关闭此设置可移除淡出效果,或往上调节创造一个快速淡出至透明的笔画。开启后,描边在起始部分会保持原本的透明度,之后的部分会逐渐变弱至完全不可见。调高时,描边会在落笔后快速不可见。

2. 属性:稳定性

稳定性取笔画中的抖动平均值并以该值画上画布,让笔画平滑流畅,手绘线条更平直(见图1-98)。

稳定性同时和笔画的下笔速度有关,画的速度愈快,笔画愈平滑。Procreate中的稳定修正可以全局套用于整个软件,也可单独套用在独立画笔上。

流线:自动将线条中的抖动和小瑕疵变得平滑顺畅。流线数量调节越高,笔画越平滑;调低或关闭数量则笔画根据画笔笔尖的抖动形成真实线条。流线压力调节得越高,越能以滑顺且持久的压感套用在笔画上;调低或关闭流线压力则会让压感依按压的速度更快地表现在笔画中。

图1-98 稳定性

稳定性:通过滑动键设置偏好的稳定性百分比。稳定性参数设置越高,笔画中的抖动笔触平均化的程度就越高,笔画将变得越流畅平直。

动作过滤:Procreate 特制的稳定修正,会完全剔除笔画中特别突出的抖动和瑕疵,不同于稳定性的平均化或挤压任何线条。动作过滤数量调节越高,笔画抖动越少,动作过滤的表现效果越少。动作过滤的表现调节越高,越能使手绘感回归笔画,不过于平直。

3. 属性:锥度

锥度是笔画起始和结尾时的收缩程度,表现为描边的起始和末尾的锥形效果,用于模拟真实绘画画笔的起笔和落笔锥形。锥度属性分为两栏:压力锥度和触摸锥度。压力锥度是使用 Apple pencil 时的尖端属性,触摸锥度是用手指进行指绘时的尖端属性。设置上,笔绘比指绘多了一个压力调节选项,剩下的选项基本一致(见图1-99)。

压力锥度:用来调节视觉呈现笔画头尾的手动锥度程度,左滑块为起笔段,右滑块为收笔段,滑块越靠近中间收笔越早。它用于直观地表现描边起始端和末尾端的锥度范围,具体表现受 Apple Pencil 的压感影响。如果打开了接合尖端尺寸开关,两边的锥度范围会自动调整到对称。

第 1 章　Procreate 软件操作基础

图 1-99　锥度

- ◆ **尺寸**：控制锥度在由粗变细时的渐变程度。
- ◆ **不透明度**：决定锥度在从厚到薄过程中的透明度降低程度。不透明度设置数值越低，笔画末端会越淡出直至透明。
- ◆ **压力**：决定锥度受 Apple Pencil 压感的影响程度。它配合 Apple Pencil 的压力反馈创造反应更快的自然锥度，让线条尾端更快变细。
- ◆ **尖端**：尺寸和尖端是两个存在制约关系的主要参数。尺寸控制锥度在由粗变细时的渐变程度，设置数值越大，画笔越尖，尖端设置数值越低，锥度表现越明显；将尺寸设置到最大，尖端设置到最小，笔画两端会达到最尖。
- ◆ **尖端动画**：决定描边锥度表现效果渲染何时进行。当 Procreate 为笔画增添额外锥度时，能开关此按钮预览套用效果，或依喜好关闭此按钮隐藏动画预览。

开关开启时，描边进行过程中会实时渲染最终的锥度表现。关闭时，锥度表现将会在描边结束后再进行渲染。

触摸锥度：使用手指绘图时，增添笔画起始和结尾的锥度。当手指在 Procreate 中绘图时无法套用笔刷的压力设置，因此不能用压力达到锥度渐细的效果，但可以使用触摸锥度手动为笔画的起始和结尾添加锥度。

4．属性：形状

将图像导入"形状来源"中改变笔尖形状，并调节散布、旋转、频率、宽度和其他形状设置参数。Procreate 的画笔由形状创建外形而内含颗粒（纹理）。当形状被拖动时即会创造出一个笔画。平滑圆形的形状会产生平滑均匀的笔画，不规则且不平均的形状则会产生较粗糙的笔画。往不同方向拖动时，粗细度和颗粒随之改变（见图 1-100）。

（a）形状编辑

（b）形状来源

图 1-100　形状属性

1）形状来源

可通过"形状源库"导入自己的图像，并将其设置为画笔的基本形状。点击形状，进入"形状来源"菜单。点击菜单标题右侧的"编辑"按钮会进入"形状编辑器"，点击右上角的"导入"可替换当前的形状图。可以选择在官方的素材库"源库"中找素材源图。在页面上滑动可浏览形状或使用"搜寻"查找特定的形状类型，如搜寻"水

粉画"可找到以水粉画效果为基础的所有形状。当然也可以自己导入图片作为素材，注意作为形状的素材图片只识别明度，因此导入图片会变成灰白色，且图片边框会自动纠正为正方形。

2）形状行为

形状行为是每一个笔刷形状图章的行为表现，相同的形状可以采取不同的"印"制方式，形状可以被旋转、随机化、在同一点上连续"印"上，或跟随 Apple Pencil 笔尖转换方向的动态而变。调节散布设置参数，形状图章会发生随机方向上的旋转，且旋转方向不受笔画方向影响。形状行为设置的是描边路径上每个形状的形态变化，若想更直观地看到这些设置的表现，可以先在"描边路径"菜单设置中将"间距"滑动键调大，预览各个"印"上的形状（见图 1-101）。

打开散布功能可以看得更明显。个数决定每个盖章位点叠加的形状个数，最高值为 16，即可以在每个盖章的位置同时扣卜多个形状叠加。此参数可以启用压力控制和倾斜控制。

个数抖动：调节形状在单点上."印"上的次数。在设置了个数的前提下，调整此值可以让每点应用的个数参数随机化。例如，在设置个数为 5 的情况下，调高此值会让每点的形状数量随机在 1～5 的范围内按一定概率取值。此参数可以启用压力控制（见图 1-102）。

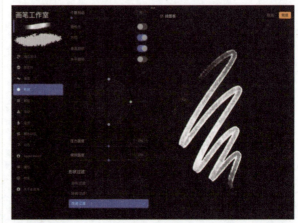

图 1-102　个数抖动

图 1-101　形状行为

散布：默认状态下的形状不会旋转，调高散布值后每个形状都会随机进行一定程度的旋转，散布不受笔画方向的影响。此参数可以启用压力控制。

旋转：可以决定每个形状相对于笔画方向的旋转程度。设置在中间时，无论描边如何移动，形状都不会旋转。向 100% 方向调高时，形状会随着笔画方向旋转。向 -100% 方向调低时，形状会随着笔画方向的反方向旋转。

个数：能让"印"在同一个位置多次重复。

随机化：可以在笔画开始时随机旋转形状，让每一个笔画都与前一个笔画不一样，用于创造每一笔都略有不同的描边效果，更为自然。

方位：Apple Pencil 的专属功能，开启此功能可以测试使用者笔尖的倾斜方向，效果更加接近手写的感觉。方位会覆盖旋转设置，但只套用于使用 Apple Pencil 绘制的笔画。

翻转 X/ 翻转 Y：在垂直方向和水平方向随机翻转图案。开启后，每个形状会在水平方向或垂直方向随机进行翻转。和随机化相似，其可以创造更富变化的描边效果。

圆度图：调节绿色点改变形状的旋转方向，拖动蓝色点使图案发生空间上的压缩。

压力圆度：决定每个形状根据 Apple Pencil 的压感数据产生挤压效果的程度。向正方向（向右）

调高此值，压力越大，挤压越小；向负方向（向左）调高此值，则压力越大，挤压越大。此参数可以在压力控制中调整压感曲线。

倾斜圆度：决定每个形状根据 Apple Pencil 的倾斜数据产生挤压效果的程度。向正方向（向右）调高此值，笔与屏幕夹角越大，挤压效果将越小；向负方向（向左）调高此值，则笔与屏幕夹角越大，挤压效果越大。

3）形状过滤

形状过滤调节的"反锯齿"设置控制图像引擎如何处理形状边缘（见图 1-103）。

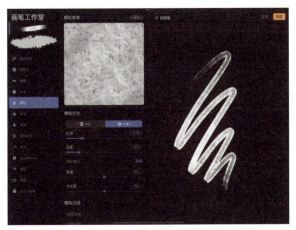

图 1-103 形状过滤

没有过滤：不过滤渲染，保留了画笔每个边缘的原本状态，不柔化边缘，可能呈现锯齿样貌，但保留笔刷核心形状的所有细节。

经典过滤：使用旧版 Procreate 的算法设置柔化笔刷形状边缘。

改进过滤：使用经过修改的最新版本的 Procreate 的抗锯齿方案进行边缘柔化处理，调整细节更加细微。

5. 属性：颗粒

构成描边的不仅有形状和路径，还有用于模拟画笔纹理的颗粒。颗粒是"印"的纹理，和形状来源一样，颗粒的纹理也是可以被导入的。白色部分是显露出来的，黑色是不显露的部分。颗粒的显示效果就像用油漆滚筒在描边中"滚过去"，并在画布上留下印记，可以赋予画笔不同的纹理，既可以用于模拟纸面的粗糙，也可以用于表现油墨的特征。形状的显示范围决定了颗粒的可见范围。

1）颗粒来源

点击"颗粒来源"右侧的"编辑"按钮，进入"颗粒编辑器"，双指轻点可以交换黑白的布置，也可以双指按住旋转整体颗粒的纹理朝向。除了可以导入官方"源库"素材以及自制素材，还可以在这里打开"自动重复"编辑颗粒在重复平铺状态下的排布方式和边缘的柔化方式（见图 1-104）。选择颗粒时尽量选择无缝的图片，不是无缝的图片可以选择自动重复，将图片变成无缝来蒙蔽纸间间隙。

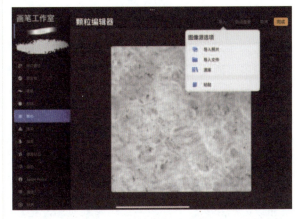

（a）颗粒编辑

（b）颗粒源库

图 1-104 颗粒编辑器

2）颗粒行为

在此设置中，可以将颗粒设置为两种不同的排布模式，分别是动态和纹理化（见图1-105）。

图1-105 颗粒行为

动态：颗粒设为随笔画移动来创造条纹式、模糊化的效果。当颗粒行为选择为动态时，可以理解为滚筒刷被锁死，在纸上划过时不能滚动，纹理会被拖动和磨花。动态决定了颗粒受描边拖曳的影响程度。当其调低时，颗粒会有明显的条纹式、模糊化效果。此参数可以启用压力控制。

纹理化：颗粒设为不随笔画而动的纹理来创造利落、清晰的效果。设置为纹理化时，可以理解为滚筒刷会保持滚动、持续转印颗粒而非拖动或涂抹开。纹理化和其调节设置用颗粒创造一致性的纹理，将颗粒中的纹理用模板刻画在画布上，而非传统画笔效果。

◆ **移动**：这一栏调节拖动和抹开的强度，强度调到0时产生拖动、抹开的效果，调到100%时会显示为滚动产生类似纹理化模式下的滚印效果。

◆ **比例**：用来调节形状内的颗粒尺寸，决定了描边内颗粒的显示大小。比例调节需要在动态模式下开启时才能使用，仅调节大小变化。此参数可以启用压力控制。

◆ **缩放**：用来调节颗粒大小和画笔大小之间的关系，此值向右调高为最大值，会显示为跟进尺寸，即纹理的大小不随笔刷尺寸的调节而改变，保持"比例"中设置的大小状态。此值向左调为最小值，显示已裁剪，颗粒显示大小会因画笔大小的变化而变化，画笔较大时，颗粒显示为较大，画笔较小时，颗粒显示为较小。此设置只有在颗粒设为移动时才可用，可以启用压力控制。

◆ **旋转**：使中心位置向左或向右旋转。根据笔画方向的变动，此设置会抹开颗粒图形，创造出类似"移动"的效果。"旋转"决定了颗粒相对于描边方向的旋转程度，正方向向100%调高时颗粒随描边旋转方向进行旋转；设为0%时颗粒保持静止；反方向向-100%调低时则颗粒随描边旋转的反方向旋转。此参数仅适用于动态模式。

◆ **深度**：用来调整颗粒依笔刷底色所呈现的强度。深度越小则纹理越淡，越浅；调至最低时，颗粒将完全不显示，仅显示画笔颜色。另外，在动态模式下，Apple Pencil的压感会影响对比度的强度。此参数仅在动态模式中可以启用压力控制和倾斜控制。

◆ **最小深度**：决定了颗粒在压感变化下的最小可见程度，为纹理设置最小对比度，设置后不论用Apple Pencil施加多大或多小的压力，笔刷纹理也无法低于最小对比度。此参数仅适用于动态模式。最小深度设置须配合启用深度抖动或深度中的高级画笔设置以展现效果。

◆ **深度抖动**：决定了每个形状在纹理与笔画的基底颜色之间变换的随机程度，数

值越高，每个形状的颗粒深度变化越随机。此参数仅适用于动态模式，可以启用压力控制。

◆ **偏移抖动**：开启后每个描边的颗粒在起始时会随机发生一定量的位置偏移。对于专为铺上同样图形的画笔，如网格笔刷，此设置可能会造成图案不一致，此时建议关闭该参数设置。此参数仅适用于动态模式。

◆ **混合模式**：颗粒颜色与笔刷底色的交互模式，默认为"正片叠底"，用于控制颗粒纹理如何与笔刷基底颜色混合。可以类比图层中的混合模式效果，将颗粒视作形状的剪辑蒙版图层，并给予颗粒图层混合模式。此参数同时适用于动态模式和纹理化模式。

◆ **亮度/对比度**：调节颗粒亮度和对比度，可以让颗粒变亮或变暗，并增加或减少光影区域的差异。

颗粒设置中也提供了颗粒过滤的三个抗锯齿算法选项，具体释义请类比"形状过滤"部分说明。

6. 属性：渲染

Procreate 提供了六种方式将笔刷渲染至画布上，主要分为浅釉、均匀釉、浓彩釉、厚釉、均匀混合、强烈混合（见图 1-106）。在这里调整 Procreate 对画笔整体的渲染算法。调整渲染模式能够改变画笔在画布上的显示效果，如"浅釉"就如漆上稀释的颜料，画面更通透；"浓彩釉"更强烈厚重，更像在画布上铺上浓稠的颜料。

浅釉：标准的 Procreate 混合模式。
均匀釉：类似于 Photoshop 中使用的渲染模式。
浓彩釉：此模式会将色彩厚重地投在屏幕上。
厚釉：非常强烈的混合模式。
均匀混合：使用类似于 Photoshop 的渲染模式和焦散的方式渲染色彩，并且会放大湿混效果。

图 1-106　渲染属性

强烈混合：最为厚重的渲染模式，可以用于需要混色的湿画笔，会放大湿混效果。

混合：从多种选项中选择如何调整笔画交互方式、颜料稀释的模式和如何混合颜色。

流程：调整画笔在画布上使用的颜色和材质的多少。流程程度越大，笔刷画出的颜色越浓厚。

湿边：可以理解为笔刷在纸上作画时，颜料在边缘渗出的效果，调得越大，笔刷边缘越清晰。湿边决定描边边缘的柔化和模糊的程度，用于模仿颜料渗入纸张的效果。

烧边：调节笔画和笔画交接部分的效果，笔画边缘会创造一种颜色加深的效果，在颜色相叠的部分边缘较深，调得越大，笔刷重叠出的阴影边缘越深。烧边决定了描边边缘的混合模式的可见程度。

烧边模式：改变描边边缘应用的混合模式，营造描边之间的层级关系，可以用于创造类似油画颜料的立体感。

混合模式：不只针对笔刷边缘，是整个笔画设置的混合模式。混合模式只影响色彩参数。

亮度混合：开启后使混合模式的效果影响其亮度值。

7. 属性：湿混

调整湿混能让画笔有渗透画布上其他颜色以及模拟画笔上颜料浓度的效果，通常用于创造水

彩类型画笔的效果，产生稀释画笔上的颜料、让笔刷蘸取浓厚或一点点颜料以及让颜料溢出至其他颜色或拖动其他颜料的交互效果（见图1-107）。

稀释：设置画笔上的颜料混合多少水分。增加稀释会让颜料产生透明感。需要注意的是，这里的产生透明感不是单纯地整体降低透明度，而是随着数值升高，笔画"含水量"增加，是一种更接近真实颜料含水量的效果。稀释是湿混中的主要参数，后续参数需要依靠此参数才能发挥作用。此参数可以启用压力控制。

拖拉长度：设置画笔在画布上拖拉颜料的强度，还会影响已经存在于画布上的颜料，用来创造自然混合拖拉颜色的效果，相当于把原有的颜色拖出来一部分进行混色。调高时，画笔可以创造更明显的混色和颜料的渗透效果。此参数可以启用压力控制。

等级：只适用于有纹理的笔刷，且有一定的稀释程度才便于更清楚地观察到。其正向调节程度越大，纹理越平滑，反向调节程度越大，纹理越不均匀。等级决定了描边的纹理的厚重度和对比度。此参数可以启用压力控制。

模糊：调整画笔在画布上对颜料添加的模糊程度，以及下笔后此模糊效果的晕染程度。

模糊抖动：当画笔中每一个图章"印"上画布时，调整套用模糊的随机范围。

湿度抖动：将笔画中水分与颜料的混合分量随机化，产生更为写实的效果。调高时，描边中会随机增减水的浓度，呈现更自然的纹理效果。此参数可以启用压力控制。

8. 属性：颜色动态

颜色动态可以根据使Apple Pencil时的压力和倾斜度而变化颜色、饱和度或明度，能够设置描边在生成过程中发生颜色、饱和度、亮度等改变，进而创造出色彩过渡丰富的画笔（见图1-108）。

图1-107 湿混属性

支付：调高稀释效果参数才会有明显表现。"支付"设置在下笔时笔刷含有多少颜料。如同真实的画笔，在画布上拖拉笔画越长，画布上留下的颜料越多，而当笔刷上的颜料快用尽时，颜色的痕迹就会越来越淡。调高参数后，描边在绘画过程中都会有一定量的颜料浓度限值，超过这个值以后，颜料的颜色会变得更透明。在笔画结束时从画布上提起画笔，再度下笔时就会发现笔刷如同从调色板上重新蘸满颜料。此参数可以启用压力控制。

攻击：调节颜料沾在画布上的量，决定了整个画笔的颜料浓度。调高能让整个笔画的颜料效果更浓厚。调高时，每个描边平均的颜料颜色会更深。此参数可以启用压力控制和倾斜控制。

（a）功能位置

图1-108 颜色动态

(b)调节示意

图1-108 颜色动态(续)

1)图章颜色抖动

图章颜色是指构成笔刷的每一个形状图章的颜色。抖动可以理解为偏移程度,此功能更适合于印章类笔刷的调节。在此列设置中可以分别设置色相、饱和度、亮度、暗度、辅助颜色在每个形状中的随机变化幅度。当参数调高时,随机偏差幅度会变大,关闭时则不会发生随机变化。

色相:每一个图章"印"上时会随机偏离选定的画笔颜色,将滑动键调低以创造较细微的偏差,或将滑动键调高让画笔显示完整色谱中的颜色。调节数值越大,每个图章的随机偏移程度越大,调到最大时,偏移程度会遍布整个色环。

饱和度:每一个图章"印"上时会随机偏离选定笔刷的饱和度。滑动键调节越高,饱和度随机偏移程度越大。

亮度:每一个图章"印"上时会随机偏离选定笔刷的亮度,随机跳动至较明亮的色度。

暗度:与亮度相反,暗度调节越大,每个印章随机偏离选定亮度,跳动至相同饱和度色相的暗色就越暗。

辅助颜色:每一个图章"印"上时会随机采用当前选定的笔刷(主要)颜色或在色彩面板中可设置的辅助颜色。

图章颜色抖动的参数均可启用压力控制和倾斜控制。

2)描边颜色抖动

每一次描绘笔画时,抖动都会改变整个笔画的色彩属性——是对同样五个数值的随机变化幅度的设置。色相、饱和度、亮度、辅助颜色的含义与图章的内容一样,只是把图章换成了笔画。这里的变化发生在每次描边起始时,即对描边整体的色彩发生的变化,并非单个形状发生的变化,注意两者的区别。

色相:每一个笔画会随机偏离选定画笔的颜色,将滑动键调低以创造较细微的偏差,或将滑动键调高让笔刷显示完整色谱中的颜色。

饱和度:每一个笔画会随机偏离选定笔刷的饱和度,将滑动键调低以创造较细微的偏差,或将滑动键调高让画笔在无饱和(白色、黑色或灰色)和完全饱和(最鲜艳的色彩)之间变换。

亮度:每一个笔画都会随机偏离选定画笔的亮度,亮至一个程度。设置调低允许较轻微的亮度改变,或设置调高,调亮成纯白色。

暗度:每一个笔画都会随机偏离选定笔刷的亮度,暗至一个程度。设置调低允许较轻微的暗度改变,或设置调高,调暗成纯黑色。

辅助颜色:每一个笔画都会随机采用选定的主要颜色和辅助颜色色谱间的任一色。

3)颜色压力

使用Apple Pencil时施加的压力会决定在画布上画出的颜色,是对Apple Pencil压感与数值变化幅度的关联设置。注意颜色压力设置只适用于使用Apple Pencil,不适用于指绘和其他电容笔。此系列参数均可在压力控制中调整压感曲线。

色相:压力值改变一个笔画内的颜色。向正方向(向右)调高时,通常代表压感从轻压到重压时会发生较大程度的变化。压力值沿正向增大,笔刷颜色沿色环顺时针方向偏移,反向则沿逆时针方向偏移,设为100%时,该笔画会呈现整个色谱间的渐变。

饱和度:通过压力值改变笔画的饱和度。设

为100%时，使用由弱至强的压力创造笔画后，该笔画会在白色至完全饱和色之间渐变。

亮度：通过压力改变笔画的亮度。设为100%时，在使用由弱至强的压力创造笔画后，该笔刷会呈现白色至黑色的渐变。

辅助颜色：增加下笔力度使颜色向辅助颜色偏移。每一个图章"印"上时会随机采用当前选定的笔刷主要颜色或任一在色彩面板中可设置的辅助颜色。

颜色倾斜：同上，可以和压力大小类比，此功能通过改变笔尖倾角改变颜色偏移程度，是针对Apple Pencil倾斜与数值变化幅度的关联设置。此参数可以启用倾斜控制。

9．属性：动态

动态让笔刷依照下笔的速度产生动态变化，并设置"抖动"，通过随机改变"尺寸"与"不透明度"为笔刷增加一些不可预测性（见图1-109）。此处的设置用于为画笔增加更多不确定性，是根据绘画速度或者完全随机对描边进行的改变。这些设置并不依赖Apple Pencil的压感和倾斜度，因此对于用手指作画而想创造更为多元的笔画时相当实用。

尺寸：根据描边时的速度改变画笔大小。当尺寸滑动键设为−100%时，慢慢画会产生较细的笔画；相反地，设为+100%时，画得越快，笔画越细。若滑动键设为0%，笔画则会保持相同的粗细度。

不透明度：数值越大画的地方越明显。根据描边时的速度改变画笔透明度。当不透明度滑动键设为−100%时，慢慢画会产生较透明的笔画；相反地，设为+100%时，画得越快，笔画越透明。若滑动键设为0%，笔画则会保持相同的100%不透明度。

2）抖动

"抖动"尺寸调大后，描边过程中，通过随机减小印章的尺寸，使笔画产生更凹凸的效果。

尺寸：在描边过程中随机改变形状的大小尺寸。此参数可以启用压力控制。

不透明度：在描边过程中随机改变形状的透明度。不透明度调大后，通过随机降低部分印章的不透明度，使笔画产生随机的断续效果。此参数可以启用压力控制。

10．属性：Apple Pencil

Apple Pencil属性用于微调笔和软件之间的交互效果，用压力或倾斜度影响基本笔刷表现，如尺寸、不透明度、流畅度、渗流等（见图1-110）。在操作＞偏好设置中也可以找到控制Apple Pencil与Procreate互动方式的一般设置。

图1-109　动态属性

1）速度

"速度"尺寸调节得越大，画的地方越细，正向调节比较符合一般用笔习惯。

图1-110　Apple Pencil

1）压力

选项下所有功能的改变都基于下笔时的轻重来体现。每个压力设置皆有各自的调节选项，通过轻点参数栏，接着点压力按钮，进入"压力曲线"和"响应"以控制 Apple Pencil 对不同力道的反馈效果以及调整 Apple Pencil 对各种压力的反应速度。

尺寸：调整笔尖在各种压力下的变化。正向数值越大，压力重的地方线条越粗，压力轻的地方线条越细，反向相反。

不透明度：调整画笔在各种压力下由透明至不透明的变化范围。正向数值越大，压力重的地方线条越清晰，压力轻的地方线条越透明，反向相反。

流程：调整笔刷在各种压力下涂上颜色的多寡。数值调整效果同上。

渗流：调整画笔在各种压力下，边缘渗流至画布的浓淡，可以理解为边缘清晰度。数值调整效果同上。

2）倾斜

倾斜调节 Apple Pencil 倾斜时的反应表现。笔尖倾斜时画出来的线像一支真实的削好的铅笔用侧锋在纸上擦出一道痕迹，Apple Pencil 可倾斜90 度（完全直立的拿法）至 0 度（完全与画布平行）。需要注意的是，度数代表偏离垂直方向的角度，而不是图表所呈现的斜线与水平方向的夹角（见图 1-111）。

图 1-111　倾斜

倾斜图表：表现要触发倾斜设置所需的 Apple Pencil 最小倾斜角度，拖动蓝色节点可调整倾斜角度。倾斜图表包含 0 ～ 90 度的范围，但由于 Apple Pencil 在现实中无法在 0 ～ 15 度触碰，任何此范围的设置将没有作用。在 16 ～ 30 度时，Apple Pencil 的反馈可能会有误差。倾斜设置为 30 ～ 90 度会有最理想的效果，就如同一般人现实中手握画笔的角度范围。

利用倾斜图表设置倾斜"触发点"——使倾斜度达到一定程度时切换画笔的某个属性。若将倾斜图表设置为 45 度，所有与倾斜度相关的设置功能只会在倾斜笔刷 45 度后触发。

不透明度：调整整体笔画的不透明度受 Apple Pencil 倾斜度的影响效果。

渐变：用来模仿笔刷描绘阴影时的柔化效果，滑动键调高以创造如笔刷倾斜描绘阴影时的柔化效果，仿照实体铅笔的效果。

渗流：调整笔刷倾斜时在边缘产生的渗流程度。

尺寸：调整笔刷在倾斜效果下的粗细度。

尺寸压缩：开启后可以避免笔刷内纹理受倾斜影响而变动以及笔刷内纹理随笔刷尺寸变动。

11. **属性：材质**

3D 绘画笔刷通过金属和粗糙度重现现实世界中的材质，也可选用哑光或带光泽度的润饰效果。在 Procreate 的材质画笔中有三个参数可以设置于材质中：颜色、金属和粗糙度。颜色取决于当前颜色，金属和粗糙度则可在"画笔工作室"的"3D 材料"中设置。金属和粗糙度分别设置，但参数会相辅相成以创造出材质笔刷（见图 1-112）。

12. **属性：其他属性**

使用其他杂项设置决定笔刷在画笔库中的预览样式以及画笔在 Procreate 界面中的行为表现（见图 1-113）。

图 1-112 材质属性

图 1-113 其他属性

1）画笔属性

画笔属性可以改变笔刷在画笔库中的预览图，让笔刷配合屏幕方向改变，或设置默认涂抹强度。

使用图章预览：画笔在画笔库中显示的模样预览，不影响参数设置。

对准屏幕：此设置只在笔刷的笔画有着分明的"上""下"之分时才会套用。笔刷是有方向的，尤其是图章类笔刷需要控制朝向。在不使用对准屏幕功能时，形状方向会与文件方向一致，确保该画笔不因屏幕方向旋转而变动。启用此设置时，形状会与屏幕方向一致。

预览：调整笔刷在画笔库中的笔画或图章预览尺寸大小。

涂抹：调整画笔用作涂抹工具时的涂抹效果强度。

2）画笔行为

画笔行为设置笔刷尺寸及不透明度限制。这些设置控制 Procreate 侧栏中尺寸和不透明度滑动钮的最高和最低限制。属性中的最大尺寸和最小尺寸决定了侧栏可调节到的上限和下限。如果觉得笔刷不够大，可以在属性设置的"最大尺寸"中查看是否还可以增加。

最大 / 最小尺寸：设置侧栏尺寸滑动钮的最大 / 最小尺寸限制。

最大 / 最小不透明度：设置侧栏不透明度滑动钮的最大 / 最小不透明度限制。

13．关于此画笔

关于此画笔为自定义画笔签名或新增头像，确保原创创作都有正确的署名。将画笔重置为默认设置或创建重置点：当使用者忘记备份画笔，直接在原画笔上调节参数设置失败，却又无法调回原来的笔刷样式时，重置所有设置便可以还原到默认设置（见图 1-114）。

图 1-114 关于此画笔

画笔名称：轻点当前的笔刷名称呼唤屏幕键盘，输入新名称后轻点键盘确认键。

个人头像：轻点灰色人像呼唤图像源选项，从相机或照片应用载入相册中的已有图片。

制作者名称：轻点"创作者"后方暗灰色的"名

称"呼唤屏幕键盘，为创作附上创作者名字。

创建日期：笔刷创建的日期及时间，Procreate 会自动记录本信息。

签名：在虚线上使用手指或 Apple Pencil 签名。若需要重新签署，轻点"×"图标即可。

创建新重置点：能随时为创建的原创笔刷更改重置点。

重置画笔：若是使用默认画笔，重置将会移除所有变动并将其复原为 Procreate 软件的原始笔刷版本；若想为它设置新的重置点，必须使用默认画笔的复本。

14．常用画笔分类

草稿：胡椒薄荷、德文特、Procreate 铅笔、技术铅笔、HB 铅笔、6B 铅笔、纳林德笔。

勾线：细尖（头发或细节）、技术笔、凝胶墨水笔（外轮廓）、工作室笔、葛辛斯基墨。

上色：糖露、圆画笔（作彩色笔）、平画笔（作马克笔第二代）、水粉（画水粉）、油漆、马克笔第三代、类似平画笔。

1.7 如何制作一支自己的画笔

1.7.1 利用源库自制笔刷

根据 1.6 节中的形状设置，点击菜单标题右侧的"编辑"按钮会进入"形状编辑器"，点击右上角的"导入"可替换当前的形状图。可以选择在官方的素材库"源库"中找素材源图，在页面上滑动浏览形状或使用"搜寻"查找特定的形状类型，以进行笔刷创作。

1.7.2 制作混制笔刷

将两支 Procreate 画笔合二为一，结合各款笔刷各自可编辑的形状和颗粒，以获得独一无二的新画笔。轻点笔刷图标，呼唤"画笔库"，找到想要组合的两支笔刷，可组合、编辑、混合以及取消组合混制笔刷。需注意的是，必须是同一画笔组中的笔刷才能组合，不能二次组合混制笔刷。Procreate 自带的默认笔刷无法组合，但可以复制它们后组合复制版本。

轻点第一支画笔作为当前主要笔刷，该画笔会以蓝色高亮标示。再右滑选定次要画笔，该笔刷会以深蓝色标示。此时"画笔库"右上方会出现"组合"字样，轻点将它们组合成一支包含两款笔刷特色的新画笔（见图 1-115）。新混制笔刷会以组合的主要画笔命名。想重新命名则轻点进入"画笔工作室"，接着轻点"关于此画笔"的画笔名称设置进行修改（见图 1-116）。

图 1-115　画笔组合

图 1-116　混制笔刷重新命名

此外，如果想将混制笔刷复原为两支独立的笔刷，轻点混制笔刷进入"画笔工作室"后，在"画笔工作室"左上方的两支画笔缩略图上轻点任一展开面板，并轻点辅助画笔预览图。点击"取消组合"按钮，此时混制笔刷就会复原成两支单独的画笔（见图1-117）。

图1-117　取消组合

第 2 章

Procreate 绘制基础

2.1 Procreate 绘制技巧

2.1.1 笔刷选用

按照不同用途，笔刷分为草稿笔刷、铺色笔刷、细节刻画笔刷、特殊肌理笔刷以及橡皮擦。笔刷的分类不是绝对的，很多笔刷可一笔多用。

1．草稿笔刷

草稿笔刷用于画草稿以及勾线。Procreate 常用的草稿笔刷如图 2-1 所示。

图 2-1　Procreate 常用草稿笔刷

2．铺色笔刷

铺色笔刷用于大面积铺色。Procreate 常用的铺色笔刷如图 2-2 所示。

图 2-2　Procreate 常用铺色笔刷

3．特殊肌理笔刷

特殊肌理笔刷用于提升画面质感，烘托氛围。Procreate 常用的肌理笔刷如图 2-3 所示。

图 2-3　Procreate 常用肌理笔刷

2.1.2 线条

线条是表现人和事物形象、风格的重要元素，形式多样，富于变化。不同的排线方式和笔触能够表现不同的结构特点，传递不同的情绪。例如，长直线显得强硬，短直线更激烈；长曲线显得柔和优雅，短曲线更活泼浪漫。若在绘制线稿时做好线条设计，可有效提高作画效率，后期上色就会事半功倍。

1．直线

直线是线条中较基础和常用的排线方式，可用于刻画物体和表现阴影。不同力度和疏密能实现多种排线效果。线条细而疏，整体颜色就较浅；线条粗而密，整体颜色就较深。若想用 Procreate 画出流畅的直线，打开"画笔工作室"的"描边路径"，将"描边属性"中的"流线"数值调大即可，如图 2-4 所示。

（a）直线排线效果

（b）"流线"属性

图 2-4　直线

2．曲线

线条方向决定头发或衣物纹理的走向，富有变化的曲线和圆润的笔触能很好地体现人物结构和其动作的运动轨迹，使画面看起来更柔和精致，人物的体态更柔美。调整曲线的疏密、深浅和弧度，能精准刻画物体的质感。大弧度曲线适合

表现外形轮廓较大的物体，小而密集的弧度适合表现头发、花边褶皱等轮廓较小的物体。若想用Procreate画出圆润光滑的曲线，可在画出曲线后，按住画笔不动，曲线即可变得圆润光滑，如图2-5所示。

图2-5　曲线效果

3. 短线

短线能够体现节奏与韵律感，提升画面层次和美感。不同的短线排列效果不同，使用短线排线能使画面细节更丰富，一般用来刻画小面积阴影、动物毛发等，如图2-6所示。

图2-6　短线排列效果

4. 线条粗细

毫无粗细变化的线条很难使画面具有体积感，线条的粗细变化能够增加人物块面的层次感，表现事物的体积感，使图像更丰满。在绘制人物过程中，经常会用粗细不同的立体线增加画面的信息量，常用于转折处和向内凹陷且有阴影的部分，如图2-7所示。

图2-7　线条粗细效果

2.1.3　人体绘制技巧

简单而言，人体结构分为两部分：解剖结构和形体结构。解剖结构即人体骨骼、肌肉的生长规律；形体结构中的形可以理解为方、圆、锥、体，即形的转折。画好人体的核心在于在理解这两大结构的同时，有节奏、有韵律地描绘出对象的比例、方向和动势。

1. 身体比例

绘制人物需要先了解基本的身体比例。身体比例决定人物的体态与动态，在平面人物绘制中占据重要地位。观察并了解骨骼的分布与构造是了解人体比例结构的基础。人物的形体没有固定的审美标准，而是由个人不同的审美观决定的。平面插画创作经常会在适当的部位做变形处理，运用夸张的手法改变人物的身体结构和比例，以突出人物角色的特征，如图2-8所示。

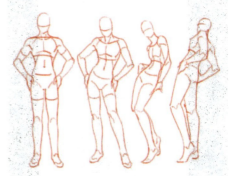

图2-8　人体比例（图片来源于画师0033）

2. 肌肉结构

肌肉是角色轮廓产生的基础。由于性别以及人体各部位肌肉的发达程度不同，肌肉形状也会有较大不同，人物的整体轮廓也随之改变。因此，只有描绘出肌肉的形状，角色轮廓才会有立体感和动态感。清楚地了解人体肌肉的名称、位置和形态，对于我们绘制比例合理的人体大有裨益，如图2-9所示。

3. 绘制方法

我们在绘制人物时，为了表现出人物的立体

感,可以用立方体等几何形状绘制人体。用简单的形状确定人物的身体结构,确定头、肩、胯的基本位置,在此基础上绘制出人物的基本动态。这不仅有助于我们更好地了解人体结构,也能让我们更准确地绘制出富有立体感的人物。这种方法还可以用于塑造角色的手部、脚部等细节。当我们熟练掌握后,这种用立方体绘制人体的方法可以在脑海中进行,如图2-10所示。

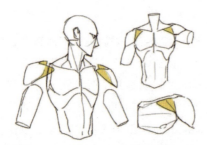

图2-9 肌肉结构(图片来源于画师taco)

图2-10 立方体绘制人体

2.1.4 面部绘制技巧

1. 三庭五眼

绘制人物时,要注意五官之间的关系比例。一般人物头部可用"三庭五眼"这个规律来概括。"三庭"是指发际线到眉毛、眉毛到鼻底、鼻底到下巴三个部分;"五眼"是指正面头部双耳外延的距离大约为五个眼睛的宽度。一般来讲,平面插画中人物的头部和五官画面没有写实人物那般严谨,可根据自己的喜好和角色特征进行较为宽松的改动,绘制出属于自己的画面风格,但要确保五官在人物头部的位置和比例大体符合"三庭五眼"规则。在绘制漫画风的作品时可适当将五官集中在头部下半部分,并有意识地放大眼睛,以增加动漫感,如图2-11所示。

图2-11 动漫人物效果(图片来源于日本画师potg)

2. 四高三低

当一个角色从侧面看的时候,额头、鼻头、唇珠、下巴为"四高",两眼之间的鼻额交界处、人中沟处、下唇下方的凹陷处为"三低"。在绘制面部时,为了使人物的侧脸美观和谐,需要遵循"四高三低"原则,但同样可根据创作需要对其进行调整。

2.1.5 服饰绘制技巧

1. 服饰选择

服饰款式繁多,大体分为上装和下装,上装有T恤、衬衫、背心、西装等,下装有短裤、牛仔裤、裙子、西裤等。只有将自然真实的体态与合适的服饰结合,才能真正体现角色的特质。例如,表现严肃的商务男性时,通常搭配西装和皮鞋,也可根据需要搭配手表、领带、胸针等饰品;表现精致优雅的女性时,通常搭配礼服和高跟鞋,也可根据需要搭配项链、发卡、花朵等饰品。

2. 褶皱表现

衣服褶皱的走向应和人物动态保持一致。褶

皱的种类一般有集束褶皱、堆积褶皱、拉伸褶皱、覆盖褶皱、下垂褶皱、垂吊褶皱等。在表现有条理、有秩序的褶皱时，需要强调线条的虚实表现，不要平均绘制，否则会显得衣物平平，没有层次感和空间感。因此，我们需要多观察真实的例子，总结和归纳出褶皱产生的规律，这样才能画出自然的褶皱。图 2-12、图 2-13、图 2-14 为几种常见的褶皱示例。

1）集中褶皱

图 2-12　集中褶皱

2）拉伸褶皱

图 2-13　拉伸褶皱

3）堆积褶皱

图 2-14　堆积褶皱

3. 服饰装饰元素的画法

掌握好服饰装饰元素的画法有助于摆脱单调，创作更鲜明、更有风格的服饰。例如，羽毛、流苏、亮片等元素夸张又前卫，可增加服饰的华丽感，如图 2-15、图 2-16、图 2-17 所示。

1）荷叶边

图 2-15　荷叶边

2）蝴蝶结

图 2-16　蝴蝶结

3）蕾丝

图 2-17　蕾丝

2.2　Procreate 画面润色技巧

作品完成之后，可对画面做润色处理，使画

面更丰富，视觉效果更惊艳。画面润色的常用技巧如下。

2.2.1 添加纹理

纹理和材质可增强画面的丰富性和趣味性。可以使用纹理笔刷给画面增添纹理，也可在上色图层上方插入纹理图，提升画面质感，如图2-18所示。

图2-18 纹理效果

2.2.2 添加颗粒和光影

添加颗粒可使画面产生光影效果，丰富视觉层次。同时还可以改变物体材质，使画面更具趣味性。例如，在阴影处添加比物体固有色更暗的颗粒，在高光处添加比固有色更亮的颗粒，如图2-19所示。

图2-19 添加颗粒和光影

2.2.3 点缀高光

上色完成后，可新建图层，置于最顶层，使用合适的画笔，在画面中点缀大小不一的高光，以提升画面的精致度，如图2-20所示。

图2-20 点缀高光

2.2.4 调色

作品完成后，若想改变画面效果，可使用Procreate对作品进行调色。点击Procreate界面最上方工具栏中的"调整"，即可调整图层的色相、饱和度、亮度等，也可为画面添加模糊效果，如图2-21所示。

图2-21 调色

第 3 章

平面广告案例之《芭莎女孩喝纤茶——内外兼修》

——第十四届大广赛四川赛区一等奖

作者：高子玥　指导教师：张镭

本案例为第十四届大广赛"芭莎女孩喝纤茶"命题的平面广告作品,要求围绕"女性、时尚"的品牌调性,从"内外兼修"的角度出发形成创意,产出有价值的广告作品。

本章以《芭莎女孩喝纤茶——内外兼修》为例,详细阐述广告从创意到产出的创作流程,主要分为创意阐释、绘制过程与上色三部分进行解读,为读者提供参考。

3.1 创意阐释

本案例的官方命题为"芭莎女孩喝纤茶",因此在创作时,画面中应当体现两个要素——MiniBAZAAR(Mini芭莎)×纤茶。为了实现这一目标,我们首先需要对品牌的调性、定位、卖点等进行分析,并思考如何通过创造性思维将这两个截然不同的品牌联系起来,如图3-1所示。

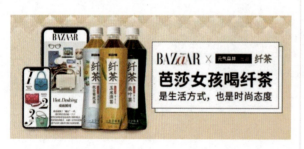

品牌简介
MiniBAZAAR(Mini芭莎)是由《时尚芭莎》杂志社于2020年创建的时尚芭莎电子杂志衍生的新媒体品牌。它目前涵盖了时尚芭莎App、Mini芭莎微信小程序,以及MiniBAZAAR微博、微信公众号、抖音、B站账号等与Z世代年轻群体紧密联系的公众、媒介与社区。作为时尚芭莎大家族中最年轻、最具生命力的成员,它的诞生目的是向年轻女性传递美丽、自信、智慧、健康、环保的时尚生活态度。我们将拥有这些特质的女孩称作"芭莎女孩"或更有趣地称为"芭鲨女孩"。每个女孩都可以成为"芭鲨女孩"!

纤茶是元气森林出品的0糖0卡0咖啡因的植物茶,精选自然草本玉米须、杭白菊、桑叶,调配独特清新,入口自然回甘。纤茶含药食同源食材和天然植物萃取原料,不含咖啡因、甜味剂和防腐剂,满足都市人群随时随地轻养生的健康需求,让人们在忙碌之余,手边有一瓶能够滋养身心的即饮茶,用以缓解焦虑、减少束缚,对抗亚健康,达到轻盈自在、内外兼修的生活状态。

MiniBAZAAR×纤茶是一次时尚媒体与商业品牌基于共同理念和相同目标群体的跨界合作。"芭莎女孩喝纤茶"传递的是一种生活方式,也是一种时尚态度。

广告目的
洞察Z世代年轻群体的喜好和需求,围绕"芭莎女孩喝纤茶"的核心主题,建立目标群体对品牌的认知度、好感度和美誉度,实现品牌和产品在年轻群体中的快速渗透。

图3-1 《芭莎女孩喝纤茶》命题策略单

查看命题之后,得出以下几点关键信息。

(1)"纤茶"是一款主打健康养生的植物茶,为追求有品质的生活的女性提供简单易坚持的养生方式,帮助她们改善身体状态,缓解焦虑,达到轻盈自在、内外兼修的生活状态。纤茶现有玉米须、杭白菊、桑叶三种口味。

(2)"MiniBAZAAR"是《时尚芭莎》电子杂志衍生的新媒体品牌,主张向年轻女性传递美丽、自信、智慧、健康、环保的时尚生活态度。

(3)"MiniBAZAAR×纤茶"是一次时尚媒体与商业品牌基于共同理念和相同目标群体的跨界合作。"芭莎女孩喝纤茶"传递的是一种生活方式,也是一种时尚态度。

根据以上信息,可以提炼出"女性、时尚、健康、阳光、活力、自信、智慧、轻盈自在、内外兼修、正能量、轻养生"等关键词。

分析命题后,可以开始寻找与关键词相关、能够进行图形创意的元素,构思画面。在这一过程中,需要多观察身边的物体,浏览参考案例,从中获取创意灵感。同时要考虑以下三个方面:该元素能否充分体现产品调性;该元素是否足够新颖;用何种表现手法能充分表现创意。

本案例采用了图形创意方法,将纤茶产品与其他元素组合在一起,形成全新画面。从画面主体来看,本案例通过套娃形式表现女性形象,套娃层层叠套的形式体现出一种内外关系,与关键词中的"内外兼修"契合。从画面构图来看,本案例将套娃作为画面的视觉中心,将纤茶置于打开的套娃中央,并在背景中配有"BAZaAR"文字,寓意自信的女性"外有芭莎,内有纤茶",实现了两个品牌的有机结合,如图3-2所示。

第 3 章 平面广告案例之《芭莎女孩喝纤茶——内外兼修》

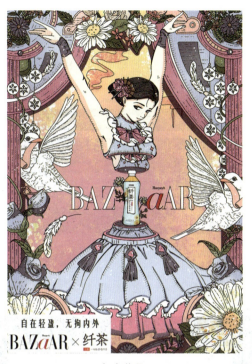

（a）作品 1

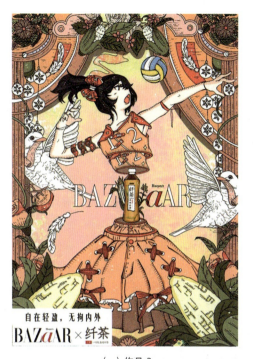

（c）作品 3

图 3-2 平面作品案例（续）

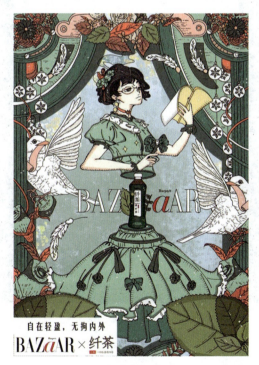

（b）作品 2

图 3-2 平面作品案例

3.2 风格设定

该命题的广告目的为"洞察 Z 世代年轻群体的喜好和需求，建立目标群体对品牌的认知度、好感度和美誉度，实现品牌和产品在年轻群体中的快速渗透"。因此，时尚优雅、偏动漫风的描边插画较符合这两个品牌的调性和目标群体。本案例的画面风格设定如下：使用黑色线条描边；使用边缘较为清晰的笔刷；使用平涂的方式；使用点和小线段丰富细节、强化风格。

3.3 造型设定

根据纤茶和时尚芭莎的定位，我们可以提取"自信""活力""优雅""智慧""女性"等关键词。提取上述关键词之后，通过搜集与关键

词相关的资料和参考图，可大致确定中心人物的性别、着装、年龄以及动作。

为了表现目标群体形象，将套娃设计成三位年轻时尚的女性形象。人物的动作分别为跳芭蕾、读书、打球，以体现优雅、智慧、活力的人物特征。配饰造型多选用蕾丝、蝴蝶结、花朵等元素以强化人物的女性特质。

3.4 绘制过程

3.4.1 画面构图

在 Procreate 中新建画布，确定画面尺寸、边框形状，采用十字构图法进行构图。十字构图法是最常见的构图法之一，在垂直方向或水平方向上布局视觉元素，主结构线以平直的形态为主。十字构图法的特点是画面稳定和谐，如图 3-3 所示。

新建图层，命名为"起草"。选择 6B 铅笔，在画面中央起草人物，将人物上半身置于画面中上方，使其成为视觉中心，用简单的形状大致勾勒出人物动作，如图 3-4 所示。

（a）新建"起草"图层

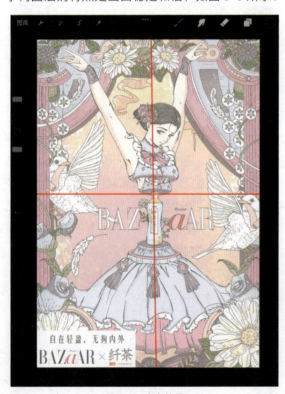

图 3-3 十字构图

（b）勾勒人物动作

图 3-4 起草人物

在画面边缘添加边框作为装饰，确定装饰元素的位置，衬托人物在画面中的主体地位，如图 3-5 所示。

第 3 章　平面广告案例之《芭莎女孩喝纤茶——内外兼修》

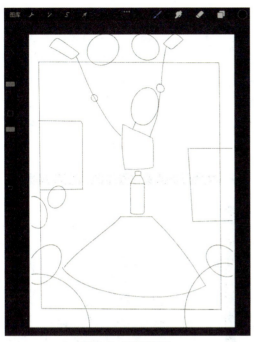

图 3-5　添加装饰物

和裙子的大致样式。绘制时需注意人物身体的比例和姿态，如图 3-7 所示。

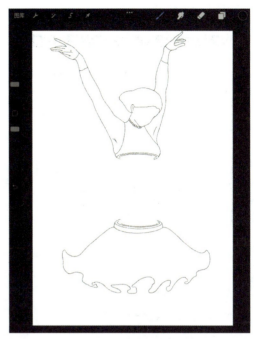

图 3-7　细化人物形象

3.4.2　主体人物造型绘制

新建图层组，将图层分类整理到图层组内。建议分层绘制线稿，以便后期调整局部线条和颜色。图层组列表如图 3-6 所示。

2．将人物身体绘制成套娃样式

为了实现套娃效果，可将人物形象图层复制一层，使用选取工具和变形工具将其缩小并调整到合适位置，如图 3-8 所示。

图 3-6　图层组

1．细化人物形象

新建图层，命名为"人物草稿"，降低"起草"图层的透明度。选择 6B 铅笔，在"起草"图层的基础上细化人物头型、四肢、姿态，勾勒出上衣

图 3-8　制作套娃效果

3. 细化人物五官和神态，注意面部比例

绘制人物的五官及神态，注意面部比例，要与主题和人物性格匹配，如图 3-9 所示。

图 3-9　细化人物五官和神态

4. 细化头发的形态

在平面商业插画中，通常对头发的表现较为简洁，可以根据头发的走势，使用曲线为头发增加发丝和发缝，如图 3-10 所示。

图 3-10　细化头发形态

5. 添加头饰

为了使女性人物的头部细节更加丰富，可添加饰品。通常女性的头饰造型多为花朵、蝴蝶结等，可通过组合变形，设计较为新颖的装饰物。在本案例中，先绘制一个油纸伞，再在油纸伞的左侧添上玫瑰花，头饰便成为花朵和雨伞的组合图形，如图 3-11 所示。

图 3-11　添加头饰

6. 添加服装饰品

为服装添加装饰物可使服装更精致。服装饰品不仅限于蝴蝶结、荷叶边等，还包括胸针、皮带、挂件、纽扣、口袋等，可根据具体情况选择。

首先，在人物的裙子下方添加一层裙摆，使裙子的层次更加丰富。其次，为人物的上衣和裙边添加一层荷叶边作为装饰。绘制荷叶边时，要与裙摆方向吻合，体现出飘逸感。最后，给上衣添上蝴蝶结，给裙子添加挂件等装饰物，如图 3-12 所示。

7. 添加服装褶皱

根据先前所学的褶皱绘制方法，绘制出衣服的褶皱。给裙摆添加褶皱时，要顺着裙摆变化的方向勾勒，如图 3-13 所示。

第3章 平面广告案例之《芭莎女孩喝纤茶——内外兼修》

图3-12 添加服装饰品

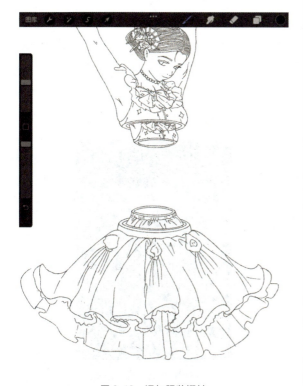

图3-13 添加服装褶皱

8. 头发勾线

隐藏"起草"图层,降低"人物草稿"图层的不透明度,新建"头发勾线"图层。选择工作室笔,从发型轮廓开始勾勒线稿,勾线完成后隐藏"人物草稿"图层,如图3-14所示。

(a)新建"头发勾线"图层

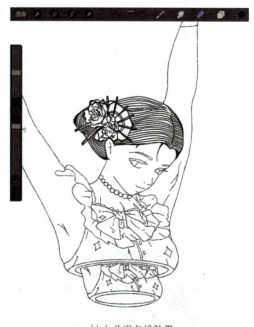

(b)头发勾线效果

图3-14 头发勾线

9. 五官勾线

新建"五官勾线"图层,使用工作室笔勾勒五官线稿。勾勒五官时,可以加粗眉毛和眼睛轮廓,如图3-15所示。

（a）新建"五官勾线"图层

（b）五官勾线效果

图 3-15　五官勾线

10. 四肢勾线

新建"四肢勾线"图层，使用工作室笔给人物四肢勾线。勾勒人体需使用平滑的线段，可以通过控制线条的粗细变化使人物更生动精致，如图 3-16 所示。

（a）新建"四肢勾线"图层

图 3-16　四肢勾线

（b）四肢勾线效果

图 3-16　四肢勾线（续）

11. 服饰勾线

新建"服饰勾线"图层，使用工作室笔勾勒服饰线稿。勾勒裙子和荷叶边时，可在褶皱间绘制阴影，同时要注意褶皱的凹凸变化，以表现画面的空间感和立体感，如图 3-17 所示。

（a）新建"服饰勾线"图层

图 3-17　服饰勾线

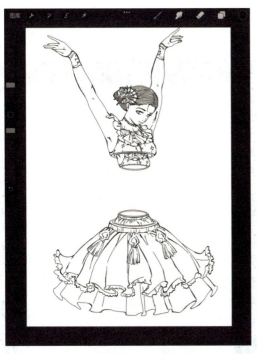

（b）服饰勾线效果

图 3-17　服饰勾线（续）

12. 细节勾线

新建"细节"图层，选择工作室笔，调整工作室笔粗细，将笔刷颜色改为灰色，为人物进一步添加细节。在人物轮廓和裙摆上添加一些点和小线段，以丰富画面细节，提升画面精致度，如图 3-18 所示。

（a）新建"细节"图层

图 3-18　细节勾线

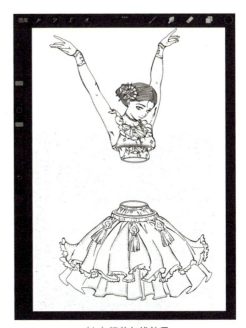

（b）细节勾线效果

图 3-18　细节勾线（续）

3.4.3　边框造型绘制

观察画面，确定边框具体形状。观察主体人物，目前视觉上给人"头轻脚重"之感。为使画面平衡，最好选用上宽下窄的边框，本案例选用了幕布形状的边框，如图 3-19 所示。

图 3-19　画面造型

1. 绘制柱状边框

新建图层，命名为"边框草稿"，降低起草图层的透明度，在起草图层的基础上绘制边框形状。选用 6B 铅笔，在画面左右两侧边缘绘制出柱状边框，边框纹饰可根据喜好绘制，如图 3-20 所示。

（a）新建"边框草稿"图层

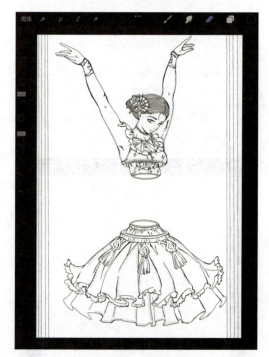

（b）柱状边框草图

图 3-20 绘制柱状边框

2. 绘制幕布

在画面左上角和右上角绘制类似幕布的半圆形，与柱状边缘连接。边框比例可根据画面留白适度调整，本案例调整了左右幕布的比例，使其左右不对称，以减少画面的生硬感，如图 3-21 所示。

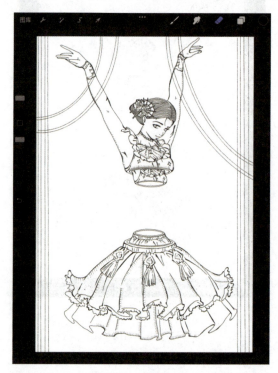

图 3-21 绘制幕布

3. 细化边框

新建"边框装饰草稿"图层，在边框内填充装饰物，以减少边框留白。本案例选用半圆形、变形三角形等作为装饰，如图 3-22 所示。

（a）新建"边框装饰草稿"图层

图 3-22 细化边框

第 3 章 平面广告案例之《芭莎女孩喝纤茶——内外兼修》

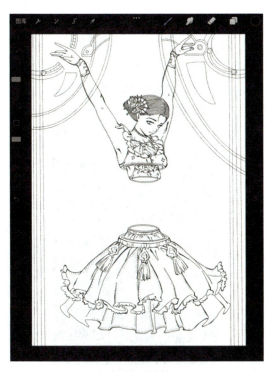

（b）边框装饰效果

图 3-22 细化边框（续）

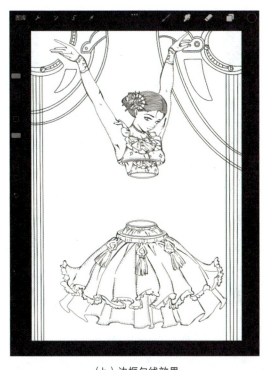

（b）边框勾线效果

图 3-23 边框勾线（续）

隐藏"起草"图层，降低"边框草稿"图层的不透明度，新建"边框勾线"图层。选择工作室笔，给边框勾线。边框的线条不宜太过圆滑，可参考手绘插画的绘制方式，如图 3-23 所示。

新建"细节"图层，调整工作室笔粗细，将笔刷颜色改为灰色，为边框进一步添加细节。在边框内部添加一些点和小线段，以丰富画面细节，提升画面精致度，如图 3-24 所示。

（a）新建"边框勾线"图层

图 3-23 边框勾线

（a）新建"细节"图层

图 3-24 添加细节

（b）添加细节效果

图3-24 添加细节（续）

3.4.4 装饰物绘制

装饰物能丰富画面，衬托主体，因此选用装饰物要紧扣主题。为体现纤茶健康的调性，本案例多选用花草植物做点缀，并将杭白菊、玉米须、桑叶三种主要成分作为主要装饰物，以体现纤茶的三种口味，如图3-25所示。

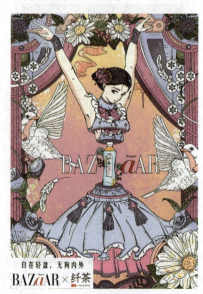

图3-25 装饰物

新建"装饰物草稿"图层，降低起稿图层的透明度。选择6B铅笔，在起稿图层的基础上绘制装饰物，如图3-26所示。

图3-26 新建"装饰物草稿"图层

1．绘制菊花装饰物

在画面的左、右下角绘制大朵菊花，在人物两臂间绘制小朵菊花，可参考实物照片以还原菊花的形态，如图3-27所示。

图3-27 绘制菊花装饰物

2. 绘制玫瑰花装饰物

本案例选择在左、右边框上分别绘制玫瑰花，在绘制玫瑰花时，同样可以参照实物照片，适当调整花朵的大小和位置，使其更自然，如图3-28所示。

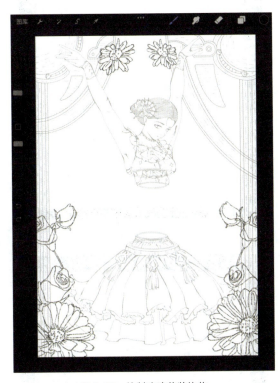

图 3-28　绘制玫瑰花装饰物

3. 绘制绿叶装饰物

为了使菊花和玫瑰花更加生动，可以给花朵添加绿叶。绘制叶子时，除了表现叶子的弧度，还需要明确花与叶片的穿插和遮挡关系，如图3-29所示。

4. 绘制藤蔓和挂件装饰物

为左、右两侧的柱形边框装饰藤蔓，表现植物缠绕效果。在幕布上绘制圆形挂件，使画面更灵动，挂件装饰物的形状和花纹可根据喜好和需求而变化，如图3-30所示。

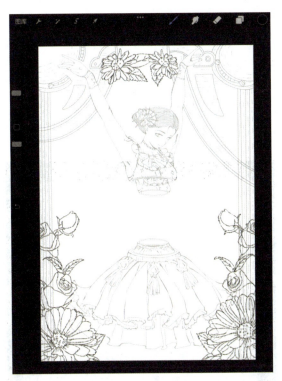

图 3-29　绘制绿叶装饰物

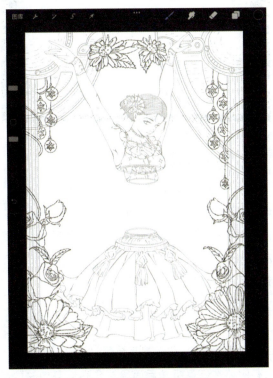

图 3-30　绘制藤蔓和挂件装饰物

5. 绘制鸽子装饰物

上下打开的套娃呈垂直分布，若水平方向缺乏视觉元素，整个画面易产生失衡感。因此，在画面左、右两侧分别添加一个较大的视觉元素——鸽子用以平衡画面，使画面更加和谐稳定，如图 3-31 所示。

图 3-32 绘制其他装饰物

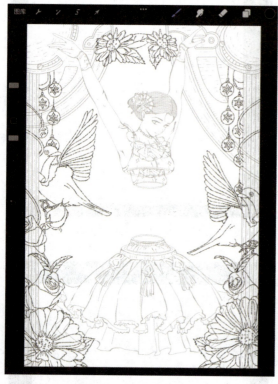

图 3-31 绘制鸽子装饰物

6. 绘制其他装饰物

根据画面整体效果继续添加一些小装饰物，填充画面留白部分，并适当调整各装饰物的比例。本案例选择在画面的左上角、右上角添加一些零散的叶子和花朵，在画面左、右两侧绘制几根羽毛，使画面细节更加丰富，如图 3-32 所示。

7. 绘制纤茶

依据官方参考图，在人物上半身和下半身之间绘制一瓶纤茶，在纤茶两旁绘制文字"BAZaAR"。本案例还在纤茶瓶身后面绘制代表纤茶口味的植物，以突出产品特征，如图 3-33 所示。

图 3-33 绘制纤茶

8. 装饰物勾线

隐藏"起草"图层，降低"装饰物草稿"图层的不透明度，新建"装饰物勾线"图层。选择

工作室笔，对装饰物进行勾线。勾线时需注意各装饰物的前后遮挡关系，如图 3-34 所示。

（a）新建"装饰物勾线"图层

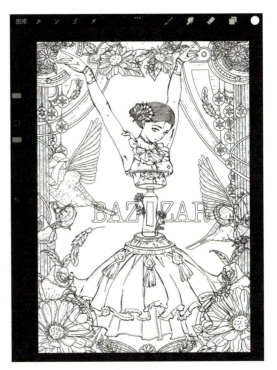

图 3-35　添加装饰物细节

3.4.5　画面上色

1．确定主色、平衡色、同频色

主色的选用取决于我们想要表达什么，为了符合主体人物特征，本案例选择富有优雅感的蓝色、紫红色作为主色，如图 3-36 所示。

图 3-36　主色

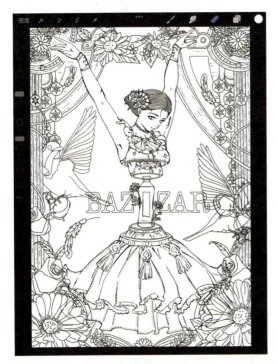

（b）装饰物勾线效果

图 3-34　装饰物勾线

9．添加装饰物细节

新建图层，调整工作室笔粗细，将笔刷颜色改为灰色，给装饰物添加点和短线，丰富画面细节。例如，本案例在鸽子身上绘制短线，表现细短绒毛效果，如图 3-35 所示。

为了使画面的整体效果更加和谐，需要运用一些与主色互补的颜色。通常，平衡色选用主色的互补色或对比色。本案例的主色为蓝色和紫红色，因此选择黄色、橙色作为平衡色，如图 3-37 所示。

同频色是与主色相似的颜色，起到丰富画面层次的作用。本案例选择紫灰色、粉色作为同频色，

如图3-38所示。

图3-37 平衡色

图3-38 同频色

2. 上色方式

上色方式影响画面风格，根据之前的风格设定，本案例上色以平涂为主。平涂是最常见的上色方式，使用平涂上色的画面干净、平面感强。

3. 人物上色

1）头发上色

将"头发勾线"图层模式调整为"参考"，在"头发勾线"图层下方新建"头发铺色"图层。选择合适的画笔，将颜色直接拖入头发线稿即可上色。为保留发丝纹理，选择深灰色作为头发底色，使用紫红色为发饰上色，如图3-39所示。

（a）设置图层

图3-39 头发上色

（b）头发上色效果

图3-39 头发上色（续）

2）皮肤上色

参考上文步骤，将"四肢勾线"图层模式调整为"参考"，在"四肢勾线"图层下方新建"四肢铺色"图层。选择工作室笔，选择合适的皮肤底色，将颜色拖动至面部及四肢，为其上色，注意面部上色需避开眼白部位，如图3-40所示。

3）五官上色

参考上文步骤，将"五官勾线"图层模式调整为"参考"，在"五官勾线"图层下方新建"五官铺色"图层。选择深灰色为眼球上色，要和眼眶有所区分，用白色为眼睛点上高光，使其更有神，如图3-41所示。

4）上衣上色

参考上文步骤，将"服饰勾线"图层模式调整为"参考"，在"服饰勾线"图层下方新建"上衣铺色"图层。本案例使用主色蓝色为上衣进行大面积铺色，使用另一主色紫红色为蝴蝶结、花纹、

项链等装饰物小面积上色,用白色填充蕾丝花边,如图 3-42 所示。

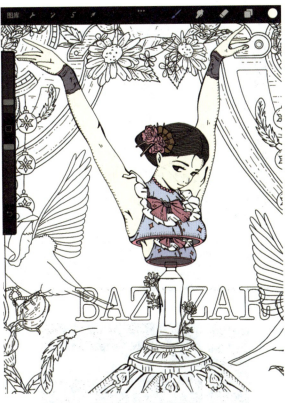

图 3-42　上衣上色效果

图 3-40　皮肤上色效果

5)裙子上色

参考上文步骤,在"服饰勾线"图层下方继续新建"裙子铺色"图层。本案例使用主色蓝色为裙子进行大面积铺色,使用另一主色紫红色为裙摆等小面积上色,其余部分用同频色紫灰色点缀,并用白色填充蕾丝花边。这一步骤需注意服饰各部分的色彩搭配是否美观协调,如图 3-43 所示。

6)添加阴影

新建"阴影"图层,置于人物铺色图层上方,将该图层混合模式调整为"剪辑蒙版",吸取铺色层颜色,在色盘中选择比铺色层颜色更深的颜色,给人物各部分添加阴影,以增强画面的层次感与立体感。本案例为人物的手臂、面部、褶皱、裙摆、蕾丝花边等均添加了阴影,使人物更加立体生动,如图 3-44 所示。

图 3-41　五官上色效果

4．边框及背景上色

1）边框上色

新建"边框上色"图层，置于"边框勾线"图层下方，将"边框勾线"图层模式调整为"参考"，选择工作室笔，使用蓝色和紫红色两种主色给边框上色。本案例中，主体人物的服饰颜色以蓝色为主，边框颜色以紫红色为主，用以衬托主体人物。同时，在边框内部少量使用蓝色和紫灰色，与主体人物相呼应，如图 3-45 所示。

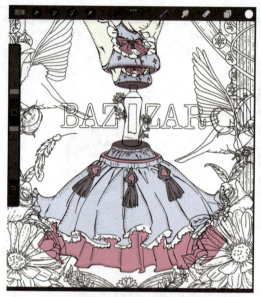

图 3-43　裙子上色效果

（a）设置图层

（a）设置图层

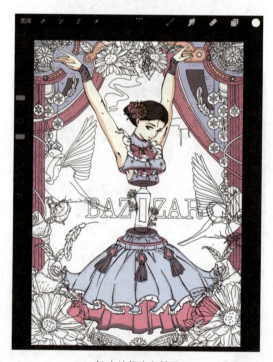

（b）边框上色效果

图 3-45　边框上色

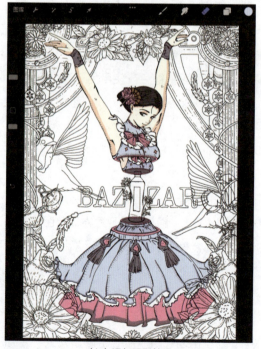

（b）添加阴影效果

图 3-44　添加阴影

2）背景上色

新建"背景"图层置于图层最下方，选择工

作室笔，选择合适的颜色拖动至图层，为背景填充颜色。为突出中心人物，背景色最好选用饱和度或明度较低的颜色，还可以通过给背景添加主色的互补色来衬托画面主体。本案例选择同频色粉色作为背景色，使用边缘不规则的笔刷在背景中添加少量黄色，以营造画面氛围，增加画面质感，使背景层次更丰富，如图3-46所示。

3）添加阴影

新建"阴影"图层置于"边框上色"图层下方，选择圆画笔，降低笔刷的透明度，在背景上绘制出幕布阴影，如图3-47所示。

（a）新建"背景"图层

（a）新建"阴影"图层

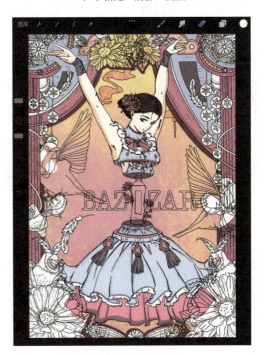

（b）添加阴影效果

图3-47　添加阴影

5．装饰物上色

1）菊花上色

参考上述步骤，将"装饰物勾线"图层模式调整为"参考"，在"装饰物勾线"图层下方新建"菊花铺色"图层。选择工作室笔，颜色选用白色，

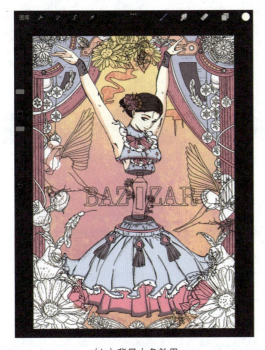

（b）背景上色效果

图3-46　背景上色

为菊花上色。使用光斑笔刷为菊花添加黄色光斑，以减少空白感，如图3-48所示。

图3-48 菊花上色

2）玫瑰花上色

参考上述步骤，在"装饰物勾线"图层下方新建"玫瑰花铺色"图层，选择工作室笔，为玫瑰花铺色。玫瑰花使用主色蓝色和同频色紫灰色交叉上色，与人物服饰颜色相呼应，如图3-49所示。

图3-49 玫瑰花上色

3）绿叶上色

参考上述步骤，在"装饰物勾线"图层下方新建"绿叶上色"图层，选择工作室笔，为绿叶上色。画面中的叶子使用不同明度的绿色交叉上色，以增添层次感，使画面色彩更丰富，如图3-50所示。

4）鸽子上色

参考上述步骤，在"装饰物勾线"图层下方新建"鸽子上色"图层，选择工作室笔，为鸽子上色。使用白色给鸽子上色，鸽子羽毛使用两种颜色交叉上色，以增添层次感，如图3-51所示。

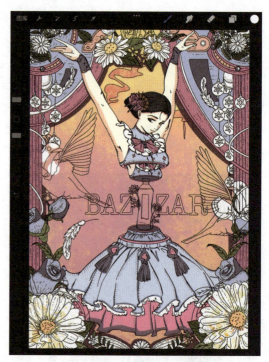

图3-50 绿叶上色

图3-51 鸽子上色

5）藤蔓及挂件上色

参考上述步骤，在"装饰物勾线"图层下方新建"藤蔓及挂件上色"图层，选择工作室笔，为藤蔓及挂件上色。使用白色为圆形挂件上色，用绿色填充挂件纹饰以及藤蔓，如图3-52所示。

6）其他装饰物上色

参考上述步骤，在"装饰物勾线"图层下方新建"其他装饰物上色"图层，选择工作室笔，为其他装饰物上色。在给零星的小装饰物上色时，

第 3 章　平面广告案例之《芭莎女孩喝纤茶——内外兼修》

选用明度、饱和度不同的颜色交叉上色，增加画面层次感。还可以添加一些辅助色彩调和画面，衬托主色，如图 3-53 所示。

3.4.6　作品润色

上色完成后，点缀高光。新建"高光"图层，置于最顶层，选择工作室笔，将颜色调整为白色，调整笔刷粗细，在画面中点缀大小不一的高光，还可添加一些光斑，丰富画面细节，使其更精致，如图 3-54 所示。

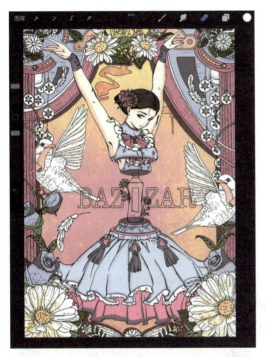

图 3-52　藤蔓及挂件上色

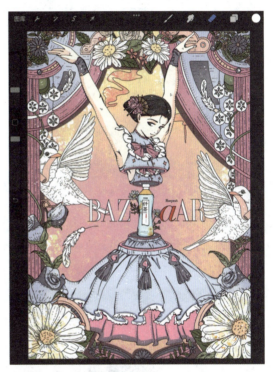

图 3-54　点缀高光

3.5　文案排版

文案是商业插画的重要组成部分。文案的字体选用值得考究，不仅要考虑字体、字号、排版和位置，还需考虑字体是否与插画风格匹配。

本案例的产品特点为：轻盈自在、追求健康，画面风格为：画面主体为曲线优美的少女形象。字体选择应兼顾这两方面的特点，故选择使用笔画较细、有一定弧线的字体，如图 3-55 所示。

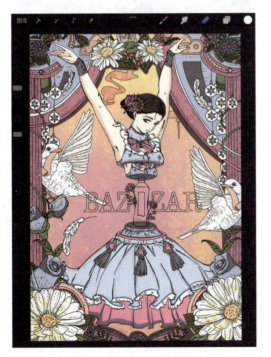

图 3-53　其他装饰物上色

由于画面视觉元素较多，需要给文案添加背景框。新建"背景框"图层，在该图层中绘制白色矩形，将矩形置于画面左下角，并根据画面整体效果调整比例，如图3-57所示。

图3-57 添加文案背景框

在Procreate操作面板中点击"添加文字"，输入slogan"自在轻盈，无拘内外"，调整字体，栅格化文字。继续在操作面板中点击"插入照片"，插入时尚芭莎和纤茶官方logo，调整排版即可，如图3-58所示。

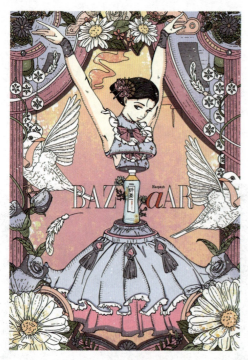

图3-55 案例字体

确定字体后，还要选择合适的位置。为避免破坏画面效果，将slogan和官方logo置于画面左下角，如图3-56所示。

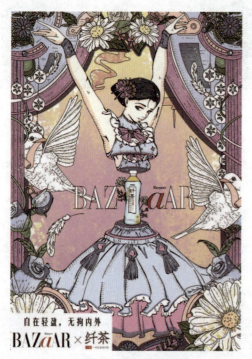

图3-56 画面整体效果

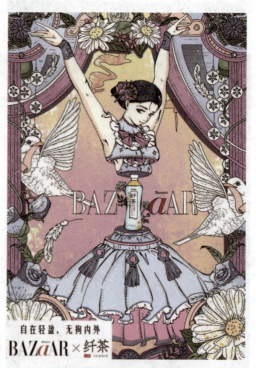

图3-58 添加文案和logo最终效果

经过上述步骤，本案例制作完成。

第 4 章

平面广告案例之《优衣库——穿上你的世界》

——第十四届大广赛四川赛区一等奖

作者：李 琪 指导教师：张 镭

本案例为第十四届大广赛"优衣库"命题的平面类作品,围绕优衣库文创 T 恤 Key Concept"做个有点意思的年轻人:赋能年轻人,聚集创造力"以及 UT 独家口号"Wear Your World"进行平面类广告创意,通过 UT 来打造年轻潮流的印象,吸引年轻消费者。

本章以《优衣库——穿上你的世界》为例,详细讲述平面类广告从创意到完成的创作流程。该创作流程分为前期构思、中期创作、后期调整&完善三个部分,本章将分别进行解读,为读者提供参考。

广告主题	优衣库文创 T 恤 Key Concept:穿 UT 趣创造——做个有点意思的年轻人:赋能年轻人,聚集创造力。
广告目的	(1)洞察年轻消费者,让年轻人深入了解产品。通过新颖的想法让所选产品类别升级为会被年轻客群考虑为贴合潮流与艺术的有力产品。招募"有意思"的年轻人对产品进行演绎,产生视觉作品,使他们有机会成为我们的年轻代言人。 (2)与年轻消费者一起共创。以 UT me!(优衣库定制 UT 服务)作为一个聚拢年轻人的文化平台,结合中国年轻人和本地创意,用年轻人欣赏的本地文化特征放大以 UT me! 的形象创造和设计的内容,以赋能年轻人,展现他们的个性。 (3)通过年轻化零售体验的设计进行营销推广,吸引年轻人购买。调动顾客的"五感"体验(视觉/触觉/嗅觉/听觉/味觉),传递服装设计、面料、版型等创新价值,让更多年轻消费者体验、互动(包括但不限于"门店实体互动体验设计、线下活动设计、线上互动设计")。通过有限的空间(装置设计、陈列设计),选择特定的媒介(平面设计、视频设计),在品牌店铺中展示产品特点及品牌故事的创新设计手法,旨在让消费者在品牌的零售空间中感受到增值的复合式消费体验,把"背后的故事"放到与产品同一个空间进行展示。

图 4-1 《优衣库》广告策略单

4.1 创意阐释

1. 命题解读

首先,阅读策略单,分析产品。以本作品为例,通过阅读优衣库策略单可知,它有两个产品可选,一是优衣库世界文创先锋 UT 系列,其中包括 Mickey Stands 合作系列、传奇艺术家系列[凯斯·哈林(Keith Haring)、让 - 米歇尔·巴斯奎特(Jean-Michel Basquiat)]以及 PEANUTS 联名系列;二是优衣库简约 CORE T 系列。

本案例选择的产品是优衣库世界文创先锋 UT:以 UT 系列为代表的优衣库文创 T 恤是品牌联结当代年轻人兴趣圈层的最重要产品之一。通过 UT,优衣库凝聚年轻人的创造力,激发他们的艺术与潮流共鸣,鼓励他们的个性与自我表达,为他们的生活赋能,使他们充满乐趣与想象力,让他们有机会与更多有趣的人建立联结。

其次,查看该广告的主题和目的(见图 4-1)。

最后,根据策略单,提炼出广告的主题关键词:创造、乐趣、年轻、潮流。

2. 灵感获取

就 PEANUTS 联名系列命题而言,可从图 4-2 的图片素材中选取一些表现力强的人物形象作为基础元素,再用自己的画风将其呈现出来。例如,若画面设定里有玩滑板的人,而自己却不太清楚玩滑板的姿势,无从下手,则可以从自己收集的摄影作品、绘画作品中获取灵感,借鉴优秀作品,观察人物在玩滑板时的动作和表情,尝试将其画出。

第 4 章 平面广告案例之《优衣库——穿上你的世界》

（a）PEANUTS 联名系列素材 1

（b）PEANUTS 联名系列素材 2

（c）PEANUTS 联名系列素材 3

图 4-2 PEANUTS 联名系列素材示意图

（d）PEANUTS 联名系列素材 4

（e）PEANUTS 联名系列素材 5

（f）PEANUTS 联名系列素材 6

图 4-2 PEANUTS 联名系列素材示意图（续）

4.2 风格设定

通过解读命题可知，该广告的目的为洞察年轻消费者的喜好和需求，与年轻人一起共创，赋能年轻人，实现品牌和产品在年轻群体中的快速渗透。因此，明朗活泼、偏平面卡通风格的描边插画较符合该品牌调性（见图 4-3）。

4.3 造型设定

本案例围绕提炼出的关键词展开联想，进行绘制，将UT命题指定系列的代表形象与其相关的各种元素组合。例如，图4-4（a）主体为PEANUTS联名系列的代表形象史努比，本案例中史努比T恤上的人物都取材于PEANUTS漫画，如经常待在史努比旁边的黄色小鸟糊涂塌客（Woodstock）；图4-4（b）主体为Mickey Stands合作系列的代表形象米奇，米奇穿的衣服上也是与它相关的一些元素，如米奇妙妙屋、米妮、唐老鸭等；图4-4（c）主体为传奇艺术家系列［凯斯·哈林（Keith Haring）、让-米歇尔·巴斯奎特（Jean-Michel Basquiat）］作品中经常出现的形象：一个没有表情的简约白色小人，再搭配一些波普元素。以上标志性的人物形象能让观众迅速产生联想。

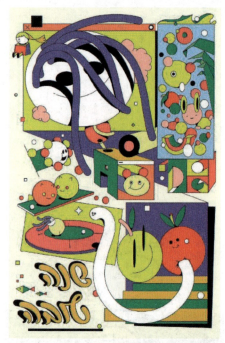

（a）描边插画1

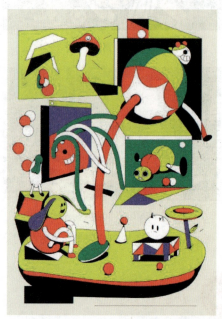

（b）描边插画2

图4-3 明朗活泼、偏平面卡通风格的描边插画

本案例的画面风格设定如下：使用黑色线条描边；使用边缘较清晰的笔刷（如工作室笔刷）；使用平涂方式上色；使用纹理、肌理笔刷丰富细节，强化风格。

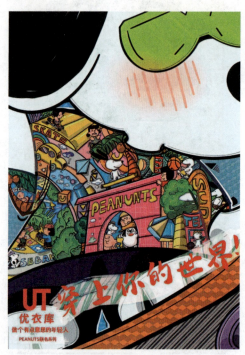

（a）《优衣库——穿上你的世界1》

图4-4 优衣库平面案例

第 4 章　平面广告案例之《优衣库——穿上你的世界》

4.4 绘制过程

4.4.1 画面构图

本案例以 UT 命题指定系列的三个代表形象史努比、米奇、白色小人为主体，将人物衣服上的图案内容作为画面的视觉中心。采用对角线构图，将主体安排在对角线上，可使画面更有立体感、延伸感和动态感。此种构图方法常用于表现人物的动态（见图 4-5）。

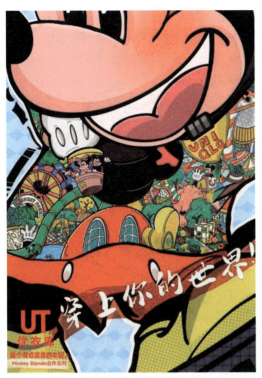

（b）《优衣库——穿上你的世界 2》

图 4-5　对角线构图示意图

4.4.2 设置画布

大广赛官网平面类作品的尺寸要求为 297 毫米 ×420mm 毫米，分辨率为 300 dpi，先根据要求建立画布。其具体步骤如下：打开 Procreate，点击右上角的"+"，然后点击下方的文件夹图标，进入自定义画布尺寸设置页面，按需依次设置宽度、高度、DPI 即可（见图 4-6）。

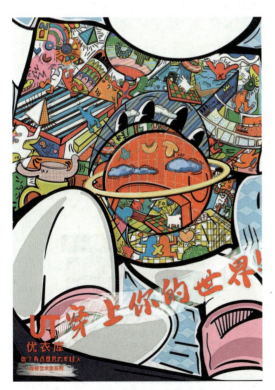

（c）《优衣库——穿上你的世界 3》

图 4-4　优衣库平面案例（续）

主要特征，就史努比而言，它是三头身，脸和耳朵的特征比较明显，构图时需要注意这一点（见图4-7）。

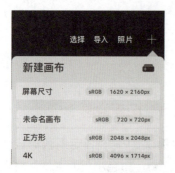

（a）自定义画布尺寸步骤1

图4-7 史努比草稿示意图

4.4.4 绘制史努比线稿

新建图层，降低草稿图层的透明度，在草稿的基础上绘制线稿。降低草稿图层的不透明度，防止草稿与线稿混淆（见图4-8）。

（a）不透明度调节具体步骤1

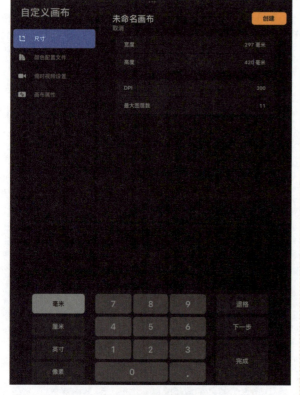

（b）自定义画布尺寸步骤2

图4-6 自定义画布尺寸界面示意图

4.4.3 绘制史努比草稿

首先，使用系统自带笔刷工作室笔打草稿，笔刷尺寸设定为10%～30%。其次，选择"画布"，打开"参考"按钮，左下角会出现参考窗口，便于观察整体画面效果。最后，新建图层，命名为"草稿"，调整工作室笔刷大小，在画布上画出史努比玩滑板的大致动作。创作时，需要抓住人物的

（b）不透明度调节具体步骤2

图4-8 不透明度调节具体步骤示意图

绘制线稿，细化细节（见图4-9）。在草稿的基础上，将所有直线画直，曲线部分调整圆润，勾勒出史努比玩滑板的动态。添加一些小细节，如衣服上的褶皱。绘制线稿时可以多分几个图层，便于后期上色以及调整。

4.4.5 绘制T恤草稿

1. T恤城门图案绘制

新建图层组，将图层分类整理到图层组内（见图4-12）。建议分层绘制线稿，方便后期局部调整线条和颜色。

图4-9 线稿图示

图4-12 新建图层组示意图

直线画直、曲线调整圆润的具体操作方法。

画直线：画出任意线条，画笔在末尾停顿2～3秒，即可变成直线，还可改变直线方向（见图4-10）。

选择"工作室笔"笔刷，根据物体大小调节笔刷尺寸，一般调到3%～10%，此时要注意物体和整个画面的协调性。

从衣服的中心位置开始绘制，根据两点透视规律，画出城门，门头上加上"PEANUNTS"（花生漫画）字母作为装饰，使画面更丰富（见图4-13）。

图4-10 画直线时不停顿与停顿的效果对比

调整曲线：画出任意曲线，画笔在末尾停顿2～3秒，即可变成圆润的曲线，还可改变曲线方向（见图4-11）。

图4-13 城门示意图

图4-11 画曲线时不停顿与停顿的效果对比

在城门下方的门洞处添加史努比的好朋友小黄鸟糊涂塌客（Woodstock），以与主人公史努比

相呼应(见图4-14)。

2. T恤城门两侧与门口场景绘制

画好城门的形后,进一步细化。继续在城门左侧添加一些小元素:一条弯弯的马路、一个烟囱、两簇树丛(见图4-15)。

图4-14 添加小黄鸟示意图

图4-15 细化步骤图示

加入PEANUNTS漫画中的小男孩和小女孩打棒球的场景,增添趣味。旁边是史努比和小黄鸟一起打棒球,人物间的互动会使画面更生动(见图4-16)。

(a)线稿图层

(b)打棒球的小女孩

(c)打棒球的小男孩

(d)打棒球的史努比

图4-16 打棒球示意图

此时画面稍显单调，可以给背景添加一片树叶，丰富画面细节（见图4-17）。

图4-17 树叶示意图

完成上述步骤后，在城门口处绘制PEANUNTS漫画里的可爱小男孩形象，他在招手示好。小男孩头上伸出一个带蝴蝶结的小狗，小黄鸟的右边是一只看向小男孩的小狗和一个小女孩。城门右边是一棵较高的树，大树上有个戴眼镜的小女孩探出头来，活泼可爱，增添了画面的生动性。大树右边拉出一条横幅，上面有"TEL"几个字母（注意：字母透视方向须符合透视规律，要顺着横幅的透视方向画）。T恤右下角是正在打网球的史努比，它嘴里咬着网球，符合小狗活泼好动的性格特征，让人感觉更真实、有趣（见图4-18）。

（a）添加人物处1

图4-18 画面人物添加示意图

（b）添加人物处2

（c）添加人物处3

图4-18 画面人物添加示意图（续）

在T恤的左袖绘制小男孩躺在椰树上的画面，使细节丰富，充满童趣（见图4-19）。

图4-19 椰树上的小男孩示意图

在城门右侧绘制穿沙滩裤的史努比，添加冲浪板、椰子、热气球等物体，丰富画面细节（见图4-20）。

（a）冲浪板示意图

（b）椰子、热气球示意图

图4-20　画面细节示意图

3．T恤城门上方场景绘制

在城门上方绘制出史努比玩滑板的动态，以及其左后方两个小女孩玩滑板的情景（见图4-21）。

（a）史努比玩滑板线稿

（b）两个小女孩玩滑板线稿

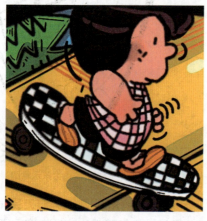
（c）玩滑板女孩1

（d）玩滑板女孩2

图4-21　玩滑板示意图

4. 添加 T 恤细节

完成上述几个步骤后,可以在 T 恤上添加一些细节,以方便后期绘制线稿,如添加小汽车、烟囱冒出的烟、纸飞机等各种小元素,修饰画面,使画面细节更丰富(见图 4-22)。

图 4-22 T 恤细节示意图

4.4.6 绘制 T 恤线稿

新建图层,命名为"线稿"(见图 4-23)。

(a)重命名具体步骤 1

(b)重命名具体步骤 2

图 4-23 重命名具体步骤示意图

(c)重命名具体步骤 3

图 4-23 重命名具体步骤示意图(续)

调整草稿图层的不透明度,选择"工作室笔"笔刷,完成对草稿的勾线。勾线时要注意物体的前后关系。

按照物体前后关系,先勾勒树木,再勾勒城门和人物,最后勾勒篮球、椰子树、热气球等其他装饰性小元素。

先勾勒出城门右侧的元素,按照前面的方法,这一步只需将直线画直、曲线画圆润即可(见图 4-24)。

图 4-24 城门右侧元素线稿

勾勒城门上方的元素(见图 4-25)。

勾勒城门左侧元素,完成这一步后,线稿基本绘制完成(见图 4-26)。

图 4-25 城门上方元素线稿

图 4-26 城门左侧元素线稿

为了丰富画面,增加画面细节,还需要给物体边缘添加细细的线条(见图 4-27)。

(a)细节处小线条 1

(b)细节处小线条 2

(c)细节处小线条 3

(d)细节处小线条 4

图 4-27 细节处小线条示意图

史努比的耳朵不能涂成纯黑，最好有适当的留白，这样可以减少压抑感，使画面看起来更透气（见图4-28）。

（a）耳朵留白版本示意图　　　　　　（b）耳朵无留白版本示意图

图4-28　耳朵对比示意图

通过对比可以看出，若史努比的耳朵处没有留白，大面积的纯黑色块会让人感到压抑，使画面沉闷。

4.4.7　调整画面构图

勾勒完主体线稿，发现画面视觉中心部分的物体略小，线条较琐碎，整体画面显得凌乱，主体物不突出，难以看出主题，因此需要调整画面构图（见图4-29）。调整后的画面视觉中心突出，构图合理、有序，主题明确。

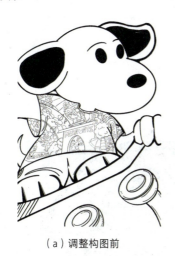 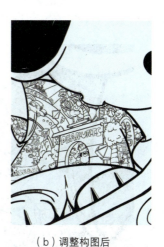

（a）调整构图前　　　　　　　　　　（b）调整构图后

图4-29　调整构图前后对比

4.4.8　画面上色

1. 绘制T恤图案底色

完成线稿绘制后，继续构思画面色彩。平面设计中，色彩种类最好不要超过三种，色彩过多会显得画面杂乱。本案例需要用到一些色卡（见图4-30）。

(a)部分色卡1　　　　　　　　(b)部分色卡2　　　　　　　　(c)部分色卡3

图4-30　色卡示意图

主色选取红色、橙色、蓝色，树木、树丛为绿色。其中，红色、绿色，橙色、蓝色互为互补色；红色、橙色，蓝色、绿色互为对比色。适度运用补色不仅能增强色彩对比度，营造距离感，还能增强画面对比度。冷暖色搭配可以营造出活跃的气氛，丰富画面的空间感和层次感。

给画面中心部分上一层底色，由于画面中心整体颜色较鲜艳，因此史努比的裤子不宜再用相同明度的艳丽色彩绘制，最好选用深色，将画面色彩"压"下去，从而突出画面中心部分（见图4-31）。

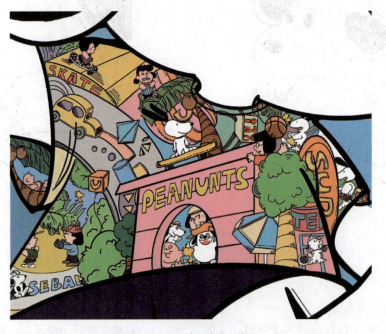

图4-31　画面中心底色示意图

上色小技巧：为了提高上色效率，在此介绍一种便捷、省时的上色方法。以树木为例，并非需

要一笔一笔地连续涂抹，而是先用笔刷描出物体的轮廓线，然后将当前颜色拖入轮廓线内的区域，Procreate 就会自动填充（见图 4-32）。Procreate 自动填充可能存在一些白色缝隙和多余色彩，手动完善即可。

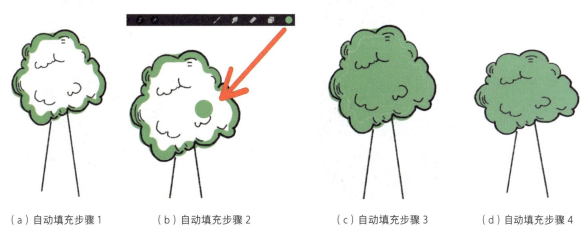

（a）自动填充步骤 1　　　（b）自动填充步骤 2　　　（c）自动填充步骤 3　　　（d）自动填充步骤 4

图 4-32　自动填充具体步骤示意图

利用上述方法，为画面其余元素填充颜色，完成上色。

2．绘制 T 恤图案细节颜色

1）添加人物腮红

给画面中的人物添上淡淡的腮红，使人物更加童真可爱，丰富画面细节，使画面更完整、饱满（见图 4-33）。

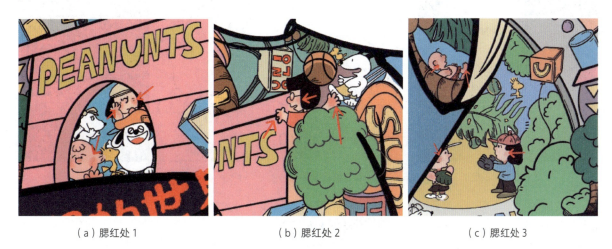

（a）腮红处 1　　　　　　　（b）腮红处 2　　　　　　　（c）腮红处 3

图 4-33　腮红绘制效果示意图

腮红有两种绘制方法，这两种方法可以搭配使用。

方法 1（见图 4-34）：在肤色图层上方新建腮红图层，并将此图层设置为"正片叠底"模式；选取一个和肤色接近，但比肤色略深的颜色；打开"画笔库"，选择"喷漆"选项，使用"超细喷嘴"笔刷，本案例的笔刷尺寸为 9%，可根据个人习惯自行调节尺寸；在脸颊两侧以及手部使用此笔刷绘制；为使

腮红效果更自然,可适当调节图层的不透明度,本案例将"不透明度"调整为53%,完成绘制。

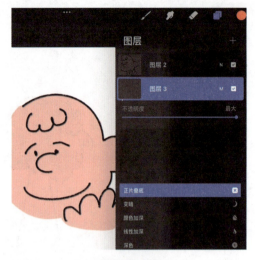

(a)腮红绘制步骤1

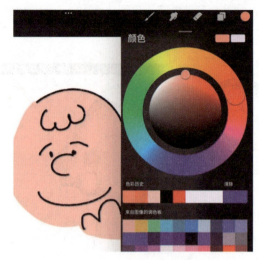

(b)腮红绘制步骤2

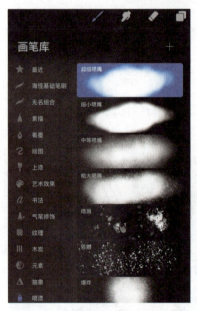

(c)腮红绘制步骤3

(d)腮红绘制步骤4

(e)腮红绘制步骤5

(f)腮红绘制步骤6

图4-34 腮红绘制方法1

腮红绘制完毕，添加细节（见图4-35）：在腮红图层上方新建图层，并将图层模式设置为"正片叠底"；打开"画笔库"，选择"素描"选项，使用"纳林德笔"笔刷在腮红处画几条长短不一的斜线；将图层的"不透明度"调节至10%，完成绘制。

（a）腮红线条绘制步骤1

（b）腮红线条绘制步骤2

（c）腮红线条绘制步骤3

（d）腮红线条绘制步骤4

（e）腮红线条绘制步骤5

图4-35 方法1腮红线条绘制示意图

方法2（见图4-36）：在肤色图层上方新建图层，并将图层模式设置为"正片叠底"；选取一个和肤色接近，但比肤色略深的颜色；打开"画笔库"，选择"着墨"选项，使用"工作室笔"笔刷绘制；调节图层的不透明度，本案例将"不透明度"调整为37%，可依据个人偏好适当调整，完成绘制。

（a）腮红绘制步骤1

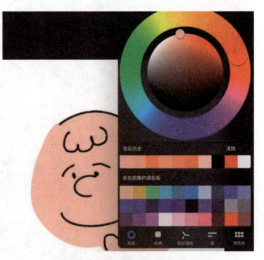

（b）腮红绘制步骤2

（c）腮红绘制步骤3

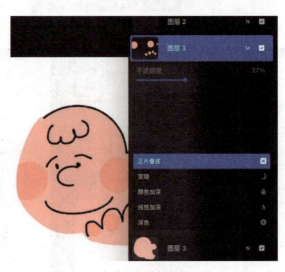

（d）腮红绘制步骤4

（e）腮红绘制步骤5

图4-36　腮红绘制方法2

腮红绘制完毕，添加细节（见图4-37）：在腮红图层上方新建图层，并将图层模式设置为"正片叠底"；打开"画笔库"，选择"素描"选项，用"纳林德笔"笔刷在腮红处画几条长短不一的斜线；将图层的"不透明度"调节至23%，完成绘制。

（a）腮红线条绘制步骤1

（b）腮红线条绘制步骤2

（c）腮红线条绘制步骤3

（d）腮红线条绘制步骤4

图4-37 方法2腮红线条绘制

2）添加城门网格纹

新建图层，并将此图层模式设置为"正常"。打开"画笔库"，选择"纹理"选项，使用"网格"笔刷。将笔刷尺寸调整到30%～50%，然后直接用此笔刷在画面上绘制即可（见图4-38）。

（a）网格绘制步骤 1　　　　　　　　　　　　　（b）网格绘制步骤 2

 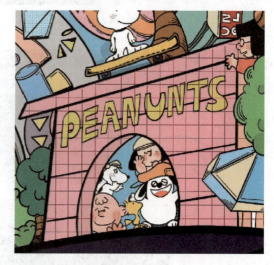

（c）网格绘制步骤 3　　　　　　　　　　　　　（d）网格绘制步骤 4

图 4-38　城门网格绘制示意图

3）调整 T 恤边缘线

史努比 T 恤袖口的黑色描边与衣服里的物体衔接处略显生硬，若将其改为彩色，会使整体画面更和谐（见图 4-39）。

具体调整步骤（见图 4-40）：单击线稿图层，选择"阿尔法锁定"选项；从颜色盘里选取颜色，在锁定的图层中用画笔涂抹想要改变颜色的区域即可。

第 4 章 平面广告案例之《优衣库——穿上你的世界》

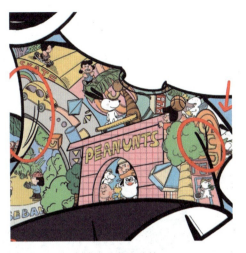

（a）边缘线更改前　　　　　　　　　　　（b）边缘线更改后

图 4-39　更改边缘线示意图

（a）边缘线更改步骤 1　　　　　　　　　　（b）边缘线更改步骤 2

（c）边缘线更改步骤 3　　　　　　　　　　（d）边缘线更改步骤 4

图 4-40　更改边缘线具体步骤

4)为物体添加暗面和投影

继续修饰画面,给物体添加暗面和投影,选用"工作室笔"和"纳林德笔"笔刷进行绘制。光从左上角打下来,投影在右下方,暗面颜色通常选取比亮面颜色略深的颜色。本案例添加了树木在热气球上的投影、蓝色纸飞机在公路上的投影以及树叶的阴影等(见图4-41)。

(a)暗面/投影添加1

(b)暗面/投影添加2

(c)暗面/投影添加3

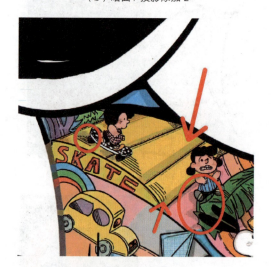

(d)暗面/投影添加4

图4-41 暗面/投影的添加

以绘制树木阴影为例,具体绘制步骤如下(见图4-42)。

(1)找到需要绘制阴影的树木。

(2)在底色图层上新建阴影图层,并将图层模式设置为"正片叠底"。

(3)打开"画笔库",选择"着墨"选项,选用"工作室笔"笔刷。

(4)用"工作室笔"笔刷画出阴影。

(5)打开阴影图层,调节图层的"不透明度"为33%,可根据需要自行调节。

（6）在阴影图层上新建图层，并将图层模式设置为"正片叠底"。

（7）打开"画笔库"，选择"素描"选项，选用"纳林德笔"笔刷，将笔刷尺寸调整为40%。在颜色盘吸取一个比阴影更深、更灰一些的绿色，绘制小线条。

（8）新建图层，将此图层设置为"正片叠底"模式，从颜色库中选取一个比阴影更深的颜色，在树木阴影处绘制一些密集的曲线，调整图层的"不透明度"至59%。这样不仅可以表现树的纹理感，还能增强画面细节，使画面更加饱满生动。

（a）树木阴影绘制步骤1

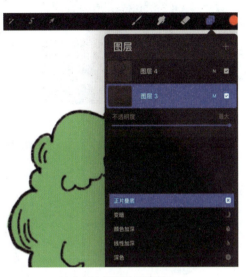

（b）树木阴影绘制步骤2

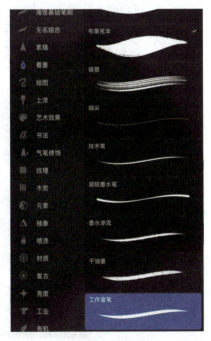

（c）树木阴影绘制步骤3

（d）树木阴影绘制步骤4

图4-42　树木阴影绘制图示

（e）树木阴影绘制步骤5

（f）树木阴影绘制步骤6

（g）树木阴影绘制步骤7

（h）树木阴影绘制步骤8

（i）树木阴影绘制步骤9

（j）树木阴影绘制步骤10

图4-42　树木阴影绘制图示（续）

（k）树木阴影绘制步骤11

图4-42 树木阴影绘制图示（续）

树木投影、蓝色纸飞机投影等绘制亦参照上述步骤。

5）添加眼镜配饰

当前画面中史努比的脸部留白较多，为了丰富画面，给他戴上一副绿色墨镜，填充墨镜的色彩较为鲜艳，契合此案例明朗活泼的画风（见图4-43）。

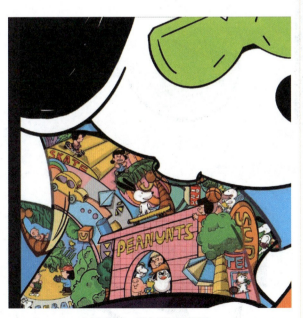

图4-43 绿色墨镜示意图

眼镜具体绘制步骤如下（见图4-44）。

（1）使用"工作室笔"笔刷，勾勒出眼镜的形状。

（2）用浅绿色给眼镜上色。

（3）在上色图层上新建图层，将其设置为"正片叠底"模式。

（4）打开"画笔库"，选择"纹理"选项，选用"对角线"笔刷。

（5）选取想要使用的颜色，进行绘制。

（6）擦除多余部分，眼镜部分绘制完成。

（a）眼镜绘制步骤1

（b）眼镜绘制步骤2

（c）眼镜绘制步骤3

图4-44 眼镜具体绘制步骤示意图

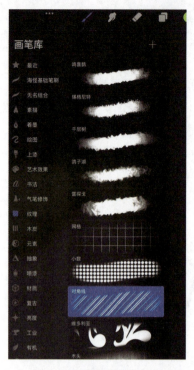

（d）眼镜绘制步骤 4

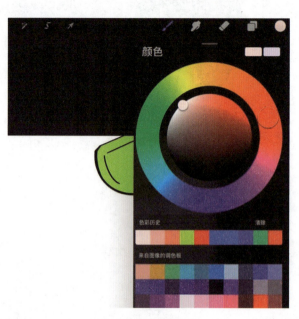

（e）眼镜绘制步骤 5

（f）眼镜绘制步骤 6　　　　　　　　　（g）眼镜绘制步骤 7

图 4-44　眼镜具体绘制步骤示意图（续）

4.4.9　添加品牌 logo 及广告语

画面绘制完毕，在画面下方加上优衣库 logo 以及广告语"穿上你的世界！"（见图 4-45）。

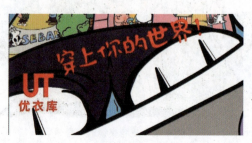

图 4-45　文本的添加示意图

1．添加优衣库品牌 logo

1）导入"优衣库 UT"文字（见图 4-46）

（1）从大广赛官网下载优衣库素材包，保存到百度网盘。

（2）选择优衣库 UT 文字 AI 格式文件，点击"用其他应用打开"，添加到共享相簿。

（3）打开 iPad 照片，打开共享相簿，找到刚刚保存的图片。

（4）选择图片，点击右上角的分享图标，选择 Procreate，图片将自动导至 Procreate。

（5）打开 Procreate，即可看到前面所导入的图片。

（a）导入步骤 1　　　　　　　　　　　　　（b）导入步骤 2

（c）导入步骤 3　　　　　　　　　　　　　（d）导入步骤 4

图 4-46　优衣库素材包导入具体步骤示意图

（e）导入步骤5　　　　　　　　（f）导入步骤6　　　　　　　　（g）导入步骤7

图4-46　优衣库素材包导入具体步骤示意图（续）

2）提取和置入"优衣库UT"文字（见图4-47）

由于画面元素较多，最好添加透明背景的文字。

（1）打开导入的图片，将"优衣库UT"几个字抠出来。

（2）点击Procreate左上角的"选取"工具。

（3）在下方选项中选择"自动"，接着用笔点击"U"和"T"，若两个字母显示蓝绿色，即表示对象被选中，然后点击"拷贝并粘贴"。

（4）打开图层列表，即可看到"UT"这两个字母被分离为单独图层。

（5）同理，对"优衣库"三个字进行上述操作，得到"优衣库"这三个字的单独图层。

（6）关闭"背景颜色"图层和"图层1"，得到"UT"和"优衣库"两个单独的图层。

（7）打开想复制的图层，三指下滑，弹出"拷贝并粘贴"命令框，点击"拷贝"。

（8）打开目标图层，三指下滑，弹出"拷贝并粘贴"命令框，点击"粘贴"。

（9）粘贴后调整文字大小以及位置即可。

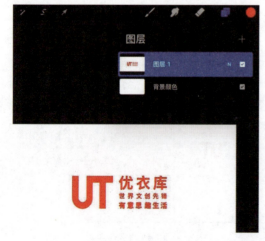

（a）提取文字步骤1　　　　　　　　　　　　　（b）提取文字步骤2

图4-47　提取和置入文字步骤示意图

第 4 章 平面广告案例之《优衣库——穿上你的世界》

(c) 提取文字步骤 3

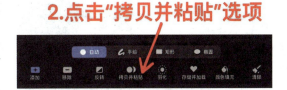

(d) 提取文字步骤 4

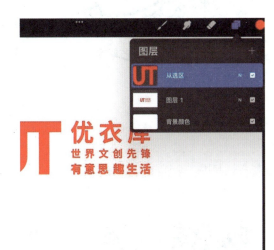

(e) 提取文字步骤 5

(f) 提取文字步骤 6

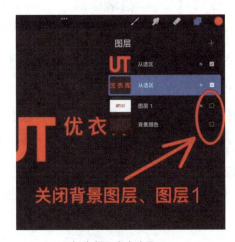

(g) 提取文字步骤 7

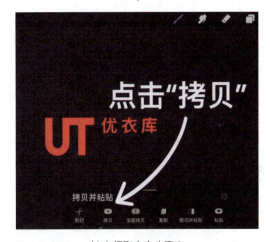

(h) 提取文字步骤 8

图 4-47 提取和置入文字步骤示意图（续）

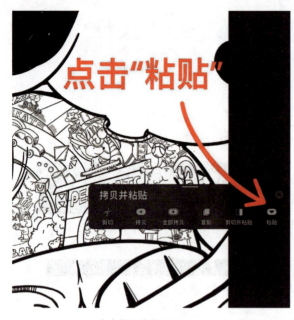
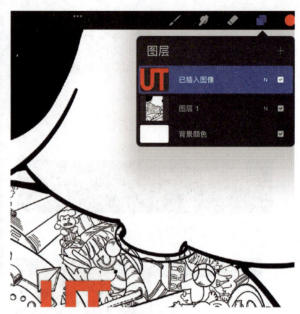

（i）提取文字步骤9　　　　　　　　　　　　　　（j）提取文字步骤10

图4-47　提取和置入文字步骤示意图（续）

2. 添加广告语

在iPad上打开浏览器，搜索"字体转换器"，任意打开其中一个网站（见图4-48）。

里面有很多字体，选择一个比较合适的字体，点击"选用"（见图4-49）。

图4-48　"字体转换器"搜索示意图　　　　　　　图4-49　字体预览示意图

然后在文本框中输入"穿上你的世界！"，点击"下载预览图"（见图4-50）。

图 4-50　下载预览图

点击已下载的图片，点击分享图标，选择 Procreate，系统会自动把图片导至 Procreate（见图 4-51）。

（a）点击已下载的图片

（b）用 Procreate 打开

图 4-51　文字导入具体步骤

（c）导入完成

图 4-51　文字导入具体步骤（续）

按照上文所提到的方法，使用选取工具将"穿上你的世界！"这几个字分离为单独的图层，然后复制并粘贴到画面中，最后适当调整其大小及位置即可（见图 4-52）。

图 4-52　"穿上你的世界！"文本的导入

4.4.10　作品润色

1．调整画面色彩

上色后，发现画面整体颜色略灰，视觉中心不突出，因此使用"调整"工具调整画面的整体颜色（见图 4-53）。

打开"调整"工具,点击"色相、饱和度、亮度"选项(见图4-54)。

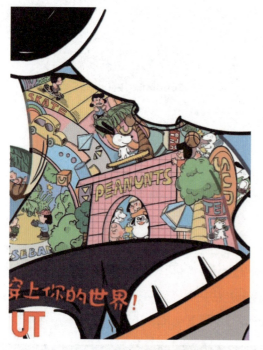

图4-53 现阶段画面整体颜色示意图

图4-54 "色相、饱和度、亮度"选项示意图

滑动"饱和度"滑条,将上色图层的"饱和度"调整到69%,颜色纯度提高后,画面效果会更醒目(见图4-55)。

(a)拖动"饱和度"滑条

(b)调整后画面整体效果

图4-55 饱和度的调整

2. 添加地面、天空等细节

目前，画面有些地方略空，继续给画面添加一些元素，如白云和圆形气泡，用"工作室笔"笔刷绘制，尺寸调整为1%～10%即可，注意曲线部分需要画圆润（见图4-56）。

（a）补充1

（b）补充2

图4-56　细节线稿的补充

在线稿图层下方新建图层，给白云和圆形气泡上色，选取深蓝色和白色，以便与背景区分，使近处颜色更纯更亮，远处颜色更暗沉，对比之下，画面会更有纵深感（见图4-57）。

继续给云朵、圆形气泡添加小线条，将"工作室笔"笔刷尺寸调到4%，画很细的小线条以及亮部和阴影色块，丰富局部细节（见图4-58）。此外，还要添加一些小装饰物，如椰树底下加上"PEANUNTS"英文字母，衣褶处加上彩虹和城堡（见图4-59）。

图4-57　白云、圆形气泡上色

图4-58　小线条和阴影的添加

新建图层，给字母、城堡和彩虹线稿图层上色（见图4-60）。此处城堡绿色格纹的绘制方法与前文城门格纹的绘制方法一致，只是笔刷尺寸不同。

最后打开"阿尔法锁定",改变斜线局部的颜色,绘制完成(见图4-62)。

图4-61 "跳房子"格子图案示意图

图4-59 城堡和彩虹等小装饰物细节图

(a)"跳房子"格子图案以及短线的添加

图4-60 字母、城堡和彩虹线稿图层上色示意图

继续添加细节,给两个打棒球的小孩儿站立的地面添加装饰,画上运动乐园和游乐场地面常出现的"跳房子"格子图案(见图4-61)。"跳房子"格子图案上的斜线画法与史努比眼镜斜线部分的绘制方法一致,只是笔刷尺寸不同,可根据个人偏好自行调节。具体步骤如下:首先在上色图层上方新建图层,然后打开"画笔库",选择"纹理"选项,选用"斜线"笔刷,涂满"跳房子"图案,用"橡皮擦"工具擦除多余部分,

(b)上色示意图

图4-62 地面方格的线稿以及上色示意图

给树叶、小女孩的帽子、棒球手套等物体添加细节，画上一些细细的短线，增强画面细节感（见图 4-62）。点击"画笔库"，选择"着墨"选项，选用"工作室笔"笔刷，将笔刷尺寸调节至 1%，该参数下，笔触清晰真实，类似针管笔。

3．添加边缘细节

打开"画笔库"，选择"着墨"选项，选用"工作室笔"笔刷，将笔刷尺寸调节至 1%，给汽车、人物等内容添加纹理，画上细细的短线，塑造阴影，刻画细节，增强画面的层次感（见图 4-63）。

（a）添加边缘细节 1　　　　　（b）添加边缘细节 2　　　　　（c）添加边缘细节 3

（d）添加边缘细节 4　　　　　（e）添加边缘细节 5　　　　　（f）添加边缘细节 6

图 4-63　添加边缘细节示意图

4．添加城门颜色细节

画面已基本完成，但还需要继续完善。经观察，城门色彩不够亮眼，可用"工作室笔"笔刷加深城门颜色，加深后的颜色纯度更高，让人眼前一亮（见图 4-64）。

使用"工作室笔"笔刷，从颜色盘中选取比较亮的亮黄色，给城门画上高光线，注意高光线不能太实，中间需要隔断，这样才会更有光线的动感（见图 4-65）。

城门颜色调整后，格纹不太明显。打开城门格纹图层，开启"阿尔法锁定"模式，修改格纹线局部颜色，让其有深有浅，更有变化（见图 4-66）。

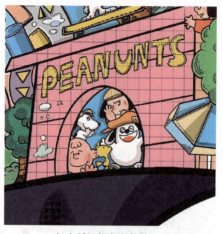
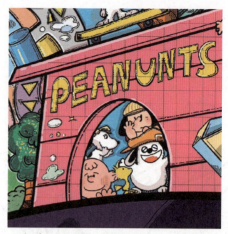

（a）城门颜色调整前　　　　　　　　　（b）城门颜色调整后

图 4-64　城门颜色的调整示意图

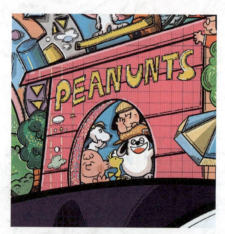

图 4-65　城门高光线示意图　　　　　　图 4-66　城门格线的调整示意图

5．添加点状纹理细节

为了使画面更丰富、生动，还需绘制彩色胶囊状纹理（见图 4-67）。

（a）彩色胶囊状小点细节处 1　　　　　（b）彩色胶囊状小点细节处 2

图 4-67　彩色胶囊状小点细节示意图

（c）彩色胶囊状小点细节处 3

（d）彩色胶囊状小点细节处 4

图 4-67　彩色胶囊状小点细节示意图（续）

彩色胶囊状纹理的具体绘制步骤如下（见图 4-68）。

（1）以小树为例，新建图层，并将图层模式设置为"正常"。
（2）打开"画笔库"，选择"复古"选项，选用"紫薇"笔刷，将此笔刷尺寸调节为 5%。
（3）在树木的亮部进行绘制。
（4）选中胶囊状纹理图层，打开"阿尔法锁定"模式。
（5）用几种不同色系的亮色调和局部颜色，完成绘制。

（a）彩色胶囊状小点绘制步骤 1

（b）彩色胶囊状小点绘制步骤 2

（c）彩色胶囊状小点绘制步骤 3

图 4-68　彩色胶囊状小点具体绘制步骤示意图

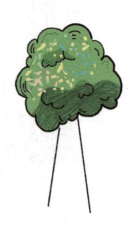

（d）彩色胶囊状小点绘制步骤4　　　（e）彩色胶囊状小点绘制步骤5　　　（f）彩色胶囊状小点绘制步骤6

图4-68　彩色胶囊状小点具体绘制步骤示意图（续）

6. 添加圆形、菱形点状纹理细节

为了丰富画面细节，给树叶、树根、地面以及字母添加少许点状纹理（见图4-69）。

（a）点状纹理处1　　　　　　　　　（b）点状纹理处2

图4-69　点状纹理画面效果示意图

点状纹理的具体绘制步骤如下。

新建图层，并将图层模式设置为"正常"（见图4-70）。

在颜色盘中调一个比树干亮面稍浅的颜色（见图4-71）。打开"画笔库"，选择"纹理"选项，选用"小数"笔刷，将画笔尺寸调节至合适大小；也可选用"玫瑰花结"纹理笔刷绘制点状纹理，"玫瑰花结"笔刷画的点状更稀疏。绘制完成后，用"橡皮擦"工具将多余部分擦除（见图4-72）。

第 4 章 平面广告案例之《优衣库——穿上你的世界》

图 4-70 新建图层

图 4-71 调色

(a) 最终效果图 1

(b) 最终效果图 2

(c) 最终效果图 3

(d) 最终效果图 4

图 4-72 最终效果图示

7. 添加高光细节

物体的亮面、暗面以及细节部分均已绘制完成,此时开始添加高光,刻画细节。选用"工作室笔"笔刷,按照物体的轮廓线在亮面部分添加高光(见图4-73)。

(a)高光绘制处1

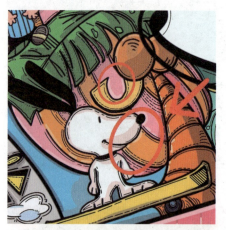

(b)高光绘制处2

(c)高光绘制处3

(d)高光绘制处4

(e)高光绘制处5

(f)高光绘制处6

图4-73 高光部分的绘制

8. 添加人物腮红细节

新建图层,并将图层模式设置为"正片叠底"。

打开"画笔库",选择"喷漆"选项,使用"超细喷嘴"笔刷,将笔刷尺寸调至合适大小,从颜色盘中选取合适的腮红颜色,在脸颊处画上腮红(见图4-74)。

调整图层的不透明度(见图4-75)。

图4-75 调整图层的不透明度

新建图层,并将此图层模式设置为"正片叠底"。打开"画笔库",选择"着墨"选项,选用"工作室笔"笔刷,调整笔刷尺寸,绘制线条(见图4-76)。

(a)笔刷选取

(b)颜色选取

图4-74 笔刷和颜色选取

图4-76 腮红线条的绘制

至此,史努比腮红绘制完成。

9. 添加裤子细节

使用"工作室笔"笔刷,给裤子添加暗面颜色,然后将笔刷尺寸调小,在暗部绘制短线(见图4-77)。

图 4-77 裤子暗部短线的绘制

打开"画笔库",选择"纹理"选项,选用"小数"笔刷,在暗部绘制点状纹理(见图 4-78)。

图 4-78 裤子暗部点状纹理的绘制

10. 添加脚部、滑板、背景细节

此步骤需要用到一些色卡(见图 4-79)。

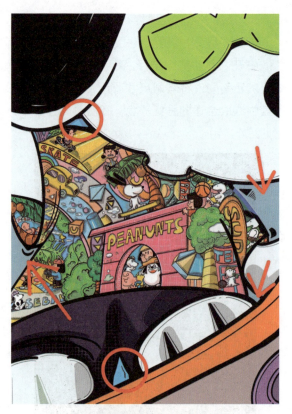

图 4-80 背景以及滑板颜色的添加

打开"画笔库",选择"纹理"选项,选用"立方体"笔刷,将笔刷调整至合适大小。新建图层,并将图层设置为"正片叠底"模式,在滑板以及背景上画出菱形格,适当调整此图层的透明度。再选择"对角线"笔刷,新建图层,并将其设置为"正片叠底"模式,在滑板下方绘制出对角线纹理,适当调整此图层的透明度。最后,绘制出轮子的暗面以及一条高光线条,滑板和背景部分绘制完成(见图 4-81 和图 4-82)。

图 4-79 色卡示意图

添加背景颜色,再给滑板添加一层底色(见图 4-80)。

图 4-81 滑板格纹及对角线细节图示

第 4 章　平面广告案例之《优衣库——穿上你的世界》

4.5 文案排版

画面已基本绘制完成，接着进行 logo 和 slogan 的排版。

按照上文步骤，导入抠好图的文字内容，将"UT 优衣库"图标和"穿上你的世界！"文本放置到画面相应位置（见图 4-83）。

（a）背景格纹细节图示 1

（b）背景格纹细节图示 2

（c）背景格纹细节图示 3

图 4-82　背景格纹细节图示

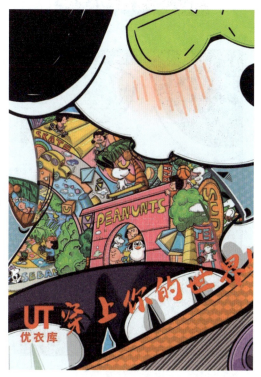

图 4-83　"UT 优衣库"图标和"穿上你的世界！"文本的排版

现在的文本部分还不够突出广告主题，需要再添加两行文字进行辅助说明。点击左上角的"设置"工具，点击"添加"图标，点击"添加文本"选项，进入"字体编辑"页面，输入"做个有点意思的年轻人"和"PEANUTS 联名系列"文本（见图 4-84 和图 4-85）。

117

（a）文本输入步骤1

（b）文本输入步骤2

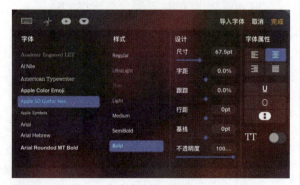

（c）文本输入步骤3

图4-84 文本输入步骤示意图

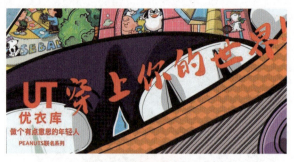

图4-85 最终文案效果图示

此处"穿上你的世界！"文案不够突出，打开"画笔库"，选择"材质"选项，选用"飘逸长发"笔刷，在文本图层下方新建图层，并将图层模式设置为"正常"，在文案下方画一道衬底（见图4-86）。

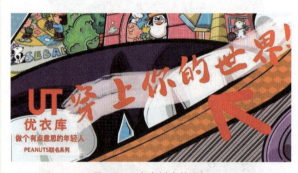

图4-86 文案衬底的添加

若觉得白色衬底略显单调，可添加一些小细节。选中衬底图层，打开"阿尔法锁定"，先选取一个颜色，再选取一个缝隙较小的笔刷，如"工作室笔"或"糖露"笔刷，绘制衬底（见图4-87）。

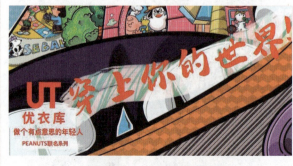

图4-87 丰富衬底颜色

至此，此案例全部绘制完成（见图4-88）。

第4章 平面广告案例之《优衣库——穿上你的世界》

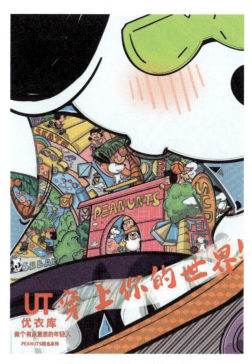

图 4-88 案例 1《史努比》

案例 2 和案例 3 的绘制方法和案例 1 大致相同，效果可供参考（见图 4-89）。

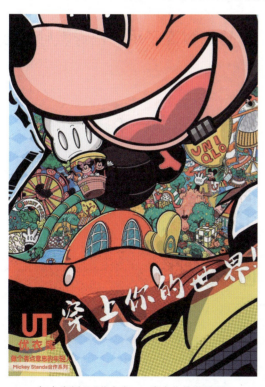 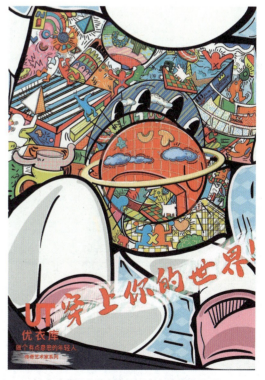

（a）案例 2《优衣库——穿上你的世界 2》　　（b）案例 3《优衣库——穿上你的世界 3》

图 4-89 案例 2、案例 3 展示

第 5 章

动画广告案例之《100 年润发——告别头屑，清爽一夏》

——第十四届大广赛四川赛区一等奖

作者：高子玥　指导教师：张镭

第 5 章 动画广告案例之《100 年润发——告别头屑，清爽一夏》

本案例为第十四届大广赛"100 年润发"命题的 30 秒动画类作品，围绕"润养东方美"的 100 年润发品牌调性，从"清爽"的角度出发形成创意，给用户提供有价值的广告作品。

本章以《告别头屑，清爽一夏》为例，详细讲述动画广告从创意到产出的创作流程。该创作流程分为前期创意、中期制作与后期合成三部分，本章将分别进行解读，为读者提供参考。

题：100 年润发

命题素材下载 https://pan.baidu.com/s/1Eo1Leuu5LDNVb50E1His_g?pwd=ynyk

5.1 创意阐释

1. 命题解读

创作竞赛作品之前，需要充分解读比赛命题。

通过阅读和分析大广赛命题策略单可以得知，100 年润发作为纳爱斯集团高端个人洗护品牌，开创"植物一派"的植物养护理念，以"润养东方美"为品牌理念，传承东方植物养护智慧，结合现代自然科技，针对性解决头皮和头发健康问题。广告命题的目的是：通过丰富的创意形式，给年轻人搭建沟通的桥梁，传递其品牌理念和功效卖点，促进销售转化，如图 5-1 所示。

品牌名称	100年润发
品牌定位	植系时尚东方洗护发品牌
品牌简介	100年润发作为纳爱斯集团高端个人洗护品牌，开创"植物一派"的洗护发理念。以"润养东方美"为品牌理念，专注于研究东方发质的需求，传承东方植物养护智慧，结合现代自然科技，针对性解决头屑和头发健康问题，打造了"植物养护"秀发健康调理体系，以天然植物氨基酸科学复配多种珍贵植物精华成分，推出天然、安全、高品质、专业的植物护理配方，帮助平衡头皮微生态，解决长期困扰消费者的两大核心需求，实现清爽不油腻与润养完美平衡，焕活秀发原生之美。100年润发，专植养护东方秀发。 100年润发作为经典国货洗护发品牌，依托中国日化领军企业纳爱斯集团，国务院政府津贴专家领衔行业一流研发团队，持续推动与多所大学、权威机构及15位专家合作共研。二十多年来匠心沉淀，坚持守护东方发质健康的初衷，顺应时代需求，不断锤炼专业技术，超越自我，推动品牌不断焕新升级，屹立于中国洗护发市场。
品牌slogan	专植养护东方秀发
产品信息	**产品一：100年润发精油者护洗发露(水漾柔滑)** 【产品风格定位】高端时尚、天然植系、东方美学 【核心成分】小分子植物氨基酸+植物精油（橙花精油+阿甘油+霍霍巴油+山茶籽油），其中精华素添加双倍小分子植物氨基酸 【产品功效】 ●水感轻盈 蓬松柔顺不油腻 ●专研3D聚合润发技术，修护受损，形成隐形保护膜，秀发柔顺不炸毛 ●橙花精油、阿甘油、山茶籽油、霍霍巴油4大珍贵成分，天然养护头皮，秀发光泽闪耀 ●小分子植物氨基酸：天然保湿因子，小分子更加易吸收，呵护发丝，嘭嘭水润 ●蓬松控油：欧洲权威双认证，天然氨基酸清洁分子，深入毛孔控油排浊，微米净化蓬松控油不扁塌 ●弱酸性温和配方，适合氨基酸清洁分子，形成微米泡沫，亲和养护头皮 【产品规格】550ml **产品二：100年润发调理洗发露(净屑舒痒)** 【产品风格定位】中高端、现代时尚、天然植系 【核心成分】6种植物养护成分（北欧小分子植物氨基酸+橄榄油+墨旱莲+无患子+香柠檬果+迷迭香） 【产品功效】 ●去屑止痒 瞬感舒爽 ●蕴含头皮去屑因子，去屑止痒，头皮瞬感舒爽 ●弱酸性pH值，亲和头皮环境，减少头皮刺激 ●健康调理配方，健康护理头皮环境，美丽秀发从头皮健康开始 【产品规格】400ml
目标群体	18～35岁追求天然高端、时尚热点、创新概念的年轻高端消费人群
广告主题	主题一（**品牌形象方向**）：植物润养东方美 主题二（**功效卖点方向**）：围绕"柔顺就扁塌？蓬松即炸毛？年轻不选择，蓬松柔顺，我都要"自拟广告主题 主题三（**不限方向**）：自拟广告主题 （以上三个主题方向，任选其一）
广告目的	通过丰富的创意形式，与年轻人搭建沟通桥梁，传递"润养东方美"品牌理念与"水感轻盈 蓬松柔顺"功效卖点，具备购买打动力，促进动销转化。

图 5-1 《100 年润发》命题策略单

通过阅读策略单可知，该产品的目标群体是追逐天然健康、追求高端、时尚的年轻群体，富有创意、较活泼的风格更易引发目标群体的共鸣。

本案例选择的产品为100年润发调理洗发露（净屑舒痒）。该产品的定位为现代时尚、天然植系，包含6种植物养护成分，主打功效为去屑止痒，使头皮瞬感舒爽。因此，创作动画广告时，创意需要围绕主要功效"去屑止痒"展开，并充分体现产品成分健康、6大植物养护、弱酸性pH值、温和少刺激等特点，产品如图5-2所示。

（a）100年润发洗发露产品图

（b）100年润发logo

图5-2　100年润发产品

2. 案例创意

充分解读命题之后，就可以围绕主题进行创意设计。首先，需要提取命题中的关键词，并根据关键词找到一个合适的意象。

根据策略单，可提取出"去屑止痒""植物养护""舒爽"等关键词。接下来，我们需要进行创意联想，这一过程建议海量搜索参考图片，细心观察身边的事物，从中寻找灵感。根据头屑的特征联想到"雪花"，根据头屑的掉落联想到"下雪"，由雪花、下雪、冬天，加上人物，联想到水晶球八音盒，以此作为故事发生的场景，展开创作。

为实现"去屑止痒""植物养护""100年润发"的有机结合，需要创作合理的故事情节将三者串联起来。我们可以根据现有的关键词用短句构想故事情节，最后再将它们串联起来。

（1）故事发生在一个雪景水晶球里。

（2）主人公是一个小女孩。

（3）水晶球里在下雪。

（4）小女孩深受头屑困扰。

（5）100年润发帮助小女孩摆脱头屑。

将以上短句串联起来，展开联想，形成该动画的内容梗概：在一个漫天飘雪的水晶球中，小女孩落寞地坐在长椅上，雪花（头屑）不断地飘落在她的头上，让她的头皮瘙痒难耐。接下来，小女孩看见了水晶球外的100年润发洗发水，洗发水为了帮助小女孩，挤出了一个泡泡，泡泡吸收了一些天然植物的能量后飘到水晶球旁，被小女孩拽进了水晶球内。泡泡在水晶球内裂开，水晶球内的情景由冬天变为春天，小女孩摆脱了头屑困扰。

案例动画，如图5-3所示。

图5-3　案例动画

5.2　风格设定

100年润发的目标群体为18～35岁的年轻群体，因此本案例选择手绘逐帧卡通风动画。其主要采用逐帧手绘、彩色线条描边、平涂上色的方式，绘制完成后添加噪点颗粒，使用点和小线

第 5 章 动画广告案例之《100 年润发——告别头屑，清爽一夏》

段丰富细节，强化手绘风格；主要使用轻触、喷溅和排线这几种画笔，如图 5-4、图 5-5 和图 5-6 所示。

5.3 工具选用

1．Procreate

为了实现逐帧手绘的效果，本案例主要使用 Procreate 中的动画完成动画绘制以及动效。

2．Premiere/剪映

在用 Procreate 绘制完成之后，导出动画片段，使用 Premiere、剪映等视频剪辑工具剪辑和拼接素材片段，为动画添加转场效果。后期添加音频也可以使用以上两个工具，专业且操作便捷。

图 5-4 轻触画笔

图 5-5 喷溅画笔

图 5-6 排线画笔

5.4 角色设定

动画创作中，人物角色塑造极为重要。角色的外在形象和内在气质需要符合动画的风格、情节要求。对于商业广告动画而言，还需要考虑角色能否传达产品内涵，引起消费者共情。

本案例的风格设定为卡通风，主角设定为小女孩，以营造轻快清新的画面效果。小女孩的各种形态如图 5-7 所示。

（a）形态 1　　　　　　（b）形态 2

（c）形态 3　　　　　　（d）形态 4

图 5-7 小女孩的各种形态

5.5 动画脚本

5.5.1 分镜头脚本设计

根据大广赛命题策略要求,动画时长要求为 15 秒或 30 秒,要求内容短小精致,符合品牌理念,突出产品功效。本案例时长分布大体分为主剧情和片尾两个部分,总时长为 30 秒,具体场景及布局如表 5-1 所示。

表 5-1 具体场景及布局

镜 号	画面效果	镜头内容	时 长	镜头运用
1		桌面上的水晶球八音盒逐渐放大,直至能看清其内部场景	2 秒	客观镜头
2		小女孩的眼睛里闪着雪花	1 秒	客观镜头
3		小女孩闭上眼睛,镜头由眼部特写拉至全景	1 秒	客观镜头
4		雪花(头屑)落在小女孩头上,小女孩苦恼地挠头	2 秒	客观镜头
5		小女孩苦恼地大喊:"好痒!"	2.5 秒	客观镜头
6		小女孩惊奇地看向前方	1 秒	客观镜头
7		小女孩突然变得开心	1.5 秒	客观镜头

续表

镜 号	画 面 效 果	镜 头 内 容	时 长	镜 头 运 用
8		镜头从小女孩的手势中心放大	1.5 秒	客观镜头
9		小女孩透过手指看见水晶球外的100年润发洗发水	1.5 秒	主观镜头
10		100年润发洗发水从瓶口挤出一个泡泡	1.5 秒	主观镜头
11		泡泡一边飘动一边吸收植物精华	2.5 秒	客观镜头
12		泡泡飘到水晶球旁，小女孩伸手将泡泡拽入水晶球	2 秒	客观镜头
13		泡泡在水晶球内爆炸	1 秒	客观镜头
14		泡泡将水晶球内变为春天，意为摆脱了头屑	2 秒	客观镜头
15		小女孩头发散开	1 秒	客观镜头
16		小女孩的头发变得十分柔顺，像海浪一样翻滚	2 秒	客观镜头
17		片尾 slogan：告别头屑，清爽一夏—100年润发调理洗发露	4 秒	客观镜头

5.5.2 景别运用

景别变化推动情节发展,随着视点的变化,观众会有不同的心理反应。本案例使用了多种景别表达主题内容。

1. 全景

水晶球的全景画面能够有效地交代故事发生的地点,如图5-8所示。

图5-8 水晶球全景镜头

水晶球内部环境全景镜头表现水晶球的内部环境、小女孩的心情以及发型的变化,如图5-9所示。

(a)冬季的水晶球

(b)春季的水晶球

图5-9 水晶球内部季节变换全景镜头

泡泡吸收植物的全景镜头展示泡泡的运动轨迹以及洗发水富含的植物成分,如图5-10所示。

图5-10 泡泡吸收植物的全景镜头

2. 中景

小女孩挠头的中景镜头突出小女孩挠头的动作以及雪花飘落在头上的动效,如图5-11所示。

图5-11 小女孩挠头的中景镜头

3. 近景

100年润发洗发水的近景镜头近距离表现洗发水挤泡泡的画面,如图5-12所示。

图5-12 洗发水挤泡泡的近景镜头

4. 特写

雪花特写镜头运用特写表现出水晶球内正在

下雪的情景，突出雪花这一重要意象，如图 5-13 所示。

图 5-13　雪花特写镜头

眼睛倒影特写镜头通过对眼睛倒影的特写，体现小女孩与水晶球场景之间的关联，如图 5-14 所示。

图 5-14　眼睛倒影特写镜头

小女孩表情的特写镜头强调小女孩看到 100 年润发洗发水之后的心情变化，如图 5-15 所示。

（a）表情特写镜头 1

（b）表情特写镜头 2

图 5-15　小女孩表情的特写镜头

小女孩拽泡泡的特写镜头体现出泡泡、水晶球、小女孩三者的位置关系，并清晰地表现出小女孩的动作，如图 5-16 所示。

图 5-16　小女孩拽泡泡的特写镜头

5.5.3　镜头运用

1. 推镜头

本案例多次使用推镜头，使观众的视线从整体聚焦到局部，引导观众更深刻地感受角色的内心活动。例如，本案例的第一个画面中，镜头向水晶球内部推进，由全景变为特写，交代故事发生的地点及环境，如图 5-17 所示。

（a）推镜头 1

（b）推镜头 2

图 5-17　推镜头

（c）推镜头 3

图 5-17　推镜头（续）

2．拉镜头

拉镜头使观众的视点后移，看到局部与整体之间的联系。例如，本案例从第 2 秒起，镜头由眼部特写往后拉，由特写变为中景，交代人物与环境的位置关系，如图 5-18 所示。

（a）拉镜头 1

（b）拉镜头 2

（c）拉镜头 3

图 5-18　拉镜头

5.6　静态场景绘制

5.6.1　场景 1：水晶球八音盒绘制过程

画面内容：桌面上有一个正在播放的水晶球八音盒，水晶球内部为雪景，由雪地、松树、房子、炊烟构成。

1．绘制思路

该镜头主要交代故事发生的地点及场景——水晶球八音盒。为了便于观众理解，首先，需要体现水晶球八音盒的特征。其次，根据先前的设定，水晶球内部需要表现冬天正在下雪的场景。绘制该镜头使用的色卡如图 5-19 所示。

图 5-19　镜头 1 使用的色卡

2．绘制水晶球全景

在 Procreate 中新建画布，选择"6B 铅笔"，用简单的几何形状大致勾勒出水晶球的草图，如图 5-20 所示。

（a）"6B 铅笔"画笔

图 5-20　绘制水晶球草图

第 5 章 动画广告案例之《100 年润发——告别头屑，清爽一夏》

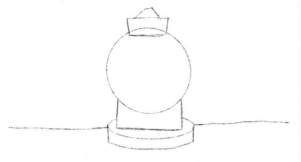

（b）水晶球草图

图 5-20 绘制水晶球草图（续）

草稿绘制完成后，降低草稿图层的透明度。新建图层，选择"工作室笔"，在草稿基础上细化水晶球外观。根据风格设定可知，本案例使用彩色线条勾边，因此在绘制前需要将画笔颜色调整为彩色，如图 5-21 所示。

（b）调整颜色

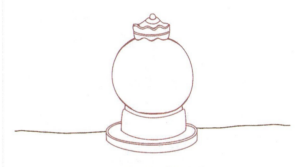

（c）水晶球细化与勾线

图 5-21 细化水晶球外观（续）

调整"工作室笔"画笔的粗细，为水晶球添加花纹，并用点和小线段为水晶球添加细节，使其外观更丰富，如图 5-22 所示。

（a）"工作室笔"画笔

图 5-21 细化水晶球外观

图 5-22 丰富水晶球外观

选择合适的颜色给水晶球上色，采用平涂上色方式，直接用画笔将颜色拖入水晶球即可完成上色。上色时，需注意颜色搭配是否和谐美观。

本案例的上色方案为小面积上色、大面积留白，如图 5-23 所示。

图 5-23 水晶球上色

调整画笔颜色，绘制出水晶球内部环境。通过雪地、松树、炊烟表现冬季环境，并在水晶球边缘绘制出气泡形状，体现玻璃球的反光，如图 5-24 所示。

图 5-24 绘制水晶球内部环境

放大画面，调节画笔粗细，用点和小线段为水晶球内部场景添加细节，使画面更精致丰富，如图 5-25 所示。

图 5-25 水晶球内部场景细节

将画笔调整为蓝色，为雪地填充颜色。将画笔调整为绿色，为松树填充颜色。最后使用粉色和黄色为房子和炊烟填充颜色，整体效果如图 5-26 所示。

图 5-26 水晶球内部场景上色效果

在"喷漆"画笔库中选择"喷溅"或"轻触"画笔，为水晶球内部场景润色。为天空画上散点式的淡蓝色，为雪地画上散点式的白色，使其更有雪花飘飞的感觉，如图 5-27 所示。

图 5-27 画面润色

为了突出水晶球八音盒的特征，接下来为水晶球外围添加一圈旋转木马。在这一步骤之前，可先找旋转木马的动态视频作为参考，根据素材绘制出旋转木马各角度的外观，如图 5-28 所示。

图 5-28 旋转木马各角度的外观

绘制完旋转木马之后，点击 Procreate 工具栏

上的箭头图标,通过移动工具将旋转木马移动到合适的位置,如图5-29所示。

图5-29 移动旋转木马

调整画笔颜色,使用橙色、棕色、黄色为旋转木马上色,将颜色拖入其内部即可完成上色,如图5-30所示。

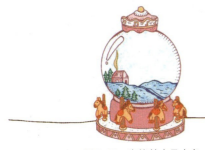

图5-30 为旋转木马上色

再次选择"喷溅"或"轻触"画笔,修饰旋转木马,使其呈现出杂色效果,使画面更丰富,如图5-31所示。

图5-31 修饰旋转木马

至此,水晶球八音盒静态场景绘制完成,最终画面效果如图5-32所示。

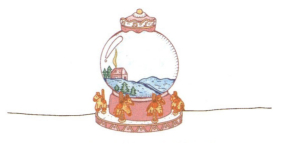

图5-32 水晶球八音盒最终效果

3.绘制雪花

前面两个镜头是由水晶球全景推至一片雪花的特写,如图5-33所示。

图5-33 雪花特写

雪花绘制步骤如下。

选择"6B铅笔",大致画出雪花的形态,如图5-34所示。

(a)"6B铅笔"画笔

图5-34 绘制雪花草图

（b）雪花草图

图 5-34　绘制雪花草图（续）

选择"工作室笔"，将画笔颜色调整为蓝色，在雪花草稿的基础上绘制线稿。勾线过程中，使用具有粗细变化的线条会使画面更加生动，更有手绘的风格，如图 5-35 所示。

（a）"工作室笔"画笔

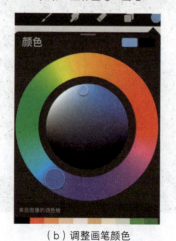

（b）调整画笔颜色

图 5-35　雪花勾线过程

（c）雪花勾线

图 5-35　雪花勾线过程（续）

绘制完雪花线稿之后，调整画笔粗细，用点和小线段为雪花添加纹理，使画面更加丰富有细节，如图 5-36 所示。

给雪花上色，将画笔颜色调整为浅蓝色，用画笔将颜色拖入雪花线稿即可，如图 5-37 所示。

图 5-36　为雪花添加纹理

图 5-37　为雪花上色

为了便于后期剪辑，表现雪花的动效，需要再绘制一个有细微差别的雪花，表现雪花抖动的视觉效果。为了简化过程，复制"雪花"图层，降低原图层的透明度，轻微旋转"雪花复制"图层，使其在角度上与原图层略有差别即可，如图 5-38 所示。

接下来，将画笔颜色调整为更浅的蓝色，使用"喷溅"或"轻触"画笔为两个雪花分别润色，使其呈现出具有差别的杂色效果。此方法可使动态的雪花抖动感更明显，如图 5-39 所示。

（a）复制"雪花"图层

图 5-38　制作雪花动效

第 5 章　动画广告案例之《100 年润发——告别头屑，清爽一夏》

（b）移动雪花

图 5-38　制作雪花动效（续）

（a）选择"喷溅"画笔

（b）雪花 1 润色　　　（c）雪花 2 润色

图 5-39　雪花润色过程

5.6.2　场景 2：眼部特写绘制过程

画面内容：小女孩的眼睛里倒映着雪花，紧接着将眼睛闭上。

1．绘制思路

承接上一个镜头的雪花特写，将雪花绘制在瞳孔中，用眨眼的动作转场。绘制时需要选择合适的配色，表现出眼睛的神采。绘制该镜头使用的色卡如图 5-40 所示。

图 5-40　镜头 2 使用的色卡

2．绘制眼睛

根据上一个镜头雪花的位置，确定眼眶大小、形状和位置。选择"6B 铅笔"，在雪花周围绘制出眼睛的草稿，如图 5-41 所示。

选择"工作室笔"，将颜色调整为棕色，在眼睛草稿的基础上绘制出眼睛线稿，勾线时，要注意线条的粗细变化，如图 5-42 所示。

（a）"6B 铅笔"画笔

图 5-41　绘制眼睛草稿

（b）眼睛草稿

图 5-41　绘制眼睛草稿（续）

（c）眼部勾线

图 5-42　眼部勾线过程（续）

调整画笔粗细，使用点和线段为眼眶添加细节，使画面更加丰富和风格化，如图 5-43 所示。

图 5-43　眼眶细节添加

调整画笔粗细，使用深蓝色和浅绿色的细线，在瞳孔内绘制出排线效果，使眼睛的细节更加丰富生动，如图 5-44 所示。

（a）"工作室笔"画笔

图 5-44　丰富眼部细节

将画笔颜色调整为棕色，将颜色拖入眼眶为其上色。将画笔颜色调整为深绿色和浅绿色，为瞳孔上色。为了打破呆板的上色效果，瞳孔中可小面积使用深蓝色作为点缀，如图 5-45 所示。

（b）调整画笔颜色

图 5-42　眼部勾线过程

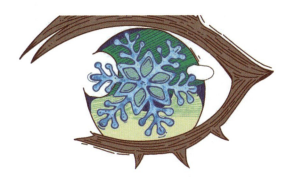

图 5-45　眼部上色

选择 Procreate 界面上方的涂抹工具，为瞳孔添加渐变效果，使瞳孔中的颜色融合得更自然，如图 5-46 所示。

图 5-46　瞳孔颜色渐变效果

新建背景图层，使用肉色填充背景，并使用橡皮擦工具擦除眼眶周围的颜色，画出眼白，如图 5-47 所示。

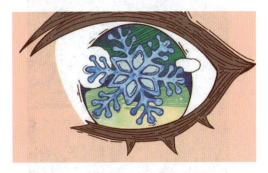

图 5-47　填充背景

为了使画面更具有手绘风格，可自行绘制或导入现成的排线画笔，为皮肤背景图层添加白色的排线，使画面更加精致，如图 5-48 所示。

（a）排线画笔

（b）添加白色排线

图 5-48　增添手绘风格

选择"圆画笔"，选用比皮肤略深的颜色，在眼眶周围添加阴影，使画面更加立体，如图 5-49 所示。

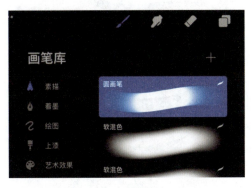

（a）圆画笔

图 5-49　添加眼部阴影

（b）眼部阴影

图 5-49　添加眼部阴影（续）

最后，选择"工作室笔"，调整画笔粗细，为画面点缀高光，如图 5-50 所示。

图 5-50　点缀高光

掌握了上述方法之后，可使用相同的方法绘制出半睁眼和闭眼的镜头，最终效果如图 5-51 所示。

（a）半睁眼镜头

（b）闭眼镜头

图 5-51　绘制半睁眼、闭眼镜头

5.6.3　场景 3：小女孩抓挠头发绘制过程

画面内容：小女孩坐在紫色长椅上，深受头屑困扰，不停地抓挠头发，画面背景为水晶球内的冬景。

1. 绘制思路

绘制时，要着重表现人物挠头发的动作、困扰的神态以及杂乱的发型，同时要注意小女孩与背景的大小比例。绘制该镜头使用的色卡如图 5-52 所示。

图 5-52　镜头 3 使用的色卡

2. 绘制小女孩

首先，确定小女孩的比例大小和位置，选择"6B 铅笔"，绘制出小女孩的大致形态。在设计基本形时，要把握角色的主要特点。由于本案例的风格为卡通风，因此小女孩的比例产生了一定程度的夸张变形，缩小了其身体比例，放大了其头部及五官的比例，如图 5-53 所示。

（a）"6B 铅笔"画笔

图 5-53　小女孩草图绘制过程

（b）小女孩草图

图 5-53　小女孩草图绘制过程（续）

继续使用"6B 铅笔"，在起形图层的基础上细化小女孩的形态。小女孩的发型要绘制成零乱的效果，小女孩困扰的神情可以通过八字形的眉毛表现，如图 5-54 所示。

图 5-54　细化小女孩形态

选择"工作室笔"，使用彩色线条绘制小女孩挠头发的线稿，如图 5-55 所示。

图 5-55　工作室笔

草稿绘制完成后，降低草稿图层的透明度。新建图层，选择"工作室笔"，在草稿基础上勾画线稿。勾线时，为长椅和小女孩的关节处添加一些细节，以丰富画面，如图 5-56 所示。

图 5-56　小女孩勾线

3. 给小女孩上色

新建图层，置于"线稿"图层下方，并将"线稿"图层模式设置为"参考"。画笔颜色选择肉色，将颜色直接拖入线稿内完成上色，如图 5-57 所示。

（a）设置"线稿"图层

（b）小女孩上色

图 5-57　小女孩上色过程

将"皮肤"上色图层设置为"阿尔法锁定"，使用排线画笔，在小女孩的脸部、手臂、腿上画上白色线条，增强画面的手绘感，如图5-58所示。

图5-58　增强小女孩的手绘感

将画笔颜色调整为棕色，将颜色直接拖入线稿中为小女孩的头发上色，如图5-59所示。

图5-59　小女孩头发上色

选择"喷溅"或"轻触"画笔，为头发润色，使其呈现出杂色效果，以丰富画面，使画面更具风格，如图5-60所示。

接下来，将画笔颜色调整为绿色和红色，为小女孩的背心和短裤上色，如图5-61所示。

选择"喷溅"或"轻触"画笔，为小女孩的衣服润色，使其呈现出杂色效果，如图5-62所示。

调整画笔粗细，依次使用深绿、浅绿、黄色为小女孩的眼睛填充颜色，上色时需注意深色在上，浅色在下。上色完成后，将画笔颜色调整为白色，在眼睛上方点上白色高光，如图5-63所示。

图5-60　丰富画面效果

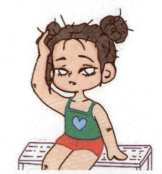

图5-61　小女孩的背心和短裤上色

图5-62　添加杂色效果

第 5 章　动画广告案例之《100 年润发——告别头屑，清爽一夏》

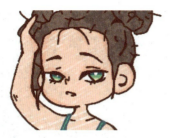

图 5-63　小女孩的眼睛填充颜色

将画笔颜色调整为紫色和白色，为长椅上色，如图 5-64 所示。

图 5-64　长椅上色

在完成小女孩的上色之后，为画面添加背景。为了简化步骤，可以将第一个镜头中的水晶球雪景复制一层，按比例放大至合适的大小，作为小女孩身后的背景，如图 5-65 所示。

图 5-65　为画面添加背景

最后，调整画笔粗细，使用"工作室笔"给小女孩点缀白色高光，使画面更加生动精致，如图 5-66 所示。

图 5-66　点缀高光

4．绘制相似镜头

为了方便后续的动效制作，还需要绘制出一些动作较为相似的画面，可以先将原画面图层的透明度降低，在原画面的基础上改变人物的表情和动作，如图 5-67 所示。

（a）相似镜头绘制

（b）画面最终效果

图 5-67　绘制相似镜头

139

线稿绘制完成后，重复之前的步骤和方法，继续完成相似镜头的绘制，如图 5-68 所示。

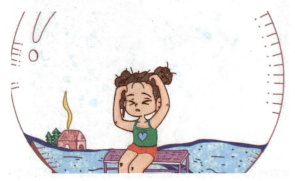

图 5-68　完成相似镜头的绘制

5.6.4　场景 4：小女孩脸部表情绘制过程

画面内容：小女孩的脸部特写，她似乎突然看见了某样东西，神情由惊讶变为开心。

1．绘制思路

绘制时，要着重刻画小女孩的面部表情，可以通过改变眉毛和嘴巴的形态，体现出两种神情的区别。绘制该镜头使用的色卡如图 5-69 所示。

图 5-69　镜头 4 使用的色卡

2．脸部特写绘制

本案例在确定人物在画面中的占比时，考虑到该镜头旨在突出人物的面部表情及心理变化，因此仅绘制肩以上的部分。

新建图层，选择"6B 铅笔"，大致绘制出头部的基本形状，如图 5-70 所示。

降低起形图层的透明度，新建草稿图层，在起形图层的基础上细化人物的脸型及发型，如图 5-71 所示。

（a）"6B 铅笔"画笔

（b）脸部特写草图

图 5-70　脸部特写草图绘制过程

图 5-71　细化人物的脸型及发型

继续在该图层上为人物添加细节，在头发上绘制短线条，使头发展现出凌乱的效果，如图 5-72 所示。

为了表现小女孩的心理情绪，需要着重把握小女孩的神态。五官形态在该镜头中十分重要，可以先参考人物惊讶表情相关的照片，学习如何表现惊讶的神态，再绘制出五官，如图 5-73 所示。

图 5-72　丰富人物细节

图 5-73　绘制五官

新建图层，选择"工作室笔"，使用色卡中的颜色勾勒人物线稿。勾线过程中，注意使用有粗细变化的线条，避免画面过于生硬，如图 5-74 所示。

（a）"工作室笔"画笔

图 5-74　脸部特写勾线过程

（b）绘制线稿

图 5-74　脸部特写勾线过程（续）

将"线稿"图层模式设置为"参考"，在"线稿"图层下方新建上色图层，画笔颜色调整为肉色，将颜色直接拖入线稿中，完成皮肤上色，如图 5-75 所示。

（a）设置图层

（b）填充面部颜色

图 5-75　脸部特写上色

将皮肤上色图层设置为"阿尔法锁定"，使

用排线画笔，为皮肤添加白色线条，增强手绘感，使画面更加精致，如图5-76所示。

图5-76　增强画面手绘感

新建头发上色图层，选择棕色为头发上色，如图5-77所示。

图5-77　头发上色

选择"喷溅"或"轻触"画笔，为头发的颜色润色，使其呈现杂色效果，如图5-78所示。

图5-78　添加杂色效果

接下来要给五官上色。首先，选择"工作室笔"，将画笔颜色调整为白色，在瞳孔周围绘制出眼眶，如图5-79所示。

图5-79　绘制眼眶

选择比瞳孔勾线稍浅的蓝色，为瞳孔上色，如图5-80所示。

图5-80　瞳孔上色

将画笔颜色调整为浅绿色，在瞳孔中下部绘制出荷叶形光斑；再将画笔颜色调整为白色，在瞳孔上部绘制出白色高光，使眼睛更有神，如图5-81所示。

图5-81　添加眼部高光

其次，将画笔颜色调整为棕色，为小女孩的眉毛上色；将画笔颜色调整为红色，为小女孩的嘴巴上色，如图5-82所示。

图5-82　眉毛、嘴巴上色

第 5 章　动画广告案例之《100 年润发——告别头屑，清爽一夏》

选择"圆画笔"，调整画笔粗细，使用更深的肤色在小女孩的面部绘制阴影，使画面更加丰富立体，如图 5-83 所示。

（a）圆画笔

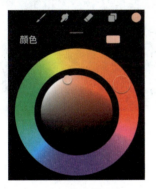

（b）调整画笔颜色

（c）面部阴影效果

图 5-83　绘制面部阴影

最后，选择"工作室笔"，调整画笔粗细，为画面点缀白色高光，使画面更加精致，如图 5-84 所示。

图 5-84　点缀高光

3. 绘制相似镜头

为了方便后续的动效制作，还需要绘制一些表情较为相似的画面。例如，想要改变嘴部形态，先将原图层复制一层，在新建图层上绘制出不同的嘴型，并移动到合适的位置，再与复制的图层合并；想要改变眉毛的弯度，可以先使用 Procreate 上方的选取工具，将眉毛的选区勾勒出来，再使用变换工具，对眉毛进行弯曲变形，如图 5-85 所示。

（a）绘制不同嘴型并移动

（b）绘制不同眉型并移动

图 5-85　绘制相似镜头

最终制作出的相似镜头如图 5-86 所示。

（a）相似镜头 1

（b）相似镜头 2

图 5-86　相似镜头的最终效果

5.6.5　场景 5：鱼眼镜头下的洗发水绘制过程

画面内容：鱼眼镜头下的洗发水逐渐变成正常形态，随后瓶口处挤出蓝色泡泡。

1．绘制思路

绘制该镜头时，要将洗发水分成两种形态：小女孩透过水晶球看见洗发水的主观镜头，由于圆形玻璃的作用，洗发水应是夸张变形的，因此要将第一种洗发水的形态绘制成"鱼眼镜头"的效果；随着镜头拉远到水晶球外，洗发水应恢复正常形态，因此还需再绘制出正常形态的洗发水。该镜头使用的色卡如图 5-87 所示。

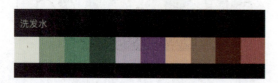

图 5-87　镜头 5 使用的色卡

2．绘制鱼眼镜头下的洗发水

确定洗发水在画面中的位置和比例，选择"6B 铅笔"，参考 100 年润发洗发水官方图片，大致画出洗发水的草稿。为了表现鱼眼镜头效果，需要以画面中心作为原点，对画面中的各物体做圆形拉伸，如图 5-88 所示。

（a）"6B 铅笔"画笔

（b）鱼眼镜头下的洗发水草图

图 5-88　鱼眼镜头下的洗发水草稿绘制

选择"工作室笔"，使用色卡中的颜色绘制出线稿。在绘制线稿时，要注意线条的粗细变化，如图 5-89 所示。

调整画笔粗细，使用点和小线段为画面增添细节，使画面的视觉效果更丰富，如图 5-90 所示。

将"线稿"图层模式设置为"参考"，新建洗发水上色图层，调整画笔颜色，将颜色直接拖

入线稿中，完成上色，如图 5-91 所示。

图 5-91　洗发水上色

（a）"工作室笔"画笔

选择"喷溅"或"轻触"画笔，为洗发水的颜色进行润色，使其呈现出杂色效果，以丰富画面，使画面更具风格，如图 5-92 所示。

图 5-92　画面润色

（b）洗发水勾线效果

图 5-89　洗发水勾线

选择"圆画笔"，将画笔颜色调整为白色，将画笔的"不透明度"调整为 70%，为洗发水添加阴影，使其视觉效果更加立体，如图 5-93 所示。

（a）圆画笔

图 5-93　添加阴影

图 5-90　添加画面细节

（b）洗发水阴影效果

图 5-93　添加阴影（续）

调整画笔粗细，并将颜色调整为黑色，参考 100 年润发洗发水包装，在合适的位置为洗发水添加文字，如图 5-94 所示。

图 5-94　添加文字

在色卡中选择合适的颜色为桌面上色。本案例为了凸显鱼眼效果，选择两种不同的颜色为桌面上色，使对比更加明显，如图 5-95 所示。

图 5-95　桌面上色

选择"喷溅"或"轻触"画笔，为桌面颜色润色，如图 5-96 所示。

图 5-96　桌面颜色润色

最后，选择"工作室笔"，将颜色调整为白色，为画面添加点状高光，使画面的整体效果更加精致，如图 5-97 所示。

图 5-97　画面添加高光

3．绘制正常形态的洗发水

该镜头为从瓶口挤出泡泡的洗发水特写，绘制洗发水的三分之一即可。

选择"6B 铅笔"，可参考 100 年润发洗发水包装，大致画出洗发水的草稿，如图 5-98 所示。

选择"工作室笔"，将画笔颜色调整为绿色，绘制出洗发水的线稿。在绘制时，注意线条的粗细变化，如图 5-99 所示。

调整画笔粗细，使用点和小线段为洗发水增添细节，使画面更加丰富，如图 5-100 所示。

在洗发水线稿下方新建上色图层，使用色卡中的绿色为洗发水上色，如图 5-101 所示。

（a）"6B 铅笔"画笔

（b）洗发水草图

图 5-98　正常形态的洗发水草图绘制

（a）"工作室笔"画笔

图 5-99　绘制洗发水线稿

（b）洗发水勾线

图 5-99　绘制洗发水线稿（续）

图 5-100　添加画面细节　　图 5-101　洗发水上色

选择"喷溅"或"轻触"画笔，为洗发水的颜色进行润色，使其呈现出杂色效果，如图 5-102 所示。

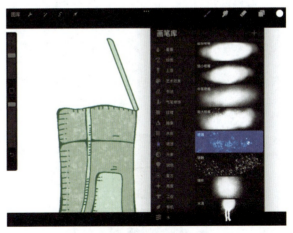

图 5-102　洗发水颜色润色

选择"圆画笔"，将画笔颜色调整为白色，

将画笔的"不透明度"调整为70%，为洗发水添加阴影，使其视觉效果更加立体，如图5-103所示。

形状不规则的泡泡，如图5-105所示。

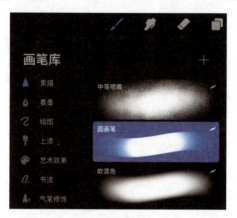

（a）圆画笔

图5-105　绘制不规则泡泡

新建图层，将蓝色拖入泡泡的线稿中，为泡泡上色，如图5-106所示。

（b）洗发水添加阴影效果

图5-103　添加高光

图5-106　泡泡上色

调整画笔粗细，将画笔颜色调整为黑色，参考100年润发洗发水包装，为洗发水添加文字，如图5-104所示。

将泡泡上色图层设置为"阿尔法锁定"，使用"排线"画笔为泡泡增加纹理，使其更具有手绘感，如图5-107所示。

图5-104　添加文字

将画笔颜色调整为蓝色，在洗发水瓶口画出

图5-107　为泡泡添加纹理

选择"工作室笔",将画笔颜色调整为白色,为洗发水点缀上白色高光,使画面更加精致,如图 5-108 所示。

图 5-108　为画面点缀高光

5.6.6　场景 6:洗发水泡泡吸收植物精华绘制过程

整体画面内容:形状不规则的泡泡吸收五种植物成分。

1. 绘制思路

绘制该镜头时,首先需要了解 100 年润发洗发水所含的主要植物成分。为了准确绘制出植物外观,需要搜索相关植物的图片,观察植物的主要特征。为了后续制作泡泡的运动轨迹,还需对画面进行合理布局,将泡泡和植物放置在合适的位置上。该镜头使用的色卡如图 5-109 所示。

图 5-109　镜头 6 使用的色卡

2. 绘制泡泡

选择"工作室笔",将画笔颜色调整为蓝色,绘制出一个形状不规则的圆形,并在圆形内绘制出气泡,体现出泡泡的特征,如图 5-110 所示。

(a)"工作室笔"画笔

(b)绘制泡泡

图 5-110　绘制泡泡过程

将泡泡线稿图层模式设置为"参考",在泡泡线稿图层下方新建上色图层,将画笔颜色调整为蓝色,将颜色拖入线稿,完成上色,如图 5-111 所示。

图 5-111　泡泡上色

将泡泡上色图层设置为"阿尔法锁定",使

用"水波纹"画笔为泡泡润色,使其呈现出杂色效果,使画面更有风格,如图 5-112 所示。

图 5-112 添加杂色效果

(a)"6B 铅笔"画笔

选择"排线"画笔,将颜色调整为白色,为泡泡增添白色线条,使其更具手绘感,如图 5-113 所示。

(b)植物草稿

图 5-114 绘制植物草稿

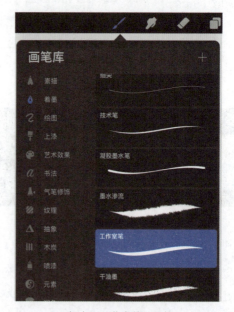

图 5-113 增加画面手绘感

3. 绘制植物

选择"6B 铅笔",根据参考图,大致画出各种植物的草稿,如图 5-114 所示。

选择"工作室笔",使用色卡中的颜色绘制出植物线稿。绘制线稿时,可以使用具有粗细变化的线条,如图 5-115 所示。

(a)"工作室笔"画笔

图 5-115 绘制植物线稿

（b）植物线稿

图 5-115　绘制植物线稿（续）

调整画笔粗细，使用点和小线段为植物增添细节，使画面细节更加丰富，如图 5-116 所示。

图 5-116　为植物增添细节

将植物线稿图层设置为"阿尔法锁定"，在植物线稿下方新建上色图层。依据参考图，选择色卡中的颜色，将颜色直接拖入线稿中，完成上色，如图 5-117 所示。

图 5-117　植物上色

选择"喷溅"或"轻触"画笔，为植物润色，使其呈现出杂色效果，使画面更具风格，如图 5-118 所示。

（a）"喷溅"画笔

（b）杂色效果

图 5-118　添加杂色效果

4．画面布局

完成泡泡和植物的绘制后，使用移动工具将泡泡和植物移动到合适的位置，如图 5-119 所示。

图 5-119　移动各元素位置

最终画面效果如图 5-120 所示。

图 5-120　画面最终效果

5.6.7　场景 7：小女孩将泡泡拽进水晶球绘制过程

整体画面内容：形状不规则的泡泡、水晶球外缘、小女孩的手。

1. 绘制思路

绘制该镜头时，为了表现小女孩将泡泡拽进水晶球的动作，需要将小女孩的手分成两种形态：伸出手以及攥紧东西的手部形态。水晶球内外泡泡的形态应该有所变化，在绘制时，需要改变泡泡的局部形状。该镜头使用的色卡如图 5-121 所示。

图 5-121　镜头 7 使用的色卡

2. 绘制伸手镜头

确定泡泡、水晶球外缘、小女孩的手的位置和比例，选择"6B 铅笔"，大致绘制出该镜头的草稿。随着泡泡被拽进水晶球，泡泡的形状有所变化，进入水晶球内的泡泡边缘比较弯曲，水晶球外的泡泡边缘比较平滑，如图 5-122 所示。

选择"工作室笔"，使用彩色线条绘制线稿。在绘制时，可以使用具有粗细变化的线条，避免画面过于僵硬，如图 5-123 所示。

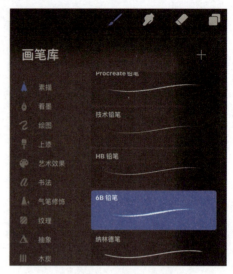

（a）"6B 铅笔"画笔

（b）伸手镜头草稿

图 5-122　绘制伸手镜头草稿

（a）"工作室笔"画笔

图 5-123　绘制伸手镜头线稿

所示。

（b）伸手镜头线稿

图 5-123　绘制伸手镜头线稿（续）

调整画笔粗细，使用点和小线段为小女孩的手部添加细节，使手部更立体，如图 5-124 所示。

图 5-124　为手部添加细节

将线稿图层模式设置为"参考"，在线稿下方新建上色图层，将蓝色拖入线稿中，给泡泡上色，如图 5-125 所示。

图 5-125　泡泡上色

将泡泡上色图层设置为"阿尔法锁定"，选择"水波纹"画笔，为泡泡润色，使其呈现出杂色效果，如图 5-126 所示。

选择"排线"画笔，将颜色调整为白色，为泡泡增添白色线条，使画面更具手绘感，如图 5-127

图 5-126　为泡泡添加杂色效果

图 5-127　为画面增添手绘感

新建手部上色图层，使用相同的方法，对人物的手部上色和润色，如图 5-128 所示。

最后，选择"工作室笔"，将画笔颜色调整为白色，在人物的手部点缀上白色高光，使画面更加精致，如图 5-129 所示。

图 5-128　手部上色及润色　　图 5-129　点缀高光

画面最终效果如图 5-130 所示。

图 5-130　画面最终效果

3．绘制相似镜头

为了方便后续动效制作，还需要绘制人物手部攥紧泡泡这个动作的相似画面。首先，降低原画面图层的透明度，在其基础上改变泡泡形状以及手部动作；其次，将完整的线稿绘制出来；最后，使用与上文相同的上色及润色方法，完成相似镜头的制作，如图 5-131 所示。

（a）设置图层

（b）相似镜头草稿

图 5-131　绘制相似镜头

（c）相似镜头上色

图 5-131　绘制相似镜头（续）

5.6.8　场景 8：小女孩头发变顺滑绘制过程

整体画面内容：水晶球内的景色变为春景，由草地、房子等构成。小女孩的头发由杂乱变为顺滑，坐在草地上。

1．绘制思路

绘制该镜头时，为了表现出小女孩摆脱了头屑的困扰，要通过小女孩的发型的两种形态体现出小女孩的头发由杂乱到顺滑的变化。并且，小女孩身后的背景要充分体现出春天的特征。该镜头使用的色卡如图 5-132 所示。

图 5-132　镜头 8 使用的色卡

2．绘制小女孩

参考人物坐姿图，确定小女孩的体态。选择"6B 铅笔"，绘制出小女孩坐姿草稿，如图 5-133 所示。

继续使用"6B 铅笔"，细化出小女孩外貌，如图 5-134 所示。

新建图层，选择"工作室笔"，在草稿基础上使用彩色线条完成线稿绘制。绘制线稿时，需要

注意线条的粗细变化，避免画面过于生硬，如图 5-135 所示。

（a）"6B 铅笔"画笔

（b）小女孩坐姿草稿

图 5-133　绘制小女孩坐姿草稿

图 5-134　细化小女孩外貌

（a）"工作室笔"画笔

（b）小女孩线稿

图 5-135　绘制小女孩线稿

将线稿图层模式设置为"参考"，在线稿下方新建皮肤上色图层，将画笔颜色调整为肉色，使用画笔将颜色直接拖入线稿中，完成皮肤上色，如图 5-136 所示。

图 5-136　小女孩皮肤上色

将皮肤上色图层设置为"阿尔法锁定",选择"排线"画笔,为小女孩的皮肤添加白色线条,使其更具手绘感,如图5-137所示。

图5-137 为小女孩增添手绘感

新建头发上色图层,将画笔颜色调整为棕色,用相同的方法为头发上色,如图5-138所示。

图5-139 为小女孩的头发添加杂色效果

图5-138 为小女孩的头发上色

图5-140 衣服上色

选择"喷溅"或"轻触"画笔,为小女孩的头发润色,使其呈现出杂色效果,如图5-139所示。

选择"工作室笔",使用色卡中的红色、绿色、蓝色为小女孩的衣服上色,如图5-140所示。

选择"喷溅"或"轻触"画笔,为小女孩的衣服润色,使其呈现出杂色效果,如图5-141所示。

使用蓝绿色为人物的瞳孔上色,再将画笔颜色调整为黄色,在小女孩的瞳孔下方添加黄色,最后用白色给瞳孔上方添加点状高光,使眼睛更加有神,如图5-142所示。

图5-141 为衣服润色

图5-142 瞳孔上色

完成上述步骤之后，最终画面效果如图 5-143 所示。

图 5-143　画面最终效果

小女孩的杂乱发型绘制完毕，还需要绘制小女孩的顺滑发型。将原线稿图层的透明度降低，在此基础上绘制出另一种发型，最后将小女孩的线稿补全即可，如图 5-144 所示。

（a）设置图层

（b）绘制发型并补全线稿

图 5-144　绘制顺滑发型

线稿绘制完成后，参照前文杂乱发型的绘制方法，完成顺滑发型的绘制。最终呈现的效果如图 5-145 所示。

图 5-145　顺滑发型绘制的最终效果

3．绘制背景

根据小女孩的位置，确定背景的比例和位置。选择"6B 铅笔"，大致绘制出背景草稿，如图 5-146 所示。

（a）"6B 铅笔"画笔

（b）背景草稿

图 5-146　绘制背景草稿

选择"工作室笔"，使用彩色线条绘制出背景线稿。在绘制时，注意线条的粗细变化，如图 5-147 所示。

上色，如图 5-149 所示。

（a）"工作室笔"画笔

图 5-149 背景上色

最后，选择"喷溅"或"轻触"画笔为背景润色，使其呈现出杂色效果，如图 5-150 所示。

（b）背景线稿

图 5-147 绘制背景线稿

调整画笔粗细，使用点和小线段为背景添加细节，并在草地上添加小草，使画面中的细节更加丰富，如图 5-148 所示。

图 5-150 选择"喷溅"画笔为画面润色

最终呈现的效果如图 5-151 所示。

图 5-148 为背景添加细节

新建上色图层，使用色卡中的颜色完成背景

（a）画面 1

图 5-151 画面最终效果

（b）画面2

图5-151　画面最终效果（续）

图5-152　"动画协助"按钮

5.7 动态镜头制作

5.7.1 水晶球及旋转木马动态镜头制作

1. 绘制思路

本案例多次使用了推镜头以及拉镜头，动画的第一幕为水晶球的推镜头。制作这一镜头，需要实现水晶球的缩放，为了简化动画制作过程，本案例将使用复制、放大的方法制作水晶球的运动轨迹。该镜头还需实现水晶球外旋转木马的动效，可以先参考旋转木马的动态视频，观察旋转木马在各个角度的形态。

2. 制作水晶球动态

点击Procreate界面上方的操作工具，打开"动画协助"按钮，如图5-152所示。

点击"动画协助"界面下方的"设置"按钮，将播放方式选为"单次"，帧数设置为12帧/秒，"洋葱皮层数"调整为2，将"洋葱皮不透明度"改为60%，如图5-153所示。

复制水晶球图层，命名为"水晶球复制"，如图5-154所示。

图5-153　设置动画

图5-154　复制水晶球图层

将原图层作为参考，点击Procreate界面上方的移动变换工具，对水晶球进行放大处理，并将水晶球移动到合适的位置，如图5-155所示。

继续复制水晶球，命名为"水晶球复制2"。将"水晶球复制1"作为参考，点击Procreate界

面上方的移动变换工具,再次对水晶球进行放大处理,并将水晶球移动到合适的位置,如图5-156所示。

为使动画更流畅,该镜头由24帧组成。因此,可以将水晶球图层复制23层并依次命名,参考上述步骤,对其余22帧依次进行放大处理,并将其放置在合适的位置,如图5-157所示。

图5-155 放大并移动水晶球

图5-157 处理剩余图层

完成上述步骤后,可以将"洋葱皮层数"调整为最大,查看水晶球的最终放大效果。该镜头的最终效果如图5-158所示。

(a)复制图层

图5-158 水晶球动态的最终效果

3. 制作旋转木马动态

为了简化动画制作过程,本案例选择每隔2帧变换一次旋转木马的形态,相同形态的旋转木马采用复制并放大的方法,放置在相应的帧上。

将水晶球图层的"不透明度"调整为50%,新建图层,确定旋转木马的比例与位置,在水晶球上绘制出"旋转木马1",如图5-159所示。

(b)放大并移动水晶球

图5-156 制作水晶球推镜头效果

度的旋转木马，如图5-162所示。

图5-160　设置动画

（a）设置水晶球图层

图5-161　放大并移动旋转木马

（b）绘制旋转木马

图5-159　绘制旋转木马1

点击Procreate界面上方的操作工具，打开"动画协助"按钮。点击"动画协助"界面下方的"设置"按钮，将播放方式选为"单次"，帧数设置为12帧/秒，"洋葱皮层数"调整为2，将"洋葱皮不透明度"改为60%，如图5-160所示。

复制"旋转木马1"图层，置于"水晶球复制3"图层之上。点击Procreate界面上方的移动变换工具，以下方的"水晶球复制3"图层为参考，将旋转木马放大，并放在水晶球外围合适的位置，如图5-161所示。

选择"水晶球复制3"图层，将该图层的"不透明度"调整为50%，新建图层并命名为"旋转木马2"，在该图层的水晶球上绘制出旋转了45

（a）设置水晶球图层

图5-162　绘制旋转木马2

（b）绘制另一个角度的旋转木马

图 5-162　绘制旋转木马 2（续）

（a）设置水晶球图层

复制"旋转木马 2"图层，置于"水晶球复制 4"图层之上。点击 Procreate 界面上方的移动变换工具，以下方的"水晶球复制 4"图层为参考，将旋转木马放大，并放在水晶球外围合适的位置上，如图 5-163 所示。

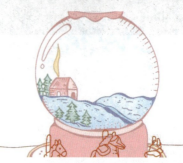

（b）绘制另一个角度的旋转木马

图 5-164　绘制旋转木马 3

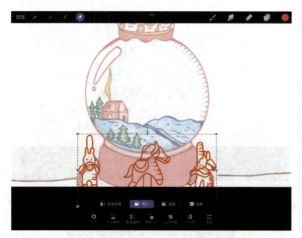

图 5-163　放大并移动旋转木马

选择"水晶球复制 5"图层，将该图层的"不透明度"调整为 50%，新建图层并命名为"旋转木马 3"，在该图层的水晶球上再次绘制出旋转了 45 度的旋转木马，如图 5-164 所示。

复制"旋转木马 3"图层，置于"水晶球复制 6"图层之上。点击 Procreate 界面上方的移动变换工具，以下方的"水晶球复制 6"图层为参考，将旋转木马放大，并放在水晶球外围合适的位置上，如图 5-165 所示。

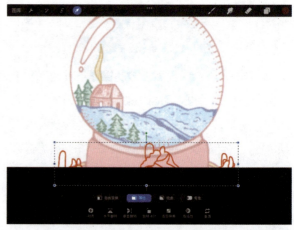

图 5-165　放大并移动旋转木马

完成上述步骤之后，将"洋葱皮层数"调整为最大，查看旋转木马最终的运动轨迹与效果。该镜头的最终效果如图 5-166 所示。

图 5-166　旋转木马动态的最终效果

5.7.2　雪花飘落动态镜头制作

1. 绘制思路

为了实现雪花飘落的效果，需要设计出雪花的运动轨迹、雪花的间距等。绘制部分雪花时需要做变形处理，表现雪花融化在头发上的效果。

2. 制作雪花飘落动态

新建三个图层，绘制出正常形态和融化形态的雪花。使用 Procreate 界面上方的移动变换工具，调整雪花的大小，并将雪花放置在合适的位置上，如图 5-167 所示。

绘制完雪花后，点击 Procreate 界面上方的操作工具，打开"动画协助"按钮。点击"动画协助"界面下方的"设置"按钮，将播放方式选为"单次"，帧数设置为 12 帧 / 秒，"洋葱皮层数"调整为 2，将"洋葱皮不透明度"改为 60%，如图 5-168 所示。

（a）新建三个图层并绘制雪花

图 5-167　绘制雪花飘落

（b）调整并移动雪花

图 5-167　绘制雪花飘落（续）

图 5-168　设置动画

根据画面布局，设计出雪花的飘落轨迹，如图 5-169 所示。

图 5-169　设计雪花飘落轨迹

复制雪花图层，新建图层并置于复制雪花图层下方。使用移动变换工具，沿轨迹略微移动雪花的位置，如图 5-170 所示。

图 5-172　雪花飘落动态的最终效果

5.7.3　泡泡运动动态镜头制作

1．绘制思路

为了表现泡泡飘动的效果，需要设计出泡泡的运动轨迹。为了表现植物被吸入泡泡内的效果，需要在关键帧上对泡泡的形态进行局部调整变化。为了简化动画制作过程，本案例将使用复制、移动的方法制作泡泡的运动轨迹。如果想要实现泡泡飘动时的抖动效果，可以绘制出两个略有差异的泡泡，将其交错复制并插入对应的帧中即可。

图 5-170　沿轨迹制作雪花

不断重复上述步骤，直至完成雪花轨迹的制作。在该过程中，可将"洋葱皮层数"调大，方便观察轨迹，如图 5-171 所示。

2．制作泡泡动态

首先，根据画面布局，设计出泡泡的运动轨迹，如图 5-173 所示。

图 5-173　设计泡泡的运动轨迹

图 5-171　重复步骤完成雪花轨迹制作

完成上述步骤后，可将"洋葱皮层数"调整为最大，查看雪花最终的运动轨迹与效果。该镜头的最终效果如图 5-172 所示。

点击 Procreate 界面上方的操作工具，打开"动

画协助"按钮。点击"动画协助"界面下方的"设置"按钮,将播放方式选为"单次",帧数设置为12帧/秒,"洋葱皮层数"调整为2,将"洋葱皮不透明度"改为60%,如图5-174所示。

图5-174 设置动画

新建图层,复制出原图层的泡泡和各植物元素,置于新建图层上方。使用Procreate界面上方的移动变换工具将泡泡放大,并依据先前设计出的运动轨迹,将泡泡放在合适的位置上。再使用移动变换工具,将各植物元素的位置略微移动,制作出植物抖动的效果,如图5-175所示。

重复上述步骤,直至泡泡沿轨迹移动到植物旁,如图5-176所示。

(a)复制并移动泡泡

图5-175 制作植物抖动效果

(b)复制并移动植物

图5-175 制作植物抖动效果(续)

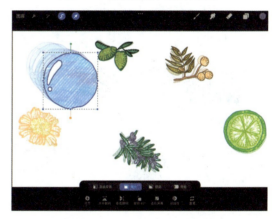

图5-176 重复步骤制作泡泡轨迹

新建图层,以前两帧作为参考,在轨迹上绘制出特殊形态的泡泡和植物,表现出植物被泡泡吸收的特殊效果,如图5-177所示。

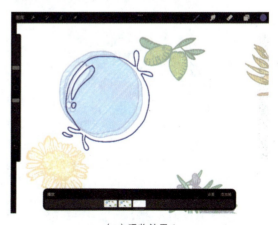

(a)吸收效果1

图5-177 绘制植物被泡泡吸收的效果

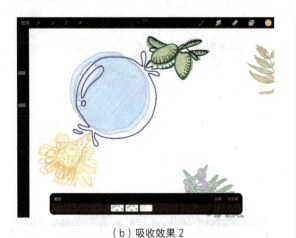

（b）吸收效果2

图 5-177　绘制植物被泡泡吸收的效果（续）

（b）上色、润色

图 5-179　绘制线稿并上色、润色（续）

绘制完线稿后对其上色，最终的画面效果如图 5-178 所示。

最终呈现出的画面效果如图 5-180 所示。

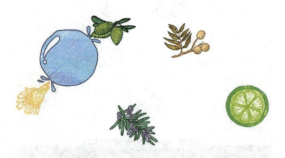

图 5-178　画面最终效果

图 5-180　画面最终效果

继续新建图层，以前一帧作为参考，在轨迹上绘制出特殊形态的泡泡和植物，表现植物被泡泡吸收的特殊效果。绘制完线稿后对其进行上色和润色，如图 5-179 所示。

完成第一组关键帧绘制后，继续沿轨迹复制并移动正常形态的泡泡，直至泡泡的位置移动到第二组植物旁，如图 5-181 所示。

图 5-181　重复步骤制作泡泡轨迹

（a）绘制线稿

图 5-179　绘制线稿并上色、润色

新建图层，以前两帧作为参考，在轨迹上绘制出特殊形态的泡泡和植物，表现出植物被泡泡吸收的效果，如图 5-182 所示。

其进行上色和润色，如图 5-184 所示。

（a）吸收效果 1

（b）吸收效果 2

图 5-182 继续绘制植物被泡泡吸收的效果

绘制完线稿后对其上色，最终的画面效果如图 5-183 所示。

图 5-183 画面最终效果

再次新建图层，以前一帧作为参考，在轨迹上继续绘制出特殊形态的泡泡和植物，表现出植物逐步被泡泡吸收的特殊效果。绘制完线稿后对

（a）绘制线稿

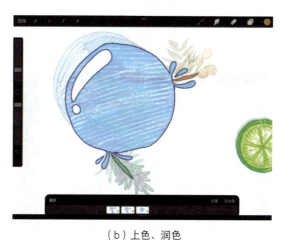

（b）上色、润色

图 5-184 绘制线稿并上色、润色

最终呈现的画面效果如图 5-185 所示。

图 5-185 画面最终效果

绘制完第二组关键帧后，继续沿轨迹复制并移动正常形态的泡泡，直至泡泡移动到最后一种植物旁，如图 5-186 所示。

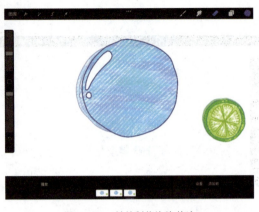

图 5-186 继续制作泡泡轨迹

新建图层，以前两帧作为参考，在轨迹上绘制出特殊形态的泡泡和植物，表现出植物被泡泡吸收的特殊效果。绘制完线稿后对其进行上色和润色，如图 5-187 所示。

（a）绘制线稿

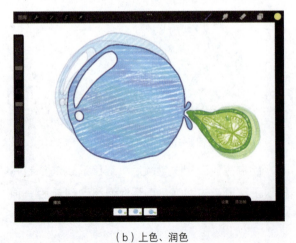

（b）上色、润色

图 5-187 绘制线稿并上色、润色

最终呈现的画面效果如图 5-188 所示。

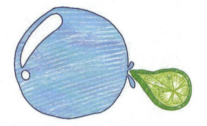

图 5-188 画面最终效果

继续新建图层，以前一帧作为参考，在轨迹上继续绘制特殊形态的泡泡和植物，表现植物逐步被泡泡吸收的特殊效果。绘制完线稿后对其进行上色和润色，如图 5-189 所示。

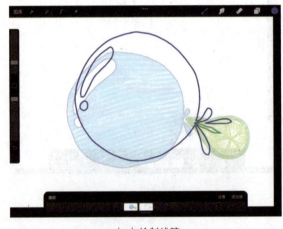

（a）绘制线稿

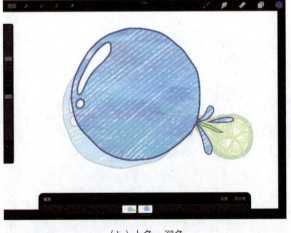

（b）上色、润色

图 5-189 绘制线稿并上色、润色

最终呈现出的画面效果如图 5-190 所示。

图 5-190 画面最终效果

在完成上述步骤之后，可以将"洋葱皮层数"调整为最大，查看泡泡最终的运动轨迹与效果。该镜头的最终效果如图 5-191 所示。

图 5-191 泡泡运动动态的最终效果

5.7.4 泡泡爆炸动态镜头制作

1. 绘制思路

该镜头的画面内容为：泡泡在小女孩手中爆炸，液体喷溅并铺满整个镜头。为了准确表现出泡泡爆炸的形态，可以先参考网络素材，了解泡泡爆炸的动态过程，再着手绘制。

2. 制作泡泡爆炸动态

首先，确定泡泡的位置，在画面中画出泡泡刚爆炸的形态，以此为泡泡爆炸镜头的第一帧，如图 5-192 所示。

点击 Procreate 界面上方的操作工具，打开"动画协助"按钮。点击"动画协助"界面下方的"设置"按钮，将播放方式选为"单次"，帧数设置为 12 帧/秒，"洋葱皮层数"调整为 2，将"洋葱皮不透明度"改为 60%，如图 5-193 所示。

图 5-192 泡泡爆炸镜头第一帧

图 5-193 设置动画

新建图层，在前一帧的基础上，绘制出泡泡爆炸后液体喷溅扩散的第二种形态，此时液体的面积大于空气的面积。线稿绘制完成后，对其进行上色和润色，该画面的效果如图 5-194 所示。

继续新建图层，在前一帧的基础上，绘制出液体喷溅扩散的第三种形态，此时液体的面积仍然大于空气的面积。线稿绘制完成后，对其进行上色和润色，该画面的效果如图 5-195 所示。

再新建图层，在前一帧的基础上，绘制出液体喷溅扩散的第四种形态，此时液体的面积与空气的面积相当。线稿绘制完成后，对其进行上色和润色，该画面的效果如图 5-196 所示。

（a）第二种形态线稿

（b）第三种形态上色及润色

图 5-195　绘制泡泡爆炸后液体喷溅扩散的第三种形态（续）

（b）第二种形态上色及润色

图 5-194　绘制泡泡爆炸后液体喷溅扩散的第二种形态

（a）第四种形态线稿

（a）第三种形态线稿

图 5-195　绘制泡泡爆炸后液体喷溅扩散的第三种形态

（b）第四种形态上色及润色

图 5-196　绘制泡泡爆炸后液体喷溅扩散的第四种形态

新建图层，在前一帧的基础上，绘制出液体

喷溅扩散的第五种形态，此时空气的面积大于液体的面积。线稿绘制完成后，对其进行上色和润色，该画面的效果如图5-197所示。

的所有帧都绘制完毕，如图5-200所示。

（a）第五种形态线稿

（b）第五种形态上色及润色

图5-197　绘制泡泡爆炸后液体喷溅扩散的第五种形态

（a）第六种形态线稿

（b）第六种形态上色及润色

图5-198　绘制泡泡爆炸后液体喷溅扩散的第六种形态

新建图层，在前一帧的基础上，继续绘制出液体喷溅扩散的第六种形态，此时空气的面积大于液体的面积。线稿绘制完成后，对其进行上色和润色，该画面的效果如图5-198所示。

新建图层，在前一帧的基础上绘制出一些气泡，表现液体已经基本铺满整个画面。线稿绘制完成后，对其进行上色和润色。此时，画面中的颜色为白色部分的面积大于蓝色部分的面积，如图5-199所示。

最后，新建图层，直接用蓝色铺满整个图层，表示液体已经完全铺满整个画面。至此，该镜头

（a）绘制气泡线稿

图5-199　增添气泡

（b）上色及润色

图 5-199　增添气泡（续）

图 5-200　用蓝色铺满图层并润色

完成上述步骤后，可以将"洋葱皮层数"调整为最大，查看泡泡爆炸的运动轨迹与效果。该镜头的最终效果如图 5-201 所示。

图 5-201　泡泡爆炸动态的最终效果

3．制作液体流淌动态

参考液体流动的动态视频，了解液体流淌时的形态。

新建图层，绘制出液体流淌的第一帧，如图 5-202 所示。

（a）液体流淌线稿

（b）液体流淌上色及润色

图 5-202　液体流淌效果第一帧

点击 Procreate 界面上方的操作工具，打开"动画协助"按钮。点击"动画协助"界面下方的"设置"按钮，将播放方式选为"单次"，帧数设置为 12 帧/秒，"洋葱皮层数"调整为 2，"洋葱皮不透明度"改为 60%，如图 5-203 所示。

图 5-203　设置动画

新建图层，在前一帧的基础上，绘制出液体流淌的第二形态，如图 5-204 所示。

图 5-204　绘制液体流淌的第二形态

线稿绘制完成后，对其进行上色和润色处理，画面效果如图 5-205 所示。

图 5-205　第二形态上色及润色

新建图层，在前一帧的基础上，绘制出液体流淌的第三形态，如图 5-206 所示。

图 5-206　绘制液体流淌的第三形态

线稿绘制完成后，对其进行上色和润色处理，画面效果如图 5-207 所示。

图 5-207　第三形态上色及润色

新建图层，在前一帧的基础上，绘制出液体流淌的第四形态，如图 5-208 所示。

图 5-208　绘制液体流淌的第四形态

线稿绘制完成后，对其进行上色和润色处理，画面效果如图 5-209 所示。

图 5-209　第四形态上色及润色

在完成上述步骤之后，可以将"洋葱皮层数"调整为最大，查看液体流淌的运动轨迹与效果。该镜头的最终效果如图 5-210 所示。

图 5-210　液体流淌动态的最终效果

5.7.5　海浪翻滚动态镜头制作

1. 绘制思路

该镜头的画面内容为：小女孩的头发散开，在洗发水的作用下，头发顺滑得翻滚起来。因此，在该镜头中，需要借助海浪翻滚的动态效果展现头发的顺滑效果。在绘制之前，可以先参考网络素材，了解海浪翻滚的动态过程，再着手绘制。

2. 制作海浪翻滚第一形态动态

新建图层，绘制出海浪旋转翻滚的形态。完成线稿绘制后，对其进行上色和润色处理，完成第一帧的绘制，如图 5-211 所示。

点击 Procreate 界面上方的操作工具，打开"动画协助"按钮。点击"动画协助"界面下方的"设置"按钮，将播放方式选为"单次"，帧数设置为 12 帧/秒，"洋葱皮层数"调整为 2，将"洋葱皮不透明度"改为 60%，如图 5-212 所示。

（a）第一帧线稿

图 5-211　绘制海浪翻滚轨迹的第一帧

（b）第一帧上色及润色

图 5-211　绘制海浪翻滚轨迹的第一帧（续）

图 5-212　设置动画

新建图层，以上一帧为参考，依据海浪翻滚的动态轨迹，绘制出该镜头的第二帧。绘制完成后，对其进行上色和润色处理，如图 5-213 所示。

（a）第二帧线稿

图 5-213　绘制海浪翻滚轨迹的第二帧

所示。

（b）第二帧上色及润色

图 5-213 绘制海浪翻滚轨迹的第二帧（续）

（a）第四帧线稿

重复上一步操作，新建图层，以上一帧为参考，依据海浪翻滚的动态轨迹，绘制出该镜头的第三帧。绘制完成后，对其进行上色和润色处理，如图 5-214 所示。

（a）第三帧线稿

（b）第四帧上色及润色

图 5-215 绘制海浪翻滚轨迹的第四帧

新建图层，以上一帧为参考，继续补全海浪旋转的运动轨迹，绘制出该镜头的第五帧。绘制完成后，对其进行上色和润色处理，如图 5-216 所示。

（b）第三帧上色及润色

图 5-214 绘制海浪翻滚轨迹的第三帧（续）

继续新建图层，以上一帧为参考，依据海浪翻滚的动态轨迹，绘制出该镜头的第四帧。绘制完成后，对其进行上色和润色处理，如图 5-215

（a）第五帧线稿

图 5-216 绘制海浪翻滚轨迹的第五帧

行上色和润色处理，如图 5-218 所示。

（b）第五帧上色及润色

图 5-216　绘制海浪翻滚轨迹的第五帧（续）

新建图层，以同样的方式绘制出该镜头的第六帧。绘制完成后，对其进行上色和润色处理，如图 5-217 所示。

（a）第七帧线稿

（a）第六帧线稿

（b）第七帧上色及润色

图 5-218　绘制海浪翻滚轨迹的第七帧

重复上述步骤，绘制出该镜头的第八帧，使海浪继续向右下角移动。绘制完成后，对其进行上色和润色处理，如图 5-219 所示。

（b）第六帧上色及润色

图 5-217　绘制海浪翻滚轨迹的第六帧

新建图层，以上一帧为基础，继续绘制海浪的运动轨迹，完成该镜头的第七帧。此时，海浪的运动轨迹向右下角移动。绘制完成后，对其进

（a）第八帧线稿

图 5-219　绘制海浪翻滚轨迹的第八帧

第 5 章　动画广告案例之《100 年润发——告别头屑，清爽一夏》

（b）第八帧上色及润色

图 5-219　绘制海浪翻滚轨迹的第八帧（续）

完成上述步骤之后，将"洋葱皮层数"调整为最大，查看海浪的运动轨迹与效果。该镜头的最终效果如图 5-220 所示。

图 5-220　海浪翻滚第一形态的最终效果

3．制作海浪翻滚第二形态动态

新建图层，绘制出海浪旋转上升、移动的形态。在完成线稿绘制后，对其进行上色和润色处理，完成该镜头的第一帧，如图 5-221 所示。

（a）第一帧线稿

图 5-221　海浪翻滚第二形态第一帧

（b）第一帧上色及润色

图 5-221　海浪翻滚第二形态第一帧（续）

新建图层，以上一帧为参考，绘制出海浪向左移动的运动轨迹，完成该镜头的第二帧。绘制完成后，对其进行上色和润色处理，如图 5-222 所示。

（a）第二帧线稿

（b）第二帧上色及润色

图 5-222　海浪翻滚第二形态第二帧（续）

新建图层，以上一帧为参考，继续绘制海浪向左移动的镜头，并对海浪的形态稍加改变，完成该镜头的第三帧。绘制完成后，对其进行上色

和润色处理，如图 5-223 所示。

（a）第三帧线稿

（b）第三帧上色及润色

图 5-223　海浪翻滚第二形态第三帧

新建图层，绘制出海浪进一步向左移动，最终消失的形态，完成该镜头的第四帧。绘制完成后，对其进行上色和润色处理，如图 5-224 所示。

（a）第四帧线稿

图 5-224　海浪翻滚第二形态第四帧

（b）第四帧上色及润色

图 5-224　海浪翻滚第二形态第四帧（续）

重复上述步骤，继续补全海浪的运动轨迹，完成该镜头的最后一帧，如图 5-225 所示。

（a）第五帧线稿

（b）第五帧上色及润色

图 5-225　海浪翻滚第二形态第五帧

完成上述步骤后，可将"洋葱皮层数"调整为最大，查看海浪的运动轨迹与效果。该镜头的最终效果如图 5-226 所示。

图 5-226 海浪翻滚第二形态动态的最终效果

5.8 转场制作

5.8.1 元素过渡转场

元素过渡转场是指通过一个元素将两个场景串接起来。在本案例中,雪花作为两个镜头中共有的元素,其位置保持不变,运用瞳孔的倒影实现转场,增强转场过渡的视觉冲击力。该转场镜头的效果如图 5-227 所示。

(a)雪花

(b)瞳孔

图 5-227 元素过渡转场

5.8.2 同形转场

同形转场是指通过相似形状的元素实现过渡转场。本案例将人物的手势放大,借助人物手势与水晶球外缘形状的相似性,实现镜头的成功切换。该转场镜头的效果如图 5-228 所示。

(a)手势 1

(b)手势 2

(c)手势 3

(d)手势 4

图 5-228 同形转场

5.8.3 遮挡转场

1. 泡泡飘动遮挡转场

在泡泡飘动吸收植物的镜头中，本案例利用泡泡向近处飘动，使泡泡完全遮挡住镜头，并利用擦除效果，与下一镜头衔接。该转场镜头的效果如图 5-229 所示。

2. 泡泡爆炸遮挡转场

本案例中，泡泡爆炸，液体喷溅而出，完全挡住镜头，然后液体沿着水晶球外壁向下流动，与下一镜头衔接。该转场镜头的效果如图 5-230 所示。

（a）泡泡 1

（a）泡泡爆炸 1

（b）泡泡 2

（b）泡泡爆炸 2

（c）泡泡 3

（c）泡泡爆炸 3

（d）泡泡 4

图 5-229　泡泡飘动遮挡转场

（d）泡泡爆炸 4

图 5-230　泡泡爆炸遮挡转场

5.8.4 变形转场

1. 文字变形转场

变形转场是指将前后场景中相同的元素提取出来,根据其内在关联进行变化。本案例通过对镜头中的文字线条进行变形,与下一镜头人物的轮廓线条衔接,实现转场。该转场镜头的效果如图 5-231 所示。

2. 头发变形转场

在表现头发的顺滑效果时,本案例将小女孩的头发变形为海浪的模样,衔接下一镜头中海浪(头发)翻滚的效果,实现镜头转场。该转场镜头的效果如图 5-232 所示。

(a)小女孩发型 1

(a)文字 1

(b)小女孩发型 2

(b)文字 2

(c)头发海浪 1

(c)小女孩线条 1

(d)头发海浪 2

图 5-232 头发变形转场

(d)小女孩线条 2

图 5-231 文字变形转场

5.9 后期制作

5.9.1 导出动画

点击 Procreate 界面左上方的"操作"工具,如图 5-233 所示。

图 5-233 "操作"工具

在弹出的功能选项中点击"分享",如图 5-234 所示。

图 5-234 点击"分享"功能选项

在"分享"功能界面中点击"动画 MP4",如图 5-235 所示。

点击"动画 MP4"后,将会弹出动画界面,在此界面中可调整帧数、选择透明背景等。调整完成后,点击右上方的"导出"即可导出动画,如图 5-236 所示。

图 5-235 点击"动画 MP4"

(a)动画设置

(b)导出动画

图 5-236 进行动画设置并导出

5.9.2 动画剪辑与调速

导出动画之后,可以将动画导入剪映、Premiere 等剪辑软件,对动画进行剪辑、调速等,使动画的节奏更顺畅,如图 5-237 所示。

匹配，如动画剧情的高潮部分对应音乐的高潮部分，如图 5-238 所示。

（a）剪映

（a）剪辑音频

（b）Premiere

图 5-237 动画剪辑与调速

5.9.3 背景音乐

1. 背景音乐选择

不同风格的背景音乐烘托不同的情绪，营造不同的氛围和调性，还能起到调节动画节奏的作用。本案例的风格为卡通手绘风，画面清新明朗，动画的整体节奏较快，因此选择节奏轻快的纯音乐。

2. 背景音乐剪辑

选定合适的背景音乐后，为使配乐的节奏与动画的节奏更吻合，可以使用 Premiere、剪映等软件对背景音乐进行剪辑和调速。后期处理音乐时，还需要注意将音乐的节奏与动画剧情的发展

（b）给音频调速

图 5-238 背景音乐剪辑

动画和背景音乐剪辑完毕，经过渲染和输出，本案例制作完成。

第 6 章

动画广告案例之《999 感冒灵——暖心世界》

——第十四届大广赛全国一等奖

作者：王嘉仪　指导教师：张镭

第 6 章 动画广告案例之《999 感冒灵——暖心世界》

本案例为第十四届大广赛"999感冒灵周边店"命题的30秒动画类作品,围绕"暖暖的很贴心"的感冒灵品牌调性,从"暖"的角度出发形成创意,给用户提供有价值且暖心的周边创意产品。

本章以《999感冒灵——暖心世界》为例,详细讲述动画广告从创意到产出的创作流程。该创作流程分为前期创作、中期制作与后期合成三部分,本章将分别进行解读,为读者提供参考。

6.1 创意阐释

1. 命题解读

对于广告设计而言,策略单就像世界运行的潜藏规则,是一切创意与执行的前提,所有的创意产出都可以天马行空,但必须遵循策略单的规则。

首先,阅读策略单,扣准主题(见图6-1)。

命题:999感冒灵

命题素材下载 https://pan.baidu.com/s/12AMy0I7ZseFC2svkIZ9h7g?pwd=x6gr

品牌名称	999感冒灵
品牌简介	华润三九是中国非处方药生产企业中综合排名第一的企业,为大众健康生活提供可靠支持。999感冒灵颗粒更是深入人心,守护每个家庭的健康。其广告语"暖暖的很贴心"传达出了999对用户真挚的关心,让普通百姓在感冒困扰中多了一种温暖体验。
产品名称	999感冒灵暖心周边店
广告主题	"暖暖的很贴心"——假如你开一家999感冒灵暖心周边店,你会输出什么样的创意周边呢?
主题解析	背景:999感冒灵颗粒作为一个药品,平时与用户沟通的频次较低(等年感冒发生的频次低),出于希望能与年轻用户建立起更高频互动的想法,通过打造健康暖心周边店,大胆跨界,用年轻的文化与用户建立起更深的联系。 方向1:从感冒场景出发。 洞察年轻群体在感冒时未被满足的需求,以温暖呵护用户为产品设计初心,给用户提供更好的感冒历程体验。例如:感冒时擦鼻涕鼻子很容易泛红,希望在你的999感冒灵暖心周边店里,能出一款专门针对感冒擦鼻涕用的超柔纸巾等。希望你从用户的角度出发,大开脑洞,设计出关爱健康、暖心周边的文创。 方向2:脱离感冒场景。 围绕"暖暖的很贴心"感冒灵品牌调性,从"暖"的角度出发大胆创意,给用户提供有价值且暖心的周边创意产品。假如你开一家999感冒灵暖心周边店,你会安排哪些贴心物品呢?暖杯垫、暖宝宝、热水袋、暖风机等,产品创意不限。 注意:设计的周边产品须考虑"落地性"和"创意性"。
目标群体	18~25岁,以大学生和都市白领为代表的年轻、有活力的群体。
广告目的	《999感冒灵暖心周边店》从贵彻品牌年轻化的战略出发,希望结合年轻人群的喜好与行为习惯,用他们喜闻乐见的方式和内容,为"999感冒灵周边店"创作可落地的周边产品或概念产品(至少一款),制订清晰的产品方案或营销传播策略,从而增强品牌年轻化形象,提升品牌好感度。

图6-1 《999感冒灵》命题策略单

阅读《999感冒灵》策略单可知，广告主题为"暖暖的很贴心"——999感冒灵暖心周边店，要求设计创意周边。品牌方的核心诉求为希望999感冒灵打破药品次元壁，与年轻用户建立高频互动，推出周边店概念，以拓宽市场。"暖心"是主题，也是品牌方想在受众心中树立的概念。该广告要求打破其作为药品的效用限制，跳出思维定式，宣传其中的情绪价值。因此，重点在于"周边"及品牌形象。

其次，要将诉求点作为重点。30秒的广告无法体现策略单要求的全部内容，必须抓住重点。整体创意要围绕"暖心"进行，并结合"周边"。创作者需要思考什么周边产品才能够提供温暖，如何将其运用在动画中，如何通过人物角色、色彩、镜头设计等体现出来。策略单提供了两种思考方向。

方向1：从感冒场景出发，如设计一款专门针对感冒时擦鼻涕用的超柔纸巾。

方向2：脱离感冒场景，即从"暖"的角度出发大胆创意，设计周边产品。

本案例选择方向2，由"暖"展开联想，列出能够让人感到温暖的事物，范围包括生理与心理层面，如围巾、加热杯垫、黄昏、陪伴、黑暗中的明灯等，最终选择围巾、杯垫、陪伴三个意象进行广告创意设计。

最后，要注意受众的情感表达，广告所传递的情感需要被受众感知到，并产生共鸣。其不能只是生理层面的"暖"，还需要心理层面的温暖，即"暖心"，将周边产品、使用场景以及使用者心理联系起来，才能够让受众产生共鸣。例如，秋凉时抵御寒风的围巾、冷冬里被持续加热的暖咖啡，以及孤独时被人关照的陪伴，都能够让人感到温暖。"温暖"是可以传递的，本案例将所有代表"温暖"的元素都串联在一条线上，即让"9"贯穿动画广告始终，让周边店的商品围巾、杯垫等在不同场景内呈现出"9"的形状，"9"作为

点题的意象，可传递温暖。本案例将品牌方名称与所宣传的概念融合在一起，以加深受众对于品牌方以及产品的印象。

2. 案例创意

一家999感冒灵周边店入驻街边，店铺不同于周围世界的简单无色，而是常有鲜花盛开，如春日负暄。木门上的"小九"想出去看一看这个世界，它在公交车站遇见了一个冷得发抖的小姑娘，正向双手哈气取暖，它毫不犹豫地上前变作围巾环绕在她的颈间，小姑娘感到很暖和，仿佛世界已温暖如春。随后，"小九"去了一家咖啡馆，看见桌子上的咖啡已经冷了，于是它围在杯子下面充当了加热杯垫，咖啡变得热乎起来。最后，"小九"紧贴着地球，地球于人类而言就是世界，但在太空中，地球离其他恒星非常远，有了"小九"的陪伴，地球周围的星云也感受到了温暖，映出一片暖意十足的色彩。

6.2 风格设定

1. 二维逐帧

二维逐帧动画即在时间轴的每个关键帧上绘制不同的、连续的动画分解动作，最后连续播放，达到让图案动起来的效果。一般动画的标准是24帧/秒，电视播放标准是25帧/秒（参加大广赛需要认真查阅策略单，按照其标准制作）。二维逐帧的优势是灵活流畅，几乎可以做出任何你能想到的动作；劣势是制作周期较长，工作量大。

本案例选择二维逐帧创作方式。因为贯穿全片的主要元素"9"需要变幻形态，由数字变为类似彩带的物体，且每个场景都需要通过"9"的运动进行转场，二维逐帧动画的画面流畅度较高，能够完整地呈现其动作变化。

2. 整体风格

本案例选择偏蜡笔油画的卡通风，简约可爱，温暖治愈，更易被大众接受。

绘画时选择 Procreate 系统自带的笔刷"干油墨"，能够呈现蜡笔油画效果。选取该画笔的路径为"画笔库—着墨—干油墨"（见图 6-2）。

图 6-2 "干油墨"笔刷的选取路径及效果示意图

6.3 工具选用

1. Procreate

本案例主要使用 Procreate 制作，主要用其绘制背景图以及逐帧动画片段。

2. AE

AE 全称 After Effects。本案例使用 AE 剪辑逐帧动画片段，部分动画应用到 AE 的缩放、调节透明度等基础功能。

3. Premiere/剪映

Pr 全称 Premiere，是由 Adobe 公司开发的一款视频编辑软件。本案例使用 Pr 剪辑音频。

剪映的功能和 Pr 相似。提交大广赛作品前需看好作品格式提交要求，剪映导出动画可能没有符合标准的格式。

6.4 角色设定

本案例的风格设定为偏蜡笔油画的卡通风，主角设定为"小九"和小女孩。"小九"即数字"9"的变形，整体颜色选用饱和度较高、鲜明的红色，温暖治愈（见图 6-3）。小女孩头戴贝雷帽，穿着裙子和大衣，选用红、橙、黄等暖色调为主体色，简约可爱（见图 6-4）。

图 6-3 "小九"形象图

图 6-4 小女孩形象图

6.5 动画脚本

6.5.1 分镜头设计

分镜头设计如表 6-1 所示。

表 6-1 分镜头设计

镜 号	画 面 效 果	镜 头 内 容	时 长	镜 头 运 用	转 场 方 式
1		单调的城市街道边,一个花团锦簇的999感冒灵周边店	1秒	推镜头	
2		周边店木门上的"小九"睁开眼睛,离开了周边店	3秒	客观镜头	封挡镜头转场
3		"小九"飘到公交车站,遇见了一个冷得发抖的小女孩	2秒	客观镜头	
4		"小九"化作一条围巾绕到小女孩的脖子上	3秒	客观镜头	逻辑因素转场
5		公交站周围突然有了生机,环境变得暖和,花瓣飘落下来	2秒	客观镜头	逻辑因素转场
6		"小九"离开小女孩	2秒	客观镜头	封挡镜头转场
7		"小九"来到咖啡店,一杯咖啡凉了,它绕在咖啡杯上,化身加热杯垫,杯中的咖啡慢慢变热,开始冒出热气	4秒	客观镜头	逻辑因素转场
8		俯瞰视角下的咖啡杯	2秒	推镜头	同形转场

续表

镜 号	画 面 效 果	镜 头 内 容	时　　长	镜 头 运 用	转 场 方 式
9		"小九"绕住地球,地球感受到温暖,周围的星云也变得温暖起来	5秒	客观镜头	
10		"小九"从右至左遮挡住镜头	1秒	客观镜头	封挡镜头转场
11		999感冒灵logo和slogan逐渐出现:999感冒灵,温暖你的世界	5秒	客观镜头	

6.5.2 景别运用

镜头分为不同的景别,根据表现对象的大小远近、内容的主次轻重,给予恰当的表现,主要分为以下五类:远景、全景、中景、近景和特写。

本案例使用的景别主要有全景、近景和特写,并在这几种景别之间来回切换。

1. 全景

案例中使用全景的部分为场景1:999感冒灵周边店铺、场景2:公交车站以及场景4:地球和星云,即镜头1、3、5、9、10。

1)场景1:999感冒灵周边店店铺(镜头1)

作为整个动画广告的开场,要在交代故事发生地点的同时给受众眼前一亮的感觉,做到夺人眼球、一眼惊艳。使用全景展示周边店的全貌,并将店铺放置在视觉中心,利用色彩的对比强调店铺的存在感,将观众的目光聚焦在999感冒灵周边店上。

2)场景2:公交车站(镜头3、5)

画面内容为车站的小女孩因感到寒冷向双手哈气取暖,"小九"从空中飘过来缠绕在小女孩的脖子上。为体现寒冷,场景设定为早春的车站,并将所有物体夸张地调整为白色,同时突出小女孩的画面主体位置。小女孩向手中哈气和"小九"绕过来这两个动作需要同时进行,全景是最好的展现方式。

3)场景4:地球和星云(镜头9、10)

场景4为地球和星云,地球为画面主体,需要利用周围环境的变化体现"小九"给地球带来的温暖,所以使用全景镜头,将地球和其周围环境全部纳入镜头。

2. 近景

案例中使用近景的部分为场景2中小女孩的部分,即镜头4、6。

镜头4的内容为"小九"围绕到小女孩的脖子上,镜头6的内容为"小九"离开小女孩。为将"小九"的运动路径体现得更明显,本案例选择使用近景呈现,并且镜头6负有转场任务,近景会更加方便遮挡镜头转场。

3. 特写

案例中使用特写的部分为场景1中的"小九"和场景3,即镜头2、7、8。

1）场景1："小九"（镜头2）

镜头2为转场，要通过"小九"的旋转飘动遮挡住镜头，所以从镜头1的全景推镜头至镜头2的特写，突出画面主体"小九"，方便转场。

2）场景3：咖啡杯（镜头7、8）

场景3的咖啡杯为画面主体，所有的内容和动作要在咖啡杯上进行，所以使用特写突出主体，镜头8转换视角为俯视视角，方便转场。

6.5.3 镜头运用

与电影镜头的原理相似，若只有单调的固定镜头会使影片显得呆板，动画也可以运用电影中的运动镜头，如"推、拉、摇、移、跟"，使用运动镜头能够更好地渲染情绪、突出主体，表达作者的所思所想。

以第一个场景为例，其中第一个镜头为"推镜头"，即摄像机向被摄主体方向推进，由999感冒灵周边店的全景放大至门上的"9"，由全景转为特写，突出了主体，并衔接下一个镜头（见图6-5）。

（a）周边店全景

（b）周边店特写

图6-5　推镜头转场示意图

具体绘制方法详见"6.8 动态镜头制作"。

6.5.4 色彩运用

色彩能够使作品具有生命力，使其令人瞩目，展现商品风格，或对受众的感知产生影响。制作动画广告时，可根据商品特性选择合适的色彩。本案例想体现"温暖"的意象，于是选择使用红色为主题颜色。

为表达其中内涵，该动画使用了两种色彩对比。

1. 冷暖色调对比

由于该动画广告以"暖心"为主题，所以核心元素"9"选择暖色系的红色（见图6-6）。

图6-6　核心元素"9"效果示意图

无论其后来变为围巾还是加热杯垫，都是饱和度较高的红色，给人以温暖明亮的视觉感受。第一个场景中的周边店外在形象和第二个场景中的小女孩同样选择暖色系。而其余部分则使用偏冷或中性的色调与其做对比，如属于中性色的白色咖啡杯，以及属于冷色调的蓝色星云及地球。

利用冷色系突出红色的温暖，红色出现之前，画面整体偏冷；红色出现之后会非常明显，表现红色给周边产品（围巾、加热杯垫）带来的温暖。例如，地球与星空整体是蓝色调的，在"9"出现之后逐渐变为黄昏一般的暖色调，画面整体给人以舒适温暖的感受。

2. 有色和无色对比

部分画面使用黑白填充，如开场999感冒灵周边店之外的高楼是没有颜色的，旨在突出周边店的绚丽多彩。第二个场景除小女孩外也都是没

有颜色的,旨在突出环境的"冷";而在红色的围巾围上来之后,画面逐渐被颜色填充,出现绿茵、花和树,就像一下子被渲染成了春天,表现的是人物内心的温暖外化为环境的复苏。

6.6 静态场景绘制

6.6.1 场景1:999感冒灵周边店铺场景绘制过程

该场景为总场景,即其余分场景的开端。

画面内容:温暖如春的999感冒灵周边店门上的"小九"(即红色的"9")眨了眨眼睛活了起来,绕了一圈飘走了(见图6-7)。

图6-7 999感冒灵周边店效果图

绘制思路:店铺设定为"枯燥呆板城市中的独特风景",与写故事同理,画面需要详略得当,略写城市中大楼的门窗,详写999周边店铺,使单调的大楼与花团锦簇的小店形成鲜明对比。

1. 绘制草稿

绘制草稿,确定画面主体所在位置。

选取"6B铅笔"的路径:画笔库—素描—6B铅笔(见图6-8)。

选取"工作室笔"的路径:画笔库—着墨—工作室笔(见图6-9)。

图6-8 "6B铅笔"笔刷的选取路径及效果示意

图6-9 "工作室笔"笔刷的选取路径及效果示意

店铺元素包括草木、鲜花、木门上的"9"等(见图6-10)。

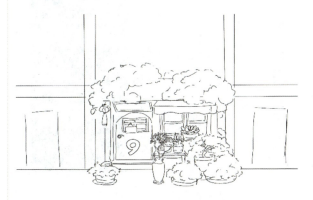

图6-10 草稿效果图

2. 绘制线稿

新建图层（见图 6-11）。

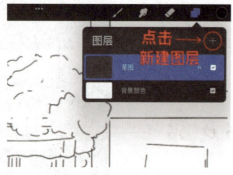

图 6-11 新建图层步骤图示

降低草稿图层的"不透明度"，防止草稿与线稿混淆，方便线稿绘制。"不透明度"由 100% 调至 50%，可明显看到线条颜色变浅，"不透明度"数值可以按照个人习惯自行调节（见图 6-12）。

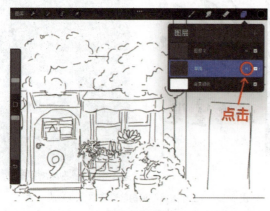

（a）点击"N"

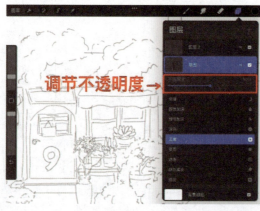

（b）调节"不透明度"

图 6-12 "不透明度"调节步骤图示

绘制线稿，细化细节。

在草稿的基础上，把所有直线画直，把所有曲线调整圆润，勾出屋顶草的形状，并添加部分细节，如屋内的小灯、窗户上方窗幔的花纹、木门的纹路等。为了加深受众对"9"的印象，门牌号写为"9"，门把手也设计为"9"的形状（见图 6-13）。

图 6-13 线稿细节部分

受众视角为平视，为使画面更加真实，需要通过绘制线条表现空间位置，此时需要用到"绘图指引"，具体操作如下。

点击"操作—画布—绘图指引"（见图 6-14）。

图 6-14 打开"绘图指引"步骤图示

点击"透视"，点击画布，出现透视的辅助线条，调整中心点到需要的位置上（见图 6-15）。

完成线稿绘制（见图6-18）。

图6-15 调整透视中心点步骤图示

根据"辅助指引"绘制线条（见图6-16）。

图6-18 最终线稿效果图

注：此处木门上需要留出"9"的位置，因为图案"9"要做成动画，为了后续制作方便，将其放置在另一图层上单独绘制。

3．上色

将所有要上色的区域分类，如草木、鲜花、窗户、门、墙面、花盆等，分别新建图层，在不同的图层上进行上色，方便后期修改和增添细节。

1）草木部分

（1）底色铺垫。选择"干油墨"笔刷，对草的区域上色（见图6-19）。

图6-16 绘制线条步骤图示

关闭"绘图指引"，此时画布上只会留下刚才绘制的线条（见图6-17）。

图6-19 底色铺垫效果图

（2）添加"剪辑蒙版"。新建图层，选择"剪辑蒙版"，此时在新图层上着色，只有原图层（即底色所在图层）有颜色的区域能被上色（见图6-20）。

图6-17 关闭"绘图指引"步骤图示

（a）点击新建的图层

（b）点击"剪辑蒙版"

图 6-20　添加"剪辑蒙版"步骤图示

（3）增加渐变色。首先，选择"黑猩猩画笔"（笔刷资源来自网络），选取比底色略微深一点的绿色，轻刷整体草丛区域的下半部分，其余部分也可以适当加深，所有加深部分即草丛的阴影部分（见图 6-21）。

图 6-21　添加阴影部分效果图

其次，新建图层，点击"剪辑蒙版"。选择比底色浅一点或者偏黄绿的颜色，轻刷草丛区域的上半部分，所有浅色部分即高光部分（见图 6-22）。

图 6-22　添加高光部分效果图

最后，新建图层，点击"剪辑蒙版"。选择深绿色，轻刷加深的阴影部分与屋顶相接触的区域，增加层次感（见图 6-23）。

图 6-23　增加层次感效果图

完成草木部分上色（见图 6-24）。

2）木门部分

为方便讲解分析，将颜色进行编号，后续将使用该编号进行阐述（见图 6-25）。

木门部分的颜色编号：①、②、③、④、⑤、⑥。

窗户玻璃和灯部分的颜色编号：a、b、c、d、e。

第 6 章　动画广告案例之《999 感冒灵——暖心世界》

图 6-24　草木部分上色效果图

图 6-25　木门、玻璃和灯的参考色卡

新建图层，将图层放置在线稿之下，选择"干油墨"笔刷，用颜色①铺底（见图 6-26）。

图 6-26　铺底色效果图

为增加真实感和光影感，木门中间部分的颜色要深于两侧，选择颜色②在木门中间区域涂抹（见图 6-27）。

选择"涂抹工具—上漆—灰泥"，在两种颜色交界处横向涂抹，使颜色融合得更为自然，表现出木门的斑驳感。

选择颜色③加深中间区域，绘制方法同上（见图 6-28）。

图 6-27　添加颜色②效果图

图 6-28　木门深色部分效果图

选择较浅的颜色④涂抹木门的右侧部分，盖住深色部分的边缘，使画面更加自然，绘制方法同上（见图 6-29）。

图 6-29　添加浅色部分效果图

选择"干油墨"笔刷,选择颜色⑤直接涂抹门边框(见图6-30)。

图6-30 门边框上色效果图

(a)使用颜色a绘制玻璃反光

3)窗户玻璃部分

使用"干油墨"笔刷,选择颜色⑤绘制木门上的玻璃底色,选择颜色⑥绘制店铺窗户后方的屋内颜色(即窗户区域)(见图6-31)。

(b)使用颜色b绘制高光

图6-32 玻璃反光部分效果图

绘制店铺窗户玻璃部分。使用"黑猩猩画笔",选择颜色a、c,在窗户玻璃区域从上至下、从左至右绘制斜线,两种颜色交错使用(见图6-33)。

图6-31 木门玻璃和屋内颜色上色效果图

绘制木门上玻璃的反光部分。使用"干油墨"笔刷,选择颜色a,从上至下、从左至右绘制斜线,为使效果更自然,线条粗细应有所变化。

用颜色b(即白色)画出高光,绘制方法同上,增加少量白色斜线即可(见图6-32)。

图6-33 窗户玻璃区域上色效果图

4）屋内小灯部分

使用"黑猩猩画笔"，选择颜色 c 绘制灯罩，选择颜色 d 绘制灯泡，并在灯泡周围绘制一圈光晕（见图 6-34）。

图 6-34　屋内小灯底色绘制效果图

选择颜色 e 绘制灯泡的右下侧部分，使小灯的灯光偏暖（见图 6-35）。

图 6-35　屋内小灯暖光绘制效果图

其余部分同理，建议上色顺序为：草木—鲜花—屋顶—墙面—木门—窗户—花盆—999 感冒灵招牌、图案"9"。

场景 1 上色过程大体分为三个步骤（见图 6-36、图 6-37、图 6-38）。

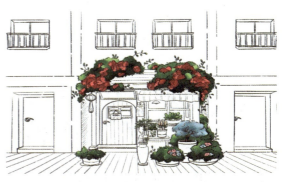

图 6-36　上色过程——步骤 1 图示

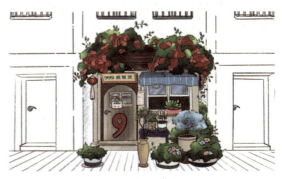

图 6-37　上色过程——步骤 2 图示

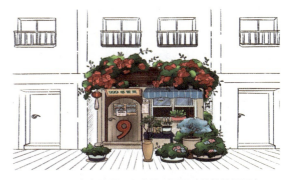

图 6-38　上色过程——步骤 3 图示（最终效果图）

6.6.2　场景 2：公交车站场景绘制过程

画面内容：公交站上的小女孩冷得向手里哈气，"小九"变为围巾（999 感冒灵周边产品之一）系在她的脖子上。小女孩感受到温暖，四周环境也随之由冷色调的世界变成了生机盎然的多彩春天，暗示小女孩内心的情绪变化，温暖由生理感受转为心理感受，最终由周围的环境变化体现出来。

绘制时先绘制多彩的站台场景，然后在其基础上调整花树图层的饱和度和亮度，制作出冷色调的站台场景（见图6-39）。

图6-41 线稿效果图

图6-39 公交车站效果图

1. 绘制草稿

场景1结束后，"小九"变成围巾从画面右上方出镜。因此，场景2选择俯瞰视角，从人物左上方往下看，使衔接更流畅，且方便展示"围巾"的后续运动及变化。草稿定好公交车站、花树以及人物的大体位置即可（见图6-40）。

图6-42 上色效果图

选择深蓝色铺底，仅在窗户区域上色。然后新建图层，点击"剪辑蒙版"，选择"干油墨"笔刷或"6B铅笔"，选取深蓝色和浅蓝色，从右上至左下绘制粗细不同的直线（见图6-43）。此处画笔的粗细可以通过使用Apple Pencil的力度调节功能控制，笔尖给予屏幕的压力越大，笔画越粗；反之，笔画越细。

图6-40 草稿效果图

2. 绘制线稿

先绘制站台的站牌以及候车亭，并给上方的花树留出位置，方便后期直接用笔刷绘制上色（见图6-41）。人物部分需要制作动画，暂时不用绘制。

3. 上色

新建图层，将图层放置在草稿图层下方，选择"干油墨"笔刷进行上色（见图6-42）。

1）窗户玻璃反光上色

新建图层，单独给窗户玻璃上色。

图6-43 窗户玻璃反光效果图

2）候车亭广告牌反光上色

候车亭广告牌白色反光部分的绘制方法与窗户玻璃反光的绘制方法相同，需要注意透视关系。

候车亭广告牌的柱子可用深蓝紫色填充，左

侧添加一点反光能够突出立体感，具体操作步骤如下。

（1）选择蓝紫色填充广告牌，新建图层。

（2）选择"剪辑蒙版"，选择浅橘色，使用"干油墨"笔刷在柱子最左侧边缘轻刷，表现阳光照在柱子上。

（3）使用涂抹工具将反光部分晕染开，使反光更柔和（见图6-44）。

图6-44　候车亭广告牌及柱子反光效果图

3）草丛上色

从"画笔库"中选择"五节芒"笔刷，笔刷选择路径：画笔库—有机—五节芒（见图6-45）。

图6-45　"五节芒"笔刷的选择路径及效果图

新建图层，使用"五节芒"笔刷在草丛区域涂抹即可（见图6-46）。地面和草丛的图层要与公交站候车亭的图层分开，并位于其下方。

图6-46　草丛上色效果图

4）花树上色

无须刻意绘制花瓣及树叶，使用Procreate自带的"雪樱树"笔刷，就可以达到满树花瓣的效果。笔刷选择路径：画笔库—有机—雪樱树（见图6-47）。

图6-47　"雪樱树"笔刷的选择路径及效果图

使用"6B铅笔"，选取棕色，绘制树枝（见图6-48）。

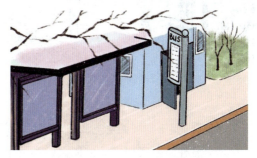

图6-48　树枝部分效果图

选取紫色系列的六七种颜色，由深到浅放到

调色板备用（见图6-49）。

图6-49　花树参考色卡

新建图层，放置在树枝图层下，依次使用①、②两种颜色在树枝上铺底。①号颜色更深，①号颜色花瓣图层要在②号颜色花瓣图层下方（见图6-50）。

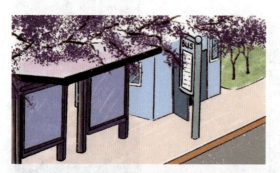

（a）①号颜色花瓣

（b）②号颜色花瓣叠加

图6-50　花瓣上色效果图

新建图层，置于树枝图层上，依次使用③、④、⑤、⑥、⑦五种颜色在树枝上绘制，注意留出部分树枝和深色花瓣的位置，使花树更有层次感（见图6-51）。

（a）③号颜色花瓣叠加

（b）⑥号颜色花瓣叠加

（c）⑦号颜色花瓣叠加

图6-51　花瓣上色效果图

最后，可在所有图层上方新建图层，加深树枝部分，增强视觉效果，完成花树上色（见图6-52）。

图6-52　花树上色最终效果图

5)绘制花树和候车亭顶阴影

光源在画面右上方,有两处阴影:花树与候车亭顶部遮挡广告牌产生的阴影。由于广告牌完全不透光,且重叠在顶部投射的阴影之下,所以其阴影部分的颜色更深。

选择"花树"图层,向左滑动,点击"复制",将其中一个图层取消可见,作为花树原稿(见图6-53)。

选择"花树"图层,点击"调整—色相、饱和度、亮度",将"亮度"调节为0(见图6-54)。

(a)左滑

(b)复制

(a)点击"调整—色相、饱和度、亮度"

(b)调节亮度

图6-54 亮度调节步骤图示

新建图层,取消花树阴影图层可见性,点击"选取—矩形—颜色填充"选择黑色(见图6-55)。

(c)取消图层可见

图6-53 复制图层步骤图示

图6-55 颜色填充步骤图示

画出一个黑色的矩形。点击"变形—扭曲",将黑色矩形调整为与候车亭顶重叠的四边形(见图6-56)。

(a)点击"变形—扭曲"

(b)调整黑色矩形

图6-56 调整矩形形状步骤图示

将黑色四边形移动至地面,调整到合适位置(见图6-57)。

图6-57 调整黑色四边形位置步骤图示

添加花树阴影,变形操作方式同上,将其和候车亭顶阴影图层合并(见图6-58)。

(a)将花树阴影的"亮度"调整至0

(b)合并"花树"和"候车亭顶"的阴影图层

图6-58 添加花树阴影步骤图示

将合并后的图层命名为"阴影",移动至"候车亭"图层下方,并将阴影部分的"不透明度"调整至30%左右(见图6-59)。

(a)移动"阴影"图层

图6-59 调节阴影部分步骤图示

将合并后的广告牌阴影图层变形，方法与候车亭顶阴影变形相同，然后将其移动到广告牌图层下方，"不透明度"调节到30%左右（见图6-61）。

（b）调整"阴影"图层的"不透明度"

图6-59 调节阴影部分步骤图示（续）

6）绘制广告牌阴影

点击"选取—手绘—颜色填充"，选择黑色，勾勒出广告牌的形状。复制该图层，点击"变形"，将阴影部分盖住另一个广告牌，合并图层（见图6-60）。

（a）阴影图层变形

（a）按广告牌形状绘制黑色多边形

（b）调节"不透明度"

图6-61 调节"不透明度"步骤图示

7）绘制其他阴影

给其他物体添加阴影，如公交车站牌的阴影（见图6-62）。

（b）复制、变形、移动并合并

图6-60 绘制广告牌阴影步骤图示

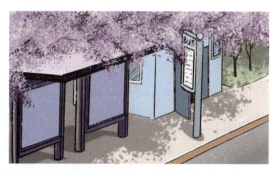

图6-62 公交车站牌阴影效果图

8）绘制冷色调场景

"小九"出现之前，场景2的画面整体为冷色调，"小九"变成围巾环绕住小女孩之后才呈现出春暖花开的盎然生机，因此需要绘制出冷色调场景。

点击"选择"，选择要复制的画布，点击"复制"（见图6-63）。

图6-64 制作浅色背景步骤图示

（a）点击"选择"

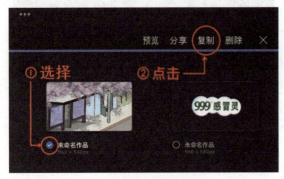

（b）选择画布并复制

图6-63 复制画布

图6-65 合并花树图层步骤图示

调整花树图层的"饱和度"和"亮度"，操作同上，完成冷色调场景绘制（见图6-66、图6-67）。

将复制好的场景2副本中的车站、地面等图层合并，点击"调整—色相、饱和度、亮度"，降低"饱和度"，增加"亮度"，具体数值视情况而定（见图6-64）。

分别合并花树图层中的1、2图层和3～7图层，1、2图层合并后置于树枝图层下方，3～7图层合并后置于树枝图层上方（见图6-65）。

图6-66 调节花树颜色步骤图示

图 6-67 冷色调场景效果图

6.6.3 场景 3：咖啡馆场景绘制过程

画面内容："小九"来到咖啡馆，桌上的咖啡凉了，它在杯底绕成一个圈，变身加热杯垫，给杯子加热。冷咖啡变暖，冒出了热气。此处的"小九"加热杯垫为 999 感冒灵周边产品之一（见图 6-68）。

图 6-68 "小九"加热杯垫效果图

1. 绘制草稿

场景 3 设定在咖啡店，咖啡店窗边的桌子上放着一杯咖啡。为了便于后期转场，将咖啡的拉花设计为地球形状（见图 6-69）。

图 6-69 窗边的咖啡杯草稿图

2. 绘制线稿

新建图层，在草稿的基础上绘制线稿（见图 6-70）。笔刷选择 Procreate 自带的"干油墨"笔刷。

图 6-70 窗边的咖啡杯线稿图

绘制线稿时，建议分三个图层绘制：咖啡杯、咖啡杯中的拉花、桌子及其他部分，以方便后期分开上色，防止画面太乱。

3. 咖啡杯上色

为方便分解步骤，对颜色进行编号：①、②、③、④、⑤为杯子颜色，A、B、C、D、E 为咖啡颜色（见图 6-71）。

图 6-71 咖啡杯参考色卡

新建图层，将图层置于线稿下方。选择"干油墨"笔刷上色，颜色③铺底，涂满杯壁和把手；选择颜色⑤涂杯口内壁，注意只涂一半，杯口先不上色（见图 6-72）。

设定光源位于画面左上方，给杯子右下角部分、杯子把手下方以及杯身的暗面添加阴影，选择颜色④在这几处位置上色（见图 6-73）。

图 6-72　底色绘制步骤图示

图 6-73　添加深色效果图

为增加杯子的纹理感,选择"画笔库—上漆—灰泥"笔刷,在两种颜色交界处垂直方向上涂抹,使颜色交织,增添质感(见图 6-74 和图 6-75)。

图 6-74　"灰泥"笔刷的选择路径

图 6-75　涂抹后效果图

选择颜色⑤继续加深阴影,方法同上,重点涂抹杯子右下方的暗面。光源位于左上方,杯口、杯壁左侧、把手上方比别处的颜色浅,表现反光的视觉效果(见图 6-76)。

图 6-76　加深阴影效果图

选择颜色②为杯口外圈、杯壁左侧及纹理边缘上色。颜色①更偏肉色,比颜色②更柔和,可用作修饰和微调(见图 6-77)。

图 6-77　添加亮色效果图

选择颜色①加深浅色区域,注意不要全部覆盖,加深靠近光源的杯子边缘即可。还可以用颜色 A 点缀杯口最边缘处,增加反光质感(见图 6-78)。

图 6-78　添加高光效果图

4. 咖啡上色

新建图层,置于已上色的咖啡杯图层下方。选择"干油墨"笔刷,用 C、E 色填充,C 为咖啡边缘泡沫的颜色,E 为咖啡的颜色(见图 6-79)。

第 6 章 动画广告案例之《999 感冒灵——暖心世界》

图 6-79 咖啡底色效果图

选择颜色 B，填充拉花部分的黑色轮廓，即地球的陆地部分，并将拉花部分的线稿图层放在已上色图层下方。

选择颜色 D 加深左侧咖啡沫，背光处颜色更深。选择颜色 B 勾勒咖啡沫右侧内圈和最外圈部分，并用涂抹工具修饰微调（见图 6-80）。

图 6-80 咖啡沫效果图

5. 桌子上色

为方便讲解分析，将桌子使用的颜色分别编号为 a、b、c、d、e、f，后文将使用编号进行阐述（见图 6-81）。

图 6-81 桌子参考色卡

新建图层，置于线稿图层下方。选择"干油墨"笔刷，选取颜色 a、b、c、d、e 从左到右给桌子上色，先将色块平铺在桌子上（见图 6-82）。

图 6-82 平铺色块步骤图示

为使桌子颜色更自然，使用"高斯模糊"柔化。选择"调整—高斯模糊"，使用 Apple Pencil 向右滑动屏幕，将"高斯模糊"数值调整到 16% 左右，具体数值可视情况而定（见图 6-83）。

图 6-83 "高斯模糊"效果图

此时上色部分已溢出线稿边界，使用橡皮擦将多余的颜色擦除，并用颜色 f 填充桌子右侧边沿（见图 6-84）。

图 6-84 桌子底色效果图

添加细节，画出桌子的纹理。推荐使用系统自带的"混凝土块"笔刷。笔刷选择路径：画笔库—工业—混凝土块（见图 6-85）。

图 6-85 "混凝土块"笔刷选择路径及效果图

新建图层,选择白色,选择"混凝土块"笔刷在桌子左下角处上色,注意不要反复涂抹,以免破坏纹理(见图 6-86)。

图 6-86 纹理上色效果图

点击"变形—等比",旋转图像,调整到合适的角度,使纹理线条和桌子边缘平行(见图 6-87)。

图 6-87 调整纹理方向步骤图示

桌子中部偏右侧的纹理绘制方法同上,由于离光源较远,选择颜色 e 即可。桌子左侧离光源近,选择白色,以加深桌子左侧边缘的反光(见图 6-88)。

图 6-88 桌子上色效果图

6. 其余部分上色

桌子上的文件夹上色步骤:新建图层,叠在整体线稿图层的下方、桌子颜色图层的上方。玻璃和地面部分可参考桌子的上色方法,先使用笔刷并排绘制色块,然后用"高斯模糊"虚化,擦除颜色交界处多余的颜色。

光源位于画面左上角,即玻璃外面,所以画面越靠右阴影颜色越深,圈出来的部分颜色更深(见图 6-89)。

图 6-89 深色部分示意图

为了突出主体咖啡杯,使用"高斯模糊"虚化其他背景,虚化程度的数值设定为 3% 左右即可(见图 6-90)。

打开咖啡杯图层的可见性,根据光源方向绘制咖啡杯底的阴影。阴影图层应在咖啡杯图层之下、其余图层之上。

和"演化"两种笔刷绘制冷色星云和暖色星云。

"菲瑟涅"笔刷选择路径：画笔库—绘图—菲瑟涅（见图6-93）。

图6-90 玻璃和文件夹上色效果图

最终完成咖啡杯场景的绘制（见图6-91）。

图6-91 桌上的咖啡杯效果图

6.6.4 场景4：地球和星云场景绘制过程

画面内容："小九"来到星空中，环绕住地球，地球周围的星云由冷色变为暖色。"小九"的形象为围巾，代表"暖心的陪伴"，让孤独的地球感受到温暖（见图6-92）。

图6-92 地球和星云效果图

该场景不同于其他场景，地球可画简单的线稿，星云部分可以不画线稿。利用Procreate自带的笔刷就能画出星云的效果，主要用到了"菲瑟涅"

图6-93 "菲瑟涅"笔刷选择路径及效果示意

"演化"笔刷选择路径：画笔库—绘图—演化（见图6-94）。

图6-94 "演化"笔刷选择路径及效果示意

1．绘制地球

画星云之前，要先确定画面主体地球的位置，再根据主体位置绘制其他部分。

选择"6B铅笔"绘制一个圆形，并简略勾勒出地球的陆地部分，绘制出地球线稿（见图6-95）。

新建图层，置于地球线稿下方。选择"干油墨"

笔刷，将地球的海洋部分填充为蓝色，陆地部分填充为绿色（见图6-96）。

图6-95　地球线稿图　　图6-96　地球底色效果图

取消地球线稿图层的可见性（见图6-97）。

新建图层，绘制豆豆眼和粉色脸颊，嘴巴可以画成"V"型（见图6-98）。

图6-97　去除线稿效果图　　图6-98　地球效果图

2. 绘制冷色星云

星云部分无须绘制线稿，使用"演化"笔刷即可达到星云的效果。为方便讲解分析，将颜色分别编号为A、B、C、D、E、a、b、c、d，后续将使用该编号进行阐述（见图6-99）。

图6-99　冷色调星云参考色卡

选择"菲瑟涅"笔刷，用颜色A铺底，此时背景纹路为"菲瑟涅"笔刷自身纹路（见图6-100）。

图6-100　背景效果图

绘制左右两侧的云，此处需要分层绘制，越靠近里侧颜色越浅。新建图层，使用"演化"笔刷，选择颜色a绘制云的轮廓（见图6-101）。

图6-101　底层星云效果图

新建图层，选择颜色b在颜色a区域上方覆盖一层，注意不要覆盖到最边缘的部分（见图6-102）。

图6-102　（颜色b）星云效果图

其余部分绘制方法如上，分别选择颜色c、d、D、B（颜色可以自由选择，不限于给出的色卡）层层叠加（见图6-103）。

图6-103　前景部分星云效果图

绘制底部的云，从后往前颜色依次变浅，选择颜色B、C、D、E进行绘制，方法同上（见图6-104）。

每叠加一种颜色，都要新建一个图层。

图 6-104　后景部分星云效果图

打开地球图层的可见性，完成冷色调星云的绘制（见图 6-105）。

图 6-105　地球和星云冷色调效果图

3. 绘制暖色星云

剧情需要地球周围的星云由冷色调变为暖色调，因此需要绘制暖色的星云。

点击"选择"，选择要复制的画布，点击"复制"。

为方便讲解分析，将颜色分别编号为①、②、③、④、⑤，后续将使用该编号进行阐述（见图 6-106）。

图 6-106　暖色调星云参考色卡

上色原则为越靠近地球颜色越浅。点击"图层—阿尔法锁定"，锁定后，才能给有颜色的区域上色，以免涂到上色区域外（见图 6-107）。

图 6-107　打开"阿尔法锁定"步骤图示

选择"黑猩猩画笔"，在色块区域内轻涂。星云边缘使用最深的①号色，越靠近地球颜色越浅，最靠近地球的颜色为⑤号色（见图 6-108）。

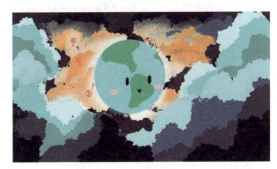

图 6-108　渐变色效果图

前景部分的星云上色方式同上，最后可以使用"黑猩猩画笔"在每层云的交界处用深蓝色渲染，突显层次感（见图 6-109）。

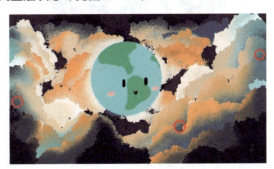

图 6-109　深色绘制效果图

完成暖色星云的绘制（见图 6-110）。

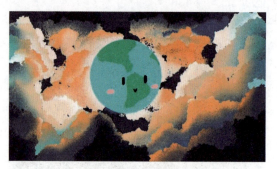

图 6-110　地球和星云暖色调效果图

6.6.5　片尾绘制过程

画面内容：999 感冒灵 logo 和 slogan 逐渐出现（见图 6-111）。

图 6-111　logo 和 slogan 效果图

为了符合该动画广告的整体风格，对 logo 原图（见图 6-112）进行调色处理，调整为底色为红色，字为白色。

图 6-112　logo 原图

选择红色，使用 Apple Pencil 将右上角的颜色色块拖动至 logo 的底色部分，不松开笔，继续向右拖动笔尖，调整色彩快填阈值，直至底色变为红色（见图 6-113）。

选择白色，使用 Apple Pencil 将右上角的颜色色块拖动至字的部分，调整色彩快填阈值，操作方式同上（见图 6-114）。

图 6-113　填充底色步骤图示

图 6-114　填充字体颜色步骤图示

6.7　动画角色绘制

角色绘制需要对抽象概念进行可视化呈现。首先要预设一个角色形象，考虑其是否符合整体风格和调性，并考虑如何以造型、颜色等表现角色特征。本案例设定三个主要角色："小九"、小女孩、地球。

6.7.1　绘制"小九"

出场顺序：贯穿全片。

整体形象：数字"9"的变形（见图 6-115）。

颜色：选用饱和度较高、鲜明的红色，用暖色调表现"温暖"。

第 6 章　动画广告案例之《999 感冒灵——暖心世界》

图 6-115　"小九"形象图

1. 绘制线稿

选择"干油墨"笔刷，在画布中绘制两个椭圆。按住画笔不放，停顿一秒，线条即可自动变得圆滑。点击画布上方显示的"编辑形状"，通过拉拽线条上的四个小点来调整椭圆的形状（见图 6-116）。

（a）绘制椭圆

（b）编辑形状

图 6-116　绘制椭圆步骤图示

在椭圆的右下角绘制弧形并形成闭环，绘制方法同上（见图 6-117）。

图 6-117　绘制弧形步骤图示

擦除椭圆和弧型中间多余的线，线稿绘制完成（见图 6-118）。

图 6-118　"小九"线稿效果图

2. 上色

首先，点击"图层—参考"，新建图层，置于图层 1 下方（见图 6-119 和图 6-120）。

图 6-119　设置参考图层步骤图示

并对线条连接处做出修改和微调（见图6-123）。

图6-120 新建图层步骤图示

图6-122 添加细节效果图

此时在图层2上色，就能以图层1中的线稿为参考，拖曳上色时不会涂出线稿边界。

然后，选择图层2，将画笔颜色调整为红色，拖曳色块至线稿区域内即可填充（见图6-121）。

图6-123 修改细节效果图

最后，在"9"起笔位置处画上眼睛和脸颊的红晕（见图6-124）。

图6-121 上色步骤图示

3. 添加细节

点击"图层2—阿尔法锁定"，选择"黑猩猩画笔"，用浅红色在"9"图案的边缘处轻刷，突出立体感（见图6-122）。

此时的"9"为木门上的把手，需要给它加上眼睛，使它变为能动起来的、具有生命力的"小九"。

在线稿图层上修改，在"9"起笔的位置上加一条线，使图案"9"变成环绕成"9"形状的粗线条，

图6-124 "小九"形象效果图

6.7.2 绘制小女孩

出场顺序：场景2。

整体形象：头戴贝雷帽，身着裙子和大衣。

颜色：选择暖色调，以红、橙、黄为主体色（见图6-125）。

图 6-125　小女孩形象效果图

1. 绘制线稿

考虑动画整体风格，为小女孩选择 Q 版画风，画出线稿（见图 6-126）。

图 6-126　小女孩线稿

选择"画笔库—素描—6B 铅笔"勾画线稿。注意：Q 版画风的头身比与其他画风略有不同，Q 版头身比为 1:3，且人物五官不需要太多细节，手和脚也可以是圆圆的。

2. 人物上色

新建图层，置于线稿下方，对人物各个部位进行上色。

上色时可拖曳颜色色块填充上色或者选用特定笔刷涂抹上色。本案例选择特定笔刷涂抹上色。

选择"画笔库—着墨—干油墨"对各区域进行涂抹上色。

考虑到动画"温暖"的调性，以及与红色围巾同框时更搭配，人物上色整体选择暖色调。帽子为浅棕红色，大衣为橙色，裙子为黄色，鞋子与帽子相呼应，同为棕红色。建议为脸、头发、衣服、帽子单独建立图层上色，以方便修改（见图 6-127）。

图 6-127　小女孩初步上色效果图

3. 添加细节

人物上色目前为单色，比较单调，还需给各处添加细节。例如，加深衣服褶皱处的颜色，给大衣衣摆处添加由浅到深的渐变。

点击原图层，选择"阿尔法锁定"（见图 6-128）。

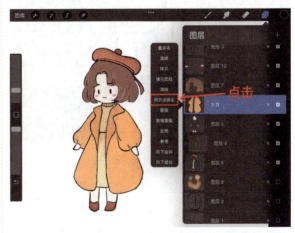

图 6-128　选择"阿尔法锁定"步骤图示

新建图层，置于需要添加细节的上色图层上方，选择"剪辑蒙版"。

选择"黑猩猩画笔",选择比底色深一点的颜色在新建图层上色即可。例如,在大衣的衣摆处轻刷,选择更深的黄色在衣裙褶皱处轻刷(见图6-129)。

图6-129　衣摆细节效果图

加深鞋尖的颜色,绘制方法同上(见图6-130)。

图6-130　鞋子细节效果图

如果觉得细节不够,帽子还可以画成双色(见图6-131)。绘制方法如下:在线稿图层的帽子上绘制弧形线条,线条可以不用太圆润,注意线条间的距离为上小下大;新建图层,选择一深一浅两种颜色交替给帽子上色即可。

图6-131　帽子细节效果图

6.7.3　绘制地球

出场顺序:场景3。

整体形象:卡通版地球,为体现可爱治愈的特点,添加了和人物(小女孩)相同的豆豆眼和粉色脸颊(见图6-132)。

图6-132　地球形象图

绘制方法详见"6.6.4 场景4 地球和星云场景绘制过程"部分。

6.8　动态镜头制作

6.8.1　Procreate动态制作

使用Procreate制作动画,首先需要打开"动画协助",具体路径为:"操作—画布—动画协助"(见图6-133)。

态制作过程。

1. 镜头2动态制作——"小九"眨眼睛和"小九"转着圈飘走

镜头2的具体画面内容为:"小九"醒过来眨了眨眼睛,离开木门并挡住镜头。此处为遮挡镜头转场(见6.9转场制作)。

1)"小九"眨眼睛动态制作

将"9"图案绘制成一条围绕成"9"形状的彩带。复制最初的图层,选择"干油墨"笔刷,从数字"9"的起笔处开始绘制短线条,并将完整的图案截断(见图6-135)。

图6-133 打开"动画协助"步骤图示

此时屏幕下方出现横条,点击"添加帧"即可添加新的帧图层。

在"设置"中,"帧/秒"为每秒播放的帧数,本案例设置为24帧/秒。

"洋葱皮层数"为可见帧的叠加层数。"洋葱皮"即每一帧,"洋葱皮层数"设置为1时,编辑当前帧的同时能看见上一帧的内容,以便为绘制当前帧提供参考,以此类推,层数设置为N,则能看见之前的N层帧画面。

"洋葱皮不透明度"为每一层可见帧的"不透明度"。"不透明度"越高,每层可见帧的画面内容越清晰;反之,越透明(见图6-134)。

(a)细节分解1　　(b)细节分解2

(c)细节分解3

图6-135 逐帧绘制步骤分解图示

注:由于每秒内帧数较多,连续帧的画面变化不宜过多,否则会显得突兀,每次增加的黑色线条要画短一些。

绘制"眨眼睛"部分,先绘制眼睛的运动过程,本案例绘制了闭眼(见图6-136)、半睁眼(见图6-137)和睁眼(见图6-138)三种状态。

图6-134 帧的设置路径

下文将以镜头2、镜头3、镜头5为例讲述动

图 6-136　闭眼状态　　　　图 6-137　半睁眼状态

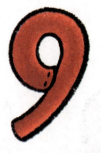

图 6-138　睁眼状态

将三种状态编号，如闭眼状态为"1"，半睁眼状态为"2"，睁眼状态为"3"，复制出多个图层，并按"1—2—3—2—1—2—3"的顺序排列。此时呈现出的动态为"小九"睁开眼并眨了一下。

为使动作更连贯，需增加帧的保持时长。点击需要延长时间的关键帧，拉动"保持时长"线条，右上角数字为保持动作的帧数（见图 6-139）。

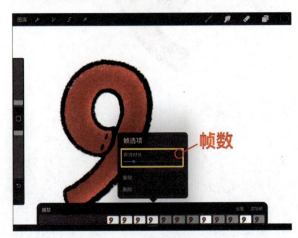

图 6-139　调整帧数步骤图示

本案例设定的帧数保持时长为"状态 1 持续 3 帧—状态 2 持续 2 帧—状态 3 持续 4 帧—状态 2 持续 2 帧—状态 1 持续 2 帧—状态 2 持续 2 帧—状态 3 持续 2 帧"，仅供参考。

注：后续眨眼部分绘制方法同上。

2）"小九"转着圈飘走动态制作

首先，计划好"小九"的运动轨迹，共有四次翻转（围巾正反面的转换见图 6-140）。

图 6-140　"小九"运动轨迹

绘制出右上角掀起一角的样子（见图 6-141）。

图 6-141　掀起一角效果图

右上角掀起的部分越来越多，注意围巾运动的轨迹走势是往下的，并逐渐往镜头方向靠近（见图 6-142）。根据近大远小的原则，越靠近镜头的部分要越大。

（a）运动分解 1　　　　（b）运动分解 2

图 6-142　围巾运动步骤分解图示

此时围巾尾部要逐渐向上缩（见图6-143）。此图与上图并非连续帧，仅展示围巾尾部的运动轨迹。其余正反面翻转部分的绘制方法同上。

（a）运动分解1　　　（b）运动分解2

图6-143　围巾尾部运动步骤分解图示

围巾的前半部分运动时，中间部分并非静止，需要进行细微的改动，使画面更灵动。此处以部分连续帧为例，微调围巾中间弯曲部分的弧度（见图6-144）。

（a）细节分解1　　　（b）细节分解2

（c）细节分解3

图6-144　逐帧添加细节步骤分解图示

如果实在画不好翻转和弯曲部分，可以尝试用A4纸剪出一个长纸条，用作参考。本案例使用的参考为书包带尾部余出来的一截带子。可参考的物品种类繁多，可以很随意，并不拘于某一种特定物品。

围巾前端向右上角移动，直至铺满镜头（见图6-145）。由于帧数太多，中间可以省略几帧。

（a）运动分解1

（b）运动分解2

（c）运动分解3

（d）运动分解4

（e）运动分解5

（f）全部覆盖镜头

图6-145　逐渐铺满镜头步骤分解图示

其余转场镜头的绘制方法同上，之后不再赘述。

2. 镜头3动态制作——"小九"化作围巾围住小女孩

镜头3中,"小九"飘到公交站站台,化作围巾围住小女孩。小女孩和"小九"是动态的,背景是静止的,所以需要将该画面设置为"背景",这样在制作小女孩和"小九"的动态时就不会影响背景。

点击需要设置为背景的图层,出现"帧选项"弹框,点击"背景"(见图6-146)。

(a)翻转步骤1

(b)翻转步骤2

图6-147 小翻转步骤图示

(a)帧选项

(b)设置背景

图6-146 设置背景步骤图示

转场后"小九"(围巾)从镜头右上角向中间飘动,先做了一个小翻转(见图6-147)。

给翻转背面添加阴影,选择深红色,使用"干油墨"笔刷在阴影区域涂抹(见图6-148)。

(a)细节1

(b)细节2

图6-148 添加阴影细节及翻转步骤图示

也绘制在尾部边缘，两端不用太过规整，可以适当绘制一些小褶皱，使围巾更加逼真（见图6-151）。

（c）细节3

图6-150 蓄势中效果图

（d）细节4

图6-148 添加阴影细节及翻转步骤图示（续）

蓄势部分需要绘制一个类似水母运动的衔接动作，以减少画面生硬感，使围巾更加灵动。

所有的动作都需要有一个准备和铺垫。例如，"跳"之前就需要一个蓄势的"蹲"作为基础，"舒展"之前需要"挤压"。围巾在飘向小女孩之前需要一个蓄势的动作，然后快速舒展（见图6-149）。

图6-151 蓄势效果图

围巾继续向前运动，越来越靠近小女孩，开始显现出围巾起初的形状（即矩形），此时围巾最粗的地方向尾部转移（见图6-152）。

此时节奏较缓，围巾的每一帧变化都不大。为了使画面不僵硬，小女孩也需要动起来，要绘制出小女孩边搓手边向手中哈气的细节动作，所以在绘制围巾动作变化之前，要先绘制小女孩的动作。该动作贯穿镜头3。

由于"搓手"的动作有所重复，所以可以绘制出三个手部动作并复制多个图层，按照一定顺序排列，即可达到效果。

图6-149 蓄势前效果图

起初，围巾前端最细，中间鼓起，尾部如同鱼尾（见图6-150）。

此时围巾正在蓄势，尾部向前端缩回，越往前越细，中后部分较粗，至尾部慢慢收回，阴影

为了表现出"冷"，在哈气的同时要有透明的"气"环绕在嘴边，同理，也可以单独绘制几个不同的"气"的图案并复制图层，按一定的顺序排列后，与有小女孩和围巾的总图层合并即可。

由于"气"并非实体，所以在绘制的时候需要降低"不透明度"至40%～50%，其数值可根据实

际需求选择调整（见图6-153）。

（a）舒展1

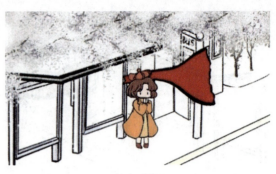

（a）后绕1

（b）舒展2

图6-152　舒展步骤图示

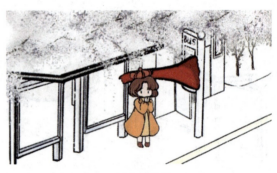

（b）后绕2

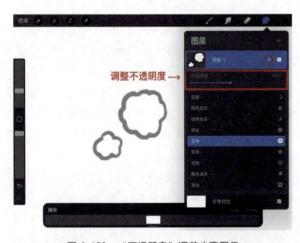

图6-153　"不透明度"调节步骤图示

此时节奏陡然变快，围巾一下子绕到小女孩后面，围巾前端收紧呈长条状，尾部舒展开，像铺开的鱼尾，与此同时小女孩也要向围巾运动的方向看去（见图6-154）。

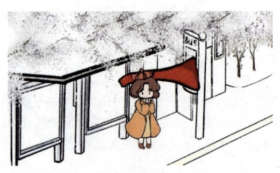

（c）后绕3

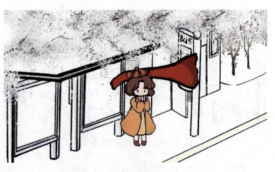

（d）后绕4

图6-154　围巾后绕步骤图示

此时画面节奏逐渐变慢，除围巾突然舒展向

前飘的那一帧之外，其余帧的变化都比较小，以上四帧的保持时长分别为 2 秒、1 秒、1 秒、2 秒。

当画面中的围巾卷到一定程度时（见图 6-155），就可以更换景别，由全景转换至近景。

图 6-155　更换景别前的全景图

近景中围巾的位置需要和上一个全景镜头中围巾的位置相同，使画面衔接得更加自然（见图 6-156）。

图 6-156　更换景别后的近景图

3. 镜头 5 动态制作——站台由冷色调变为多彩世界

该镜头的画面内容为：环境瞬间变暖，公交站台恢复生机，由冷色调变为多彩世界，花瓣开始纷纷飘落。花瓣飘落的效果可以用 AE 或 Procreate 来做，此处选用 Procreate 绘制。

画面由冷色调变为多彩世界的部分需要用 AE 制作，绘制方法详见"6.8.2 AE 动态制作镜头 4 动态制作——车站由冷色调变为彩色"，此处不再赘述（见图 6-157）。

注：由于镜头 4 末尾处小女孩的周围环境已经开始变色，所以当镜头 5 的景别由近景转为远景时，以小女孩为中心的部分区域要有颜色，即镜头 5 一开始，画面中心部分要有一片圆形遮罩，

再继续向外扩展（见图 6-157）。

图 6-157　颜色晕染效果图

1）人物眨眼动态制作

在镜头 4 的末尾，小女孩的眼睛是闭上的，所以镜头 5 中小女孩起初也闭着眼，直到画面变为有色，她才开始睁眼，然后眨了一下眼睛。

"眨眼"的绘制方法详见"镜头 2"，这里还可以绘制得更细致一点，从闭眼到睁眼一共绘制 8 帧（此时每一帧无须保持时长），这样更符合人类眨眼的速度，看起来也更加流畅。

所有眨眼动作一共有 22 帧：闭眼 1 帧—过程 6 帧—睁眼 1 帧—过程 6 帧—闭眼 1 帧—过程 6 帧—睁眼 1 帧。绘制完成后，在此基础上绘制花瓣。

2）花瓣飘落动态制作

从左上至右下，将画面分成几个区域，花瓣从左上角逐渐向右下角飘动，需要绘制从区域 1 到区域 4 飘动的过程（见图 6-158）。选择"雪桉树"笔刷，选用紫色，绘制花瓣，第一帧在区域 1 绘制，第二帧在区域 2 绘制，以此类推。

图 6-158　花瓣飘落区域划分图示

由于整个镜头画面都要有花瓣飘落，所以可

以将花瓣绘制得更加错落有致，如第三帧在区域 3 的画面左边绘制花瓣时，同时在区域 1 的画面右边绘制花瓣，往后以此类推。

6.8.2　AE 动态制作

1. 镜头 1 动态制作——商店放大

该镜头使用 AE 制作，具体步骤如下。

打开 AE，导入图片。点击"文件—导入"，选择要导入的图片，点击"确定"（见图 6-159）。

（a）点击"导入"

（b）点击"确定"

图 6-159　导入图片步骤图示

在导入之前，需要将所有动画以 PSD 格式保存至计算机，并将各文件按自己习惯的格式分别命名，以方便寻找。

此处要导入的文件为周边店全景图片，将图片拖曳至中间（见图 6-160）。

第 6 章 动画广告案例之《999 感冒灵——暖心世界》

（a）长按拖动

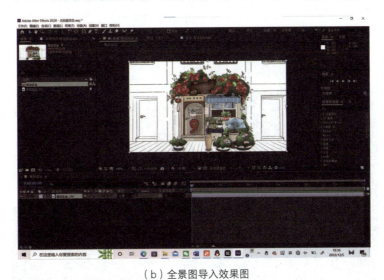

（b）全景图导入效果图

图 6-160 拖曳图片步骤图示

首先，点击"变换"（见图 6-161）。

图 6-161 点击"变换"步骤图示

在 10 帧处打锚点，点击"位置"和"缩放"前面的秒表图案，即可固定此处画面（见图 6-162）。

图 6-162　打锚点步骤图示

在 1 秒处打锚点，调整画面至想要的位置和大小，点击"位置"和"缩放"前面的菱形图案，即可固定（见图 6-163）。

图 6-163　调整"位置"和"缩放"步骤图示

2．镜头 4 动态制作——车站由冷色调变为彩色

在小女孩围上围巾后，以小女孩为中心，画面逐渐出现颜色，此处选择 AE 进行制作。

导入有颜色的背景，命名为"车站 1"（见图 6-164）。

新建圆形图案。点击圆形绘制工具，在画面中心画出圆形，可以按住 Shift 键使圆形变为正圆，将圆形图层命名为"形状图层 3"（见图 6-165）。

添加遮罩。首先裁剪"形状图层 3"，使其长度与车站 1 长度一致，裁剪后，将该圆形图层命名为"形状图层 4"（可以根据个人习惯进行重命名）。点击"轨道遮罩"区域内的 Alpha 遮罩"形状图层 4"，此时圆形内的图案为车站 1（见图 6-166）。

第 6 章　动画广告案例之《999 感冒灵——暖心世界》

图 6-164　导入背景步骤图示

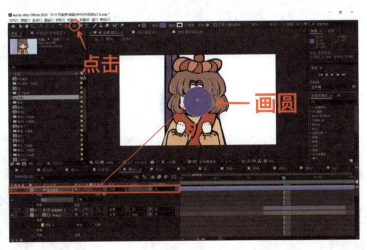

图 6-165　绘制圆形步骤图示

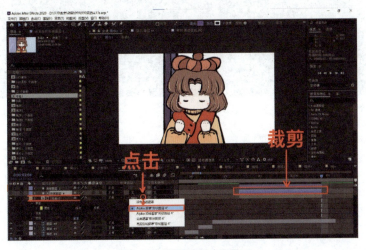

图 6-166　添加遮罩步骤图示

注：形状图层4必须在车站1上方，并且二者之间不能有任何图层。

调整遮罩变化。点击"形状图层4—变换—缩放"，在初始处打锚点，此时缩放值为100%（见图6-167）。

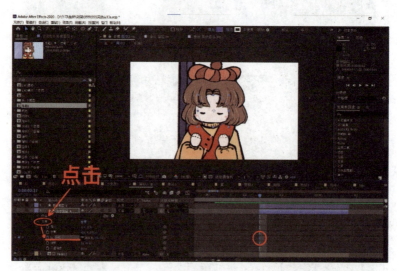

图6-167　调整遮罩步骤图示

在结尾处打锚点，调整缩放值直到圆形能够覆盖整个画面（见图6-168）。

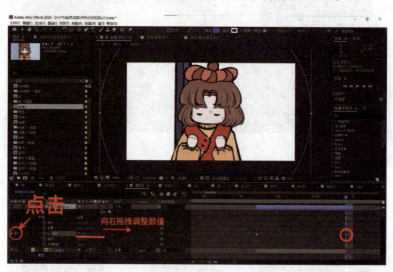

图6-168　结尾打锚点步骤示意

调整圆形遮罩形状。此时，圆形遮罩的边缘太过生硬，需要改变边缘形状并进行虚化。

点击"效果—波形变形"，调整数值，数值没有硬性要求，需根据画面效果调整。其中，波形高度、波形宽度、方向、波形速度、相位均可调节（见图6-169）。

点击"效果—模糊和锐化—高斯模糊"，调整"高斯模糊"数值，根据实际情况调整即可（见图6-170）。

第 6 章 动画广告案例之《999 感冒灵——暖心世界》

（a）点击"波形变形"

（b）调整数值

图 6-169 "波形变形"步骤图示

（a）点击"高斯模糊"

图 6-170 模糊边缘步骤图示

229

(b)打锚点并调整数值

图 6-170　模糊边缘步骤图示（续）

注：先打锚点，再调整数值。调整"高斯模糊"数值时，最好在这段动画的初始和末尾处都打上锚点。

3．镜头 9 动态制作——星云由冷色变为暖色

该镜头为"小九"围绕住地球，地球感受到温暖，周围的星云也变成暖色。该镜头使用 AE 制作。

在 Procreate 上准备好两个动态素材，分别为冷色调的星云和暖色调的星云，为了方便区分，分别命名为"地球 1"和"地球 2"。地球动态不变，复制画布后更换背景即可（见图 6-171）。

图 6-171　星云素材准备步骤图示

将两个素材导入 AE，冷色调星云在前，由于 AE 中下方素材先被播放，所以"地球 1"在下方，"地球 2"在上方。

点击"地球 2"素材，选择"变换"，在围巾刚好围住地球时，点击"不透明度"的锚点，将数值调为 0%（见图 6-172）。

在该动态画面结束时，点击"不透明度"的锚点，将数值调为 100%，此时就能够呈现"星云逐渐变暖"的概念（见图 6-173）。

图 6-172　调节"不透明度"至 0% 步骤图示

图 6-173　调节"不透明度"至 100% 步骤图示

6.9　转场制作

每个完整的动画都由多个片段组成,每一个片段都是一段有意义的叙事。将每个段落衔接起来自然过渡的方式,叫作转场。

本案例场景之间的转场方式以遮挡镜头转场和相似体转场为主。

6.9.1　遮挡镜头转场

遮挡镜头转场指画面中的主体在运动过程中完全挡住镜头,以衔接下一个场景。

本案例中多次使用遮挡镜头转场,具体位于场景 1 到场景 2、场景 2 到场景 3 以及场景 4 到片尾的衔接处。这些转场的画面主体为"小九",转场过程为:起初在上一个场景的空中旋转、飘动,然后逐

渐贴近并全部遮挡镜头,最后迅速离开镜头以衔接下一个场景。例如,场景 1 到场景 2 的转场,"小九"从木门离开,旋转飘动至画面左下角,然后向右上角飘动直至全部挡住镜头。此时镜头整体画面为红色,然后红色逐渐向右上方消退,近处为"小九"的尾巴,远处为公交车站以及小女孩,"小九"向小女孩飘去。

该转场具体制作方法详见"6.8 动态镜头制作"。

6.9.2 相似体转场

相似体转场指上下两个镜头主体相同或相似,或者在造型上(如物体形状、位置、运动方向、色彩等)具有一致性,使得视觉上更加连续,转场更加顺畅。相似体转场一般分为两种情形:第一种是非同一物体但为同一类型;第二种是非同一类型但造型上有相似性,如飞机和海豚、汽车和甲壳虫。

本案例使用了相似体转场,具体位于场景 3 到场景 4 的衔接,即场景 3 末尾咖啡杯中地球形状的拉花和场景 4 的地球形状相似,为相似体转场,此外还使用了叠化效果。

该转场具体制作方法详见"6.8 动态镜头制作"。

6.10 后期制作

6.10.1 剪辑

将每个镜头的逐帧动画导入 AE,在镜头 1、4、5、8、9 中使用 AE 做部分动态或转场。

1. 导入和处理逐帧动画

将 Procreate 中做好的逐帧动画导出为 PSD 格式,存入本地,导入 AE。

选择所有图层,在"01f"处剪切,快捷键为 Ctrl+Shift+D,并删除后面不需要的部分(见图 6-174)。背景图层不需要剪切。

从下至上选择所有图层,点击"动画—关键帧辅助—序列图层",在窗口弹出之后点击"确定"(见图 6-175)。

(a)全选

图 6-174 剪切图层步骤图示

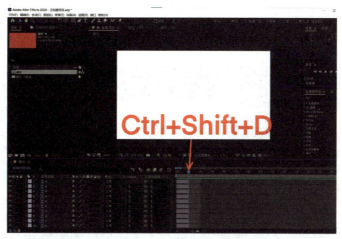

（b）剪切

图 6-174　剪切图层步骤图示（续）

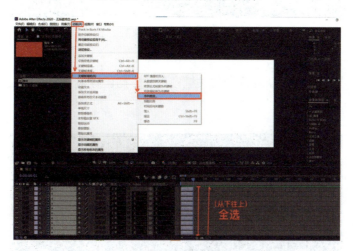

（a）点击"序列图层"

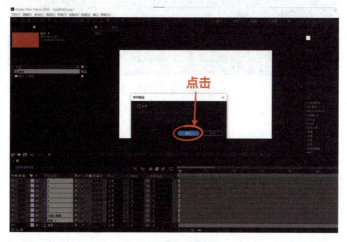

（b）点击"确定"

图 6-175　排序步骤图示

注：此处选择图层的顺序十分重要，必须由下至上选择，否则最终排列顺序将会相反。具体操作为：点击最下方的图层，按住 Shift 键点击最上方的图层，即可全选（见图 6-176）。

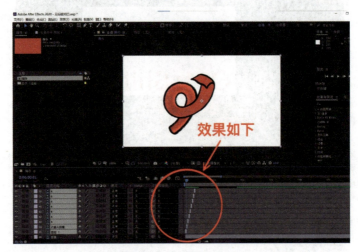

图 6-176　排序后效果图

2. 关键帧时长

根据整体动画的节奏需求调整各图层的关键帧时长，用鼠标直接拖曳关键帧尾部即可拉长（见图 6-177）。

图 6-177　调节关键帧时长效果图

3. 镜头间衔接

镜头 1、镜头 2：利用推镜头衔接全景与特写，推镜头的制作详见"6.5.3 镜头运用"。

镜头 3：Procreate 制作，导入 AE。

镜头 4、镜头 5：画面内容为环境由冷变暖，使用 AE 的遮罩衔接近景与全景，具体制作方法详见"6.8.2 AE 动态制作 镜头 4 动态制作"。

镜头 6、镜头 7：Procreate 制作，导入 AE。

镜头 8：相似体转场，先在 Procreate 中绘制场景 2 的俯视图，使用 AE 制作一个推镜头（制作方法详见"6.5.3 镜头运用"），制作时注意要使咖啡杯中的地球拉花图案的大小与场景 4 中的地球大小一致，

然后通过 AE 调整两个素材的透明度（制作方法详见"6.8.2 AE 动态制作 镜头 9 动态制作"），制作转场。

镜头 9：画面内容为星云由冷色调变为暖色调，此处使用 AE 制作，制作方法详见"6.8.2 AE 动态制作 镜头 9 动态制作"。

镜头 10、镜头 11：Procreate 制作，导入 AE。

镜头 11 中的 slogan 文字一笔一划逐渐出现的效果是使用 Procreate 的"动画协助"功能制作的。文字全部为手写，具体方法为建立多个关键帧图层，每一帧比上一帧多添两笔（见图 6-178）。

（a）过程 1　　　　　　　　　　　（b）过程 2

（c）过程 3　　　　　　　　　　　（d）过程 4

图 6-178　slogan 出现步骤分解图示

4．输出

点击"文件—创建代理—影片"（见图 6-179）。

图 6-179　导出步骤图示 1

点击渲染装置旁的小三角，选择"最佳设置"，点击"日志—增加设置"（见图 6-180）。

(a)点击"最佳设置"

(b)点击"增加设置"

图 6-180　导出步骤图示 2

点击"自定义：AVI"，出现弹窗后，选择"打开音频输出"，最后点击"确定"（见图 6-181）。

图 6-181　打开音频输出步骤图示

点击"输出到"右边的文件名称（若之前并未命名，文件默认为"未命名"），给文件命名（见图6-182）。

图6-182　为输出文件命名步骤图示

最后，点击"渲染"即可（见图6-183）。

图6-183　渲染步骤图示

6.10.2　背景音乐

背景音乐会在很大程度上影响观者的感受。背景音乐应与动画的画面调性契合，如张力较强的画面应选择偏动感的音乐，节奏缓慢的画面应选择相对柔和的音乐。

检索背景音乐可以尝试在搜索框内输入音乐风格的关键词，或在曾经听过的类似风格音乐中寻找。由于需要大量听曲才能筛选出合适的背景音乐，可以先建立一个收藏夹，在听到风格接近的音乐时先收藏，然后进行最终挑选。由于动画只有30秒，歌曲各处的节奏不同，最好听完整首曲再做选择。还可以边听音乐边播放动画，使动画剧情发展和音乐节奏匹配。

由于本案例属于可爱的治愈系画风，整体节奏较慢，因此选择舒缓的音乐，听起来非常柔和丝滑，

没有突然的转折，也没有突兀的爆点。本案例最终选择的背景音乐为《Fascination》，来源为网易云音乐、MUJI BGM。

6.10.3 最终调整

选择好音乐后，插入画面。本案例选用剪映制作，也可以选择 AE 制作。

选用的背景音乐中有几声钢琴音，所以本案例选用钢琴音作为卡点音效，在每次钢琴音响起时，"小九"恰好眨一下眼睛。

操作方法如下。

在钢琴音出现的位置切割画面，点击"分割"符号（快捷键为 Ctrl+B）分割画面（见图 6-184）。

图 6-184　切割画面步骤图示

选择分割出来的前面一部分画面，在右上角"变速—倍数"处调整数值，直至完成卡点（见图 6-185）。

图 6-185　调整倍速步骤图示

后面的卡点操作以此类推，制作完成后导出即可。

第 7 章

动画广告案例之《优衣库——不走寻常路》

——第十四届大广赛四川赛区二等奖

作者：付林希　指导教师：张镭

本案例为第十四届大广赛"优衣库"命题的 30 秒动画类作品，遵循了本次优衣库提供的主题"服适人生"，作品选取 Mickey Stands 系列作为主要元素进行创作。

本章将深入剖析本案例的策略、解读要点，还原动画创作全过程，为创作者提供思路和技法上的参考。

创作前需要对以下要点进行了解和把握。

（1）作品如何达到广告主的要求——剖析营销目的，选择一个"主题"。

（2）如何体现作品主题——广告核心策略的表现手法。

（3）作品的独特性和传播性——作品本身的独特和新颖之处。

要想创作出一个好的商业动画作品，首先需要对商品进行全方位的了解和分析，包括品牌调性、产品信息以及广告主想要达到的广告目的，等等。与此同时，用户洞察也很有必要，包括目标客户年龄、偏好、消费特点、品牌感知情况等。

7.1 创意阐释

1. 命题解读

优衣库的品牌理念是"服适人生"，力求为消费者打造多样百搭的服装。它是年轻人热爱的服装品牌，主推产品 UT 系列作为年轻人脑洞、文化以及独立品格等的代表，受到广大消费者的欢迎。Mickey Stands 是 UT 与迪士尼的联名系列，该系列主题不仅是年轻人熟悉且喜爱的，并且具备可编辑性和可转化性（见图 7-1）。

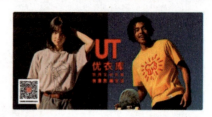

图 7-1 《优衣库》命题策略单

2. 案例创意

在广告创作中，需要把握住slogan，slogan即广告语，是广告作品的灵魂所在。所有广告作品都需要一句响亮的广告语，这将成为能否打动消费者以及广告作品能否出彩的重要因素。

广告语的产生是一个做减法的过程，做减法的前提是有足够的"被减数"，本案例选择用思维导图进行创意推导和发散（见图7-2）。

图7-2 广告语发散思维导图

（1）先确定"服适人生"和"年轻"这两个母题。

（2）再将其从急迫感、明确具体、独特性和实际益处这四个角度进行发散，得到一些比较宽泛的广告语。

（3）筛选广告语，将得到的广告语与现实中的事物进行关联。

完成上述步骤后，本案例在"独特性"中选定了"好不一样"这个点。那么在现实事物中什么东西是很不一样的呢？此处需要用到比喻思维，如把年轻人不一样的生活方式、兴趣爱好等比喻成某个事物。

经过推导，本案例使用了"路"这个概念。穿不一样的衣服、过不一样的人生即"走不一样的路"，进一步提炼为"不走寻常路"。

确定核心广告语后，后续的一切创作都将紧紧围绕其展开。此时，应该"做加法"，围绕核心策略扩展填充内容，创作一段30秒的动画广告。

根据"不走寻常路"，本案例延伸出以下内容：年轻人在性格上是有趣、鲜明的，在生活方式上是独具一格、五彩缤纷的。年轻人的独特可以体现在喜爱先锋潮流艺术、追求潮酷生活方式上，既可以在这些特性中选择一点深挖，就某一角度进行创作；也可以将它们进行组合，使广告内容和层次更加丰富。

本案例最终选择以下两个关键词进行组合。

热情大胆——体现为鲜明的画面风格化处理（形式喜闻乐见）。

丰富多彩——体现为色彩丰富和主角活动多样（结合消费者特征）。

3. 作品内容阐述

在一张纯白画布上，一条地平线伴随着音乐由两边向中心合拢，游乐园大门逐渐显现，三色米奇从左下角冲到画面中央，变成"过山车小子"。他手中的门票化为过山车，他坐在过山车上快乐地向前冲，进入隧道。隧道入口变为"滑板女孩"的头顶阴影，她抛出滑板，开始在公路上极速滑行，滑过一个大转弯时，三色色块从下方跳出，拼成一个米奇形状的飞机尾部图案。此时"飞行男孩"出场，奔向飞机并跳上去，开始一段奇妙之旅。

7.2 风格设定

《不走寻常路》采用二维逐帧手绘大量快节奏镜头切换的方式。在此情境下，逐帧手绘既能够为动画行动轨迹提供较大空间，也便于风格化处理。在色彩搭配方面，本案例以红、蓝、黄三种颜色作为主色，并辅以棕色、黑色及其他邻近色。

本案例整体的艺术风格参考波普艺术，旨在传达潮流、时尚的视觉感受，比较适合在"优衣库"

命题中使用（见图7-3）。

图7-3 罗伊·利希滕斯坦代表作《戴发带的女孩》

此外，本案例还参考了早期迪士尼动画的风格，尝试将平涂、撞色等技法运用到作品之中，使作品看上去更加鲜明有趣（见图7-4）。

图7-5 本案例场景截图

图7-4 迪士尼早期电影海报

选择这种偏现代的艺术风格更便于传达优衣库此次的广告主题——"做个有点意思的年轻人、赋能年轻人、聚集创造力"，用年轻人喜闻乐见的方式传达他们的热爱和个性（见图7-5）。

7.3 工具选用

1．Procreate

为了实现逐帧手绘的效果，本案例主要使用Procreate中的"动画协助"完成动画绘制以及动效。

2．剪映

使用Procreate绘制完成之后，导出动画片段。然后使用剪映剪辑和拼接素材片段为动画添加音频。

7.4 角色设定

《不走寻常路》是一部偏向概念的动画，需要角色和场景对动画内容进行支撑。这部作品的主要角色是三个年轻人，米奇也将作为一个角色参与他们的活动。

UT本身是一种多变、个性化的产品，它反映

了不同年轻人的个性和爱好，是年轻人的自我体现。本案例选择了两男一女三位年轻人作为动画主角：过山车小子、滑板女孩和飞行男孩（见图7-6、图7-7）。

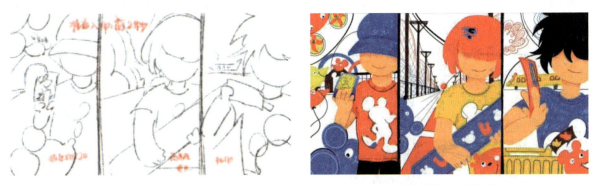

（a）初版设计人物草稿　　　　　　　　　　（b）初版设计人物成图

图7-6　初版设计中的三个人物形象

（a）过山车小子　　　　　　（b）滑板女孩　　　　　　（c）飞行男孩

图7-7　角色设定终版

7.5　动画脚本

7.5.1　分镜头设计

分镜头设计如表7-1所示。

表 7-1 分镜头设计

编号	镜 头	镜头内容	时　　长	镜头运动	景　别
1		游乐场大门由远及近出现。三色米奇变为男孩，他手中的门票逐渐放大直到占满画面	3.5秒	推镜头	大远景→远景→近景
2		过山车载着男孩沿轨道螺旋式下降	1秒	客观镜头	全景
3		男孩从轨道高处往下俯冲	1秒	客观镜头	全景
4		男孩坐过山车绕过两个车道大弯	2秒	客观镜头	远景
5		男孩坐过山车进入隧道	1秒	跟镜头	近景
6		红发女孩拿着滑板出现，开始在公路上滑行	3秒	拉镜头	特写→近景

续表

编号	镜头	镜头内容	时长	镜头运动	景别
7		女孩在公路上滑行	3.5秒	客观镜头	远景
8		女孩由远及近滑向公路尽头	2秒	客观镜头	全景
9		男孩奔跑着跳上正要起飞的飞机	2秒	移镜头	近景→全景
10		男孩坐着飞机飞过，留下一串轨迹	3秒	客观镜头	远景
11		米奇眨着眼睛看三件UT飞过	2秒	客观镜头	全景
12		三色Mickey Stands UT依次出现，左右摆动，显得十分俏皮	2秒	客观镜头	全景

编号	镜头	镜头内容	时长	镜头运动	景别
13		一件有着三种不同轨道领口的 Mickey Stands UT 出现并往后移	1秒	客观镜头	全景
14		出现 slogan	2秒	客观镜头	定格
15		出现 logo	1秒	客观镜头	定格

每部分先构思分镜，创作时再根据情况做局部修改。分镜安排清楚可以避免边画边想的情况，提高效率。以过山车小子分镜头及其成品为例，虽然草稿与成图并非一模一样，但场景发展、动作、视角等大体是一致的（见图 7-8～图 7-10）。

（a）分镜草稿 3

（a）分镜草稿 1

（b）成品图 3

图 7-9　过山车小子分镜草稿 3 及成品图 3

（b）成品图 1

图 7-8　过山车小子分镜草稿 1 及成品图 1

（a）分镜草稿 5

图 7-10　过山车小子分镜草稿 5 及成品图 5

（b）成品图 5

图 7-10　过山车小子分镜草稿 5 及成品图 5（续）

一般而言，分镜草稿的重点在于示意和提要，无须过度抠细节，交代大致内容即可。

7.5.2　镜头运用

镜头运用是影视语言的重要一环，景别的恰当转换可以让前后承接更流畅、自然。《不走寻常路》主要运用了推、拉、跟、移等镜头。

第 1 个镜头为推镜头。推镜头是指镜头放大，被摄主体在画面中越来越大。作为动画的开场镜头，使用推镜头能让观众快速感受到画面的运动轨迹，从而注意到主体（见图 7-11）。

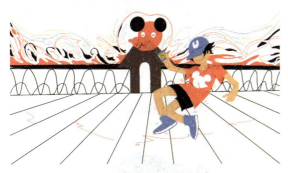

图 7-11　镜头 1：推镜头

第 5 个镜头为跟镜头。跟随男孩进入隧道内，然后开启下一个场景。跟镜头可让观众感受主体运动的方向，同时由于人物遮挡部分画面造成前方景物不明，能起到承上启下的作用（见图 7-12）。

第 6 个镜头为拉镜头。一开始，隧道变为红发女孩头顶上的阴影，她的"贴脸出现"显得霸气十足，之后人物主体逐渐远离镜头，交代她所处的环境（见图 7-13）。

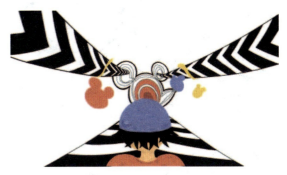

图 7-12　镜头 5：跟镜头

图 7-13　镜头 6：拉镜头

第 9 个镜头为移镜头。镜头与被摄主体一起运动，让观众有很强的参与感。从男孩出现到跳上飞机，再到飞机起飞升空，被摄主体与镜头基本保持相对静止的状态，使观众可以看清全过程。画面上的横线可制造出动感效果（见图 7-14）。

图 7-14　镜头 9：移镜头

动画中还有大量客观镜头，交代故事发生的地点，展现场景全貌（见图 7-15、图 7-16）。

图7-15 客观镜头1

图7-16 客观镜头2

7.5.3 色彩运用

本案例需要传达优衣库"年轻""有意思"的主题,同时还需考虑年轻人的偏好,加上受到波普艺术和迪士尼动画的启发,最终选择使用明快、饱和度较高的色彩作为主色调。整体色彩时尚活泼、个性十足,不仅呼应了核心策略"不走寻常路",也比较符合当下年轻人的喜好。

本案例选择三原色配色,将它们穿插到不同画面中。

首先,人物配色为三种颜色交替使用。红、黄、蓝三色之间达到平衡,它们中的任意一种颜色与其他两种颜色组合都比较和谐。在三个主角的配色中,过山车小子和滑板女孩共享红色,和飞行男孩共享蓝色。三个人物的配色互相穿插,而对三种颜色的拆解和重组使得每个人物都各有特点。色彩还是人物性格的一种体现,女孩的红发和黄色UT、男孩的蓝色鸭舌帽和红蓝UT都显得青春活泼、张力十足。

其次,合理引入其他配色进行画面平衡。黑色和白色是本作品中除三原色外占比最大的颜色,利于突出主体人物。

滑板女孩全身色彩丰富:红色头发、蓝色发夹、黄色UT、黑色短裤和红色运动鞋,发夹、UT和运动鞋上均饰有白色图案。黑、白两色的引入突出了红色与黄色的组合,较好地衬托出了人物特征。另外对两个角色也做了类似处理,过山车小子和飞行男孩的黑色头发和短裤搭配红色与蓝色UT,使得主体更加鲜明(见图7-17)。

(a)过山车小子

(b)滑板女孩

(c)飞行男孩

图7-17 人物色彩搭配

除三原色外，作品中还加入了其他颜色。褐色主要起到补充和衬托作用，如米奇形状的大门、过山车、道路中间图案的颜色等，避免亮色扎堆出现，为画面的色彩之间提供过渡。较低饱和度的粉色和蓝色可以稀释和补充三原色，还能作为填充色强化形状（见图7-18）。

作品中并未使用偏白或偏粉的颜色给皮肤上色，三个人物的肤色都是偏黄色、橙色的，是为了与白色背景有所对比。裸露在外的皮肤是人物配色的重要组成部分，肤色太浅会削弱人物的存在感，降低主体和背景的对比（见图7-19）。

（a）色彩组合示例1

图7-19　两种不同的肤色效果图

主体和背景要有色彩种类、明度、饱和度等的差异，如果两者没有区分，画面就会糊到一起，分不出主次。以在创作初期调色时所作的两版画面为例，由于颜色和要素过多、分配不当，画面整体显得杂乱无章，主次关系很不明显（见图7-20）。

（b）色彩组合示例2

图7-18　色彩组合

背景也需合理使用色彩。背景的作用是烘托主体，在本作品中，背景色始终为白色，同时使用了大量的黑色线条和色块。白色背景不仅可以有效突出画面主体，使观看者把大部分注意力放到主体上，也可以避免颜色过多导致视觉混乱和主次失衡。少量的黑色不仅与主体的亮色形成鲜明对比，还与白色背景形成对比，一方面与其他颜色搭配使画面不至于太空，另一方面把主体和背景区分开来。

色彩有一个很重要的作用，即拉开主体和背景的层次。本案例对人物肤色的处理就是一个很好的例子。

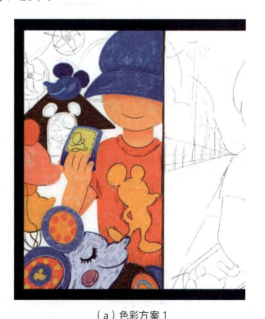

（a）色彩方案1

图7-20　创作初期使用过的两种色彩方案

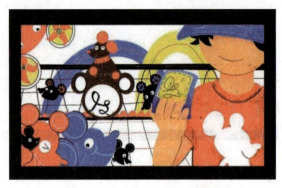

（b）色彩方案2

图7-20 创作初期使用过的两种色彩方案（续）

成品删减了部分颜色和要素，突出了主体人物，使画面不再拥挤、杂乱，给人一种简洁、明快的视觉体验（见图7-21）。

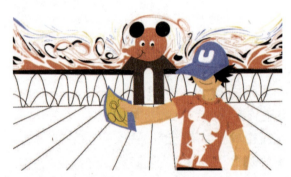

图7-21 成品色彩方案

7.6 动画角色绘制

角色绘制主要是对角色外部特征进行刻画，包括五官、发色、肤色、服饰等。造型是角色灵魂的外现，同时也能让观众对这部动画有更深的印象。

7.6.1 绘制过山车小子

过山车小子的角色定位是一名活泼、开朗、热爱运动的男孩。选择过山车，是因为过山车惊险、刺激、具有挑战性，是许多年轻人喜爱的游乐项目。该男孩对应现实中热爱游戏、勇于挑战自我的年轻人。

服饰搭配上，为这个男孩搭配了红色UT，热烈鲜亮的红色象征年轻人大胆、热情的性格，蓝色鸭舌帽和黑色裤子能很好地平衡色彩，搭配起来比较酷。

在角色五官、躯干及四肢绘制方面，本案例并没有严格遵循正常的比例，而是将其画得更卡通一些，如偏大的手掌和双脚、和身体一样大的头部、粗细变化很小的肢体等。这种绘制方式可让角色特征更鲜明。

绘制过山车小子的具体步骤如下。

1. 起草人物，确定轮廓

起草人物需要先确定人物大致的身体走向、身体各部分的占比、四肢的位置和大小等。先确定人物身体轮廓，再往上添加服饰。草图不需要画得特别细致，交代位置、形状和大小关系即可。在绘制时可以适当调高笔刷稳定性，使画出来的线条更流畅、舒适。

使用笔刷：Procreate 画笔库—素描—6B 铅笔（见图7-22）。

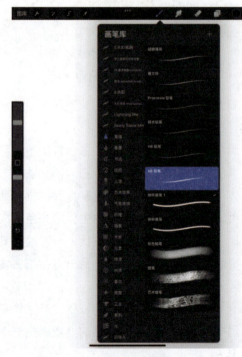

图7-22 铅笔笔刷

第一步，勾勒出人物的动势线，以相对静态的人物造型为例，则其大致走向是偏平稳的曲线（见图7-23）。

第二步，定好身体的形，包括头部、躯干、四肢的大致比例等（见图7-24）。

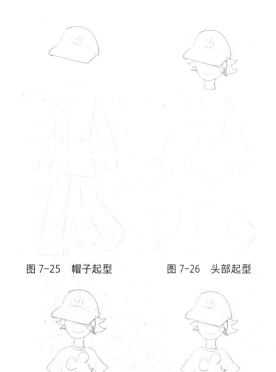

图7-23　曲线　　　　图7-24　块体起稿

图7-25　帽子起型　　图7-26　头部起型

第三步，调低前两步所画图层的透明度，根据图形形状及位置勾勒线条。首先从帽子开始，该部分主要由曲线构成，用笔可以稍微放松一些（见图7-25）。

第四步，勾出脸部、头发和脖子的线条。头发的线条完全可以自由发挥，可以稍微使用翘一些的线条，显得更加活泼。脸型选择圆脸，比较可爱、卡通。只画出嘴型而不画其他五官，一方面是为了降低面部存在感，更加突出服饰；另一方面能使人物有一种比较"酷"的感觉（见图7-26）。

第五步，绘制躯干线条，即根据框形大小打出UT和短裤的草稿。在勾勒Mickey Stands形状时稍微参考其官方造型即可，无须一模一样（见图7-27）。

第六步，勾勒四肢。除了手部需要勾出手指，双脚变动不大，只要再增加一双鞋子的轮廓，稍微给腿部添加一些弧度即可（见图7-28）。

图7-27　服装起型　　图7-28　四肢起型

关闭前两步图层，"过山车小子"草稿绘制完成（见图7-29）。

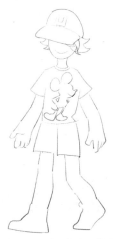

图7-29　过山车小子草稿

2. 彩色线条勾边

使用笔刷：Procreate 画笔库—着墨—工作室笔（见图 7-30）。

图 7-30　"工作室笔"笔刷

在不同上色区域使用对应颜色勾边，以便在上色时进行区分（见图 7-31）。

图 7-31　勾边效果

3. 人物上色

点击"颜色"，选取相应颜色进行局部上色。注意用笔尽量连续不断，留出一些白色空隙，制造不均匀、略带粗糙质感的上色风格。

使用笔刷：Procreate 画笔库—着墨—工作室笔（见图 7-30）。

第一步，先从帽子和头发开始上色。帽子部分上完底色后，用较深的蓝色绘制出阴影，制造层次（见图 7-32）。

图 7-32　帽子和头发上色

第二步，给红色 UT 和黑色裤子上色。使用红色给 UT 上完底色后，用更深的红色绘制出阴影，并勾出 Mickey Stands 图案的轮廓（见图 7-33）。

图 7-33　服装上色

第三步，为蓝色鞋子上色。鞋子的上色除了铺底色和绘制阴影，还需要添加细节，这里主要通过小面积的白色和深蓝色的鞋底来体现（见图7-34）。

图7-34 鞋子上色

第四步，为皮肤上色。注意在铺完底色后，使用更深的颜色绘制阴影。最后用画笔选取棕色，画出嘴角的弧线（见图7-35）。

图7-35 皮肤上色

关闭草稿图层，"过山车小子"上色完成（见图7-36）。

图7-36 过山车小子成图

7.6.2 绘制滑板女孩

滑板女孩的形象是一个飒爽、热爱滑板运动的年轻人。在现实生活中，滑板运动受到年轻人的广泛欢迎，代表着挑战、热血、张扬。

服饰搭配上，本案例给女孩搭配了黄色UT和一头红发，红色的短发代表大胆、有个性，黄色的UT明亮、鲜活，能很好地突出人物特征。

绘制滑板女孩的具体步骤如下。

1. 起草人物，确定轮廓

使用笔刷：Procreate画笔库—素描—6B铅笔（见图7-37）。

第一步，勾勒出人物的动势线。以动态人物造型为例，其大致走向是一条有较大弯曲幅度的线条（见图7-38）。

第二步，大致定出各身体部分的位置及形状，包括头部、躯干、四肢等。也可以把一些服饰的形状表示出来（见图7-39）。

发造型干练、酷帅的特点。脸型偏圆，风格与第一个角色统一，比较卡通、可爱（见图7-40）。

图7-37 "6B铅笔"笔刷

图7-40 头部起型

第四步，绘制躯干线，即根据基础框形大小绘制出UT和短裤的草稿。在勾勒Mickey Stands形状时稍微参考其官方造型即可，无须一模一样。需要注意的是，由于人物侧着身体，衣服的图案和人物躯干要表现相应的透视效果（见图7-41）。

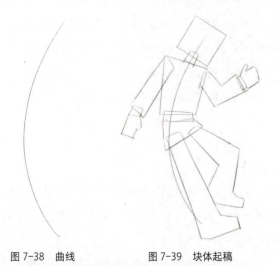

图7-38 曲线　　图7-39 块体起稿

图7-41 服装起型

第三步，调低前两步图层的透明度，根据图形形状及位置勾勒出部位线条。先从女孩的头部开始，头顶呈弧形，发尾直接横向截断，突出短

第五步，勾勒四肢。手部需要勾出手指，双脚变动不大，只需要增加鞋子的轮廓，同时稍微给腿部添加一些弧度。可以根据实际情况调整草稿（见图7-42）。

第 7 章　动画广告案例之《优衣库——不走寻常路》

图 7-42　四肢起型

关闭前两步图层，"滑板女孩"草稿绘制完成（见图 7-43）。

图 7-43　滑板女孩草稿

2．彩色线条勾边

使用笔刷：Procreate 画笔库—着墨—工作室笔（见图 7-44）。

在不同上色区域使用对应颜色勾边，以便于在上色时进行区分（见图 7-45）。

3．人物上色

点击右上角的"颜色"，选取对应颜色进行局部上色。注意用笔尽量连续不断，留出一些白色空隙，制造不均匀、略带粗糙质感的上色风格。

图 7-44　"工作室笔"笔刷

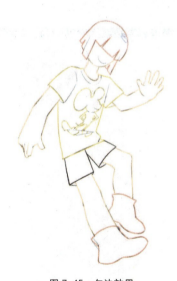

图 7-45　勾边效果

使用笔刷：Procreate 画笔库—着墨—工作室笔（见图 7-44）

第一步，先从头发和发夹开始上色。在基础颜色完成后，需要使用更深的红色进行阴影和细节的装饰；发夹在铺完蓝色后，使用白色画出一个字母"U"并勾一圈白线作为细节（见图 7-46）。

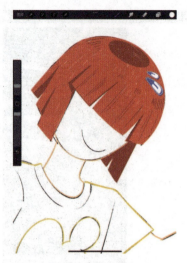

图 7-46 头发上色

制出其他细节（见图 7-49）。

图 7-48 裤子上色

第二步，为黄色 UT 上色。在铺完底色后，使用较深的黄色或黄棕色绘制阴影、补充细节，注意在铺色时空出中间 Mickey Stands 图案的空白。可以简单处理一下人物动态形成的 T 恤褶皱和阴影（见图 7-47）。

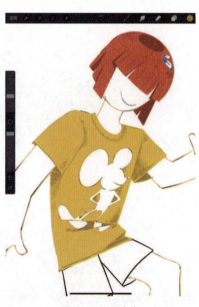

图 7-47 UT 上色

图 7-49 鞋子上色

第三步，为黑色短裤上色，直接使用打线条技法铺色即可（见图 7-48）。

第四步，为鞋子上色。在铺完红色底色后，使用更深的红色绘制出阴影和鞋底，并用白色绘

第五步，为四肢和面部上色。在铺完基本肤色后，使用更深的颜色绘制出阴影，注意头部和脖子、手臂和衣袖以及小腿和鞋子的衔接。使用棕色勾勒嘴角弧线，最后使用黑色勾出 Mickey Stands 的笑容（见图 7-50）。

图 7-50 皮肤上色

关闭草稿图层,"滑板女孩"绘制完成(见图 7-51)。

图 7-51 滑板女孩成图

7.6.3 绘制飞行男孩

飞行男孩也是一个热爱冒险与探索的年轻人,他坐上飞机遨游世界,代表年轻人对旅行、出游、探险的热爱,以及追求自由自在的生活的态度:

大胆去做、享受生活。

服饰搭配上,本案例给这个男孩搭配了蓝色 UT 和一头黑发。蓝色作为冷色可以很好地转换画面观感,黑色头发能增添酷酷的气质。

绘制飞行男孩的具体步骤如下。

1. 起草人物,确定轮廓

起草人物需要先确定人物大致的身体走向、身体各部分的占比、四肢的位置和大小等。确定人物身体轮廓后,往上添加服饰。草图不需要画得特别细致,交代位置、形状和大小关系即可。

在绘制时可以适当调高笔刷稳定性,使画出来的线条更流畅、舒适。

使用笔刷:Procreate 画笔库—素描—6B 铅笔(见图 7-52)。

图 7-52 "6B 铅笔"笔刷

第一步，勾勒出人物的动势线。对于飞行男孩来说，其身体动势呈现较大幅度的曲线（见图 7-53）。

图 7-53　曲线

第二步，大致定出各身体部分的位置及形状，包括头部、躯干、四肢等。如果觉得有必要的话，可以把一些服饰的形状表示出来（见图 7-54）。

图 7-54　块体起稿

第三步，调低前两步图层的透明度，根据图形形状及位置勾勒出相应部位的线条。首先从头部开始，头部造型可以画得稍微自由、随意一些，但注意头发总体是向下垂的，人物脸部向左下方向偏（见图 7-55）。

第四步，绘制躯干线条，即根据框形大小打出 UT 和短裤的草稿。在勾勒 Mickey Stands 形状时稍微参考其官方造型即可，无须一模一样（见图 7-56）。

图 7-55　头部起型

图 7-56　服装起型

第五步，勾勒四肢。除了手部需要勾出手指，双脚变动不大，只要再增加一双鞋子的轮廓，稍微给腿部添加一些弧度即可。在绘画过程中，可根据实际情况微调人物手臂、腿等的方向和位置（见图 7-57）。

关闭前两步图层，"飞行男孩"草稿绘制完成（见图 7-58）。

第 7 章　动画广告案例之《优衣库——不走寻常路》

图 7-57　四肢起型

图 7-58　飞行男孩草稿

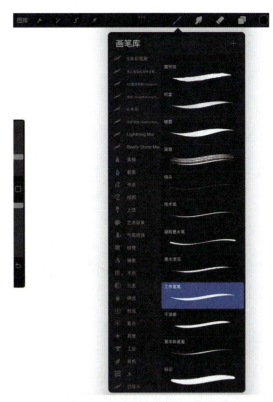

图 7-59　"工作室笔"笔刷

图 7-60　勾边效果

2. 彩色线条勾边

使用笔刷：Procreate 画笔库—着墨—工作室笔（见图 7-59）。

在不同上色区域使用对应颜色勾边，以便于在上色时进行区分（见图 7-60）。

3. 人物上色

点击右上角的"颜色"，选取对应颜色进行局部上色。注意用笔尽量连续不断，留出一些白色空隙，制造不均匀、略带粗糙质感的上色风格。

使用笔刷：Procreate 画笔库—着墨—工作室笔（见图 7-59）。

第一步，先从头发开始上色，同样注意用笔的角度和连续性（见图 7-61）。

259

图 7-61 头发上色

第二步，给蓝色 UT 和黑色裤子上色。在用蓝色给 UT 上完底色后，也需要用更深的蓝色绘制出阴影，可适当增加褶皱等细节。注意保留 Mickey Stands 图案的轮廓（见图 7-62）。

图 7-62 服装上色

第三步，为黄色鞋子上色。鞋子的上色除了铺底色和绘制阴影，还需要添加细节。由于黄色较浅较亮，可以点缀一些白色色块和深棕色线条做修饰，并为其加上深黄色鞋底（见图 7-63）。

图 7-63 鞋子上色

第四步，给皮肤上色，注意在铺完底色后，使用更深的颜色绘制阴影。最后用画笔选取棕色，画出嘴角的弧线（见图 7-64）。

图 7-64 皮肤上色

关闭草稿图层,"飞行男孩"上色完成(见图 7-65)。

图 7-65　飞行男孩成图

7.7　静态场景绘制

本节将以过山车和滑板女孩经过的公路场景为例详细介绍本案例静态场景的绘制过程。

7.7.1　过山车场景

1. 过山车轨道 1

使用笔刷"素描—6B 铅笔"绘制草稿。首先,画出两条相对对称的弧线作为轨道边缘,在轨道中大致绘制出细节,注意轨道的透视。其次,顺着轨道延展方向,在两侧画出对称的米奇头形状路灯,同样也要注意近大远小的规律(见图 7-66)。

使用笔刷"着墨—工作室笔"勾线。首先使用黑色勾出轨道和铁杆的线条,其次按照"红—蓝—黄"的顺序给两侧的米奇路灯勾出轮廓(见图 7-67)。色彩可以根据个人偏好调整。

使用"工作室笔"笔刷上色。沿着已经勾好的轮廓线,分区域进行上色,在铺色结束后为米奇头勾上笑脸(见图 7-68)。关闭草稿图层,"过山车轨道 1"场景绘制完成。

图 7-66　过山车轨道 1 草稿

图 7-67　过山车轨道 1 勾线

图 7-68　过山车轨道 1 上色

2. 过山车轨道 2

使用笔刷"素描—6B 铅笔"绘制草稿。首先,在画面上大致绘制出米奇头形状轨道的形状,可以把轨道上的方向指示一起画出来(见图 7-69)。

其次,使用笔刷"着墨—工作室笔"选取黑色勾线(见图 7-70)。

图 7-69 过山车轨道 2 草稿

图 7-70 过山车轨道 2 勾线

最后,使用"工作室笔"笔刷选取黑色为轨道上色,注意留出白色的部分(见图 7-71)。关闭草稿图层,"过山车轨道 2"场景绘制完成。

图 7-71 过山车轨道 2 上色

7.7.2 滑板女孩经过的公路场景

1. 公路 1

使用笔刷"素描—6B 铅笔"绘制草稿。这条公路是向远处延伸的,可以先绘制出透视效果,用形状和线条表示出道路标识和其他物体(见图 7-72)。

图 7-72 公路 1 草稿

先使用笔刷"着墨—工作室笔"为公路勾线(见图 7-73)。

图 7-73 公路 1 勾线

再使用笔刷"着墨—工作室笔"绘制电线杆。这里可以采用复制的方式以提高效率,具体操作如下。

第一步,新建图层,在该图层上画出一根电线杆(见图 7-74)。

图 7-74 绘制电线杆

第二步,选中电线杆图层,向左滑动,点击"复制",得到第二根电线杆(见图7-75)。

图7-75 复制电线杆图层

第三步,点击左上角的箭头,选中新的电线杆,向左移动(见图7-76)。

图7-76 复制的电线杆

第四步,选择"等比"模式,将这根电线杆等比例缩小,并调整位置,使电线杆底部与公路边缘平齐(见图7-77)。

图7-77 缩小并移动电线杆

依照此方法,完成其他电线杆的制作。注意透视,最近处的电线杆顶部应超出画面(见图7-78)。

图7-78 电线杆效果图

用弧线连接电线杆顶部(见图7-79)。

图7-79 连接弧线

使用笔刷"着墨—工作室笔"上色。先为公路和电线杆填色,这里使用的是快速填充法,具体步骤如下。

第一步,新建图层,点击"颜色",选取红色(见图7-80)。

第二步,用笔尖点击右上角的"颜色"按键并保持不动,往画布上拖曳(见图7-81)。

图 7-80 取色

图 7-81 拖曳颜色至画布

第三步,拖曳至公路上的黑色方框内松开,即可完成快速上色(见图 7-82)。使用快速上色时,上色图形必须是完全封闭的。

图 7-82 填充颜色效果

使用同样的方法,选取红色与棕色为路面其他方框和电线杆上色(见图 7-83)。

图 7-83 填色完成效果

绘制网状云朵,步骤如下。

第一步,新建图层,并移至草稿图层上方、其他图层下方。使用笔刷"着墨—工作室笔"直接选取颜色沿草稿勾出轮廓。注意不同云朵之间要使用能区分开的色彩,这里使用的是红色与蓝色(见图 7-84)。

图 7-84 起型

第二步,使用快速填色法为云朵填色,并在云朵内绘制网状格纹(见图 7-85)。

第三步,使用笔刷"着墨—工作室笔"在天空尽头点缀上红色的太阳和黄色的米奇头状小云朵,直接涂出色块即可,注意云朵之间的前后大小关系(见图 7-86)。

图 7-85 填色

图 7-86 红色太阳和黄色云朵

关闭草稿图层,"公路 1"场景绘制完成(见图 7-87)。

图 7-87 公路 1 成图

2. 公路 2

使用笔刷"素描—6B 铅笔"绘制草稿(见图 7-88)。

图 7-88 公路 2 草稿

使用笔刷"着墨—工作室笔"进行勾线。微调弧度不够的地方,在道路边缘点缀上细条,在路面画出框状标志。擦除多余线条,使公路形状更接近米奇头(见图 7-89)。

图 7-89 公路 2 勾线

选取红色和棕色,在当前线稿图层的基础上使用快速填色法为路面标志上色(见图 7-90)。

图 7-90 公路 2 填色

关闭草稿图层,"公路 2"场景绘制完成(见图 7-91)。

3. 公路 3

使用笔刷"素描—6B 铅笔"绘制草稿(见图 7-92)。

图 7-91　公路 2 成图

图 7-92　公路 3 草稿

使用笔刷"着墨—工作室笔"进行勾线。其中，栏杆部分直接以单条竖线为中心构造矩形色块，这部分可用快速填色法完成（见图 7-93）。

图 7-93　公路 3 勾线

使用笔刷"着墨—工作室笔"绘制两侧栏杆上方的米奇头。为了制造参差不齐的感觉，本案例是单个依次绘制的；也可以通过复制和缩放的方式快速完成这一步。以下是这两种方法的绘制步骤。

1）单个绘制法

选用笔刷"着墨—工作室笔"，选取心仪的颜色，沿栏杆走向画米奇路灯（见图 7-94）。

图 7-94　米奇头形状路灯勾线

铺色并使用更深的颜色绘制阴影，通过勾线区分出前后关系，注意叠加的次序（见图 7-95）。

图 7-95　米奇头形状路灯上色

选取黑色，为它们勾勒出笑脸（见图 7-96）。

图 7-96　米奇头形状路灯成图

2）复制、缩放法

使用笔刷"着墨—工作室笔"，画出米奇头轮廓并完成上色，勾出边缘和笑脸（见图 7-97）。

选择该图层，左滑选择"复制"（见图 7-98）。

点击左上角的箭头，选中复制的图层，向左移动（见图 7-99）。

图 7-97　米奇头形状路灯

图 7-98　复制图层

图 7-99　向左移动图层

将图层移动到上一个米奇头的后方,并选择"等比"模式,缩放到合适大小(见图 7-100)。

其他米奇头均按以上操作步骤制作,沿着栏杆走向排列即可,注意图层之间的遮挡关系(见图 7-101)。

回到勾线图层,使用快速填色法为路面标志上色(见图 7-102)。

图 7-100　调整图层顺序并缩小

图 7-101　米奇头形状路灯成图

图 7-102　路面标志填色

关闭草稿图层,"公路 3"场景绘制完成(见图 7-103)。

图 7-103　公路 3 成图

7.7.3 场景润色

画面不能只有主体,还需要考虑引入一些其他元素,起到装饰与补充的作用。

1. 游乐场大门场景润色

动画的第一个镜头:游乐场大门、天空和地面较为平淡,加上纹理和图案可以使画面整体更生动活泼(见图7-104、图7-105)。

图7-104 游乐场大门

图7-105 加入纹理后的游乐场大门

2. 过山车场景润色

过山车场景初稿略显单调,加入摩天轮、烟花等图案装饰和烘托氛围,可以使过山车场景更鲜活(见图7-106、图7-107)。

图7-106 过山车

图7-107 加入烟花和摩天轮点缀的过山车

3. 公路场景润色

公路场景中,电线杆处的背景较为单调,加入几片网状云朵作为装饰和补充,可使画面更丰富。网状云朵与电线杆形成一定夹角,视觉上更活泼(见图7-109)。

图7-108 公路

图7-109 加入网状云朵的公路

4. 飞行轨迹润色

飞行男孩场景中飞机的飞行轨迹用米奇头形状的图案来表现,使画面新奇有趣(见图7-110)。

图 7-110 米奇头形状的飞行轨迹

7.8 场景动态镜头制作

《不走寻常路》大部分动态为逐帧绘制，本节将详细讲述具体的表现方法。

7.8.1 过山车小子场景动态制作

1. 镜头 1：地面与游乐场大门动态制作

地面运动顺序：从两侧向中间拼合→地平线由远及近→静止。

随着镜头快速运动，越来越近，地面上线条的延伸趋势是缓→陡→缓。参照该规律逐帧绘制地面即可表现其动态。

点击"操作—画布"，打开"动画协助"。在下方的滑动条内，可以对帧进行操作（见图 7-111）。

第一帧中，地面隐藏在两侧，先绘制出两端地面的一部分。点击"添加帧"即可增加新的一帧进行绘制。后续的 1～2 帧，地面逐渐露出，地面线条与地平线由垂直到有倾角（见图 7-112）。

（a）状态 1

（b）状态 2

（c）状态 3

图 7-112 地面线条露出

图 7-111 打开"动画协助"

在接下来的几帧中，两侧地面开始倾斜，地面中间的线条开始从画面下方出现。中间部分的线条并非逐帧绘制的，而是先绘制出完整部分，再根据每帧需要擦除一部分使用。具体步骤如下：

在画布下方选取靠近中间的位置，拉出一条接近垂直的直线，在这条直线两边拉几条倾斜度依次变大的线条；完成这一步后，根据每一帧镜头移动时地面变化的趋势，不断复制这一帧，并逐次擦除这些线条的一部分（见图7-113）。

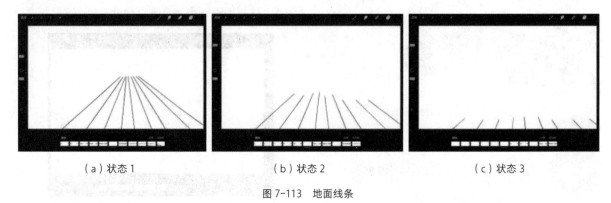

（a）状态1　　　　　　　　　（b）状态2　　　　　　　　　（c）状态3

图7-113　地面线条

将这些处理过的线条与之前逐帧绘制的地面合并，将线条所在图层置于地面图层上方。点击右上角的图层工具，点击线条相应图层，在弹出的菜单中选择"向下合并"，即可得到一个完整的地面图层。依照此方法，完成其余帧的绘制，直到两端地面连接为一个整体（见图7-114）。

（a）状态1　　　　　　　　　（b）示意2帧　　　　　　　　（c）状态3

图7-114　地面连接

接下来需要逐帧绘制地平线继续拉远、地面线条变陡的过程。该过程的绘制相对简单，不断增加地面线条的倾斜度即可。当地面斜角达到最陡时，线条归为地平线上的一个点直至消失，可使用"透视"来完成该帧的绘制。

点击"操作—画布"，打开"绘图指引"，点击"编辑绘图指引"，选择"透视"模式（见图7-115）。

在地平线的中间位置创建一个消失点（见图7-116）。

图7-115　选择模式

图 7-116 创建消失点

回到画布,点击该图层,在弹出的菜单中打开"绘画辅助"(见图 7-117)。

图 7-117 打开"绘画辅助"

使用笔刷"着墨—工作室笔"沿着透视参考线的走向绘制出地面上的线条(见图 7-118)。

图 7-118 绘制线条

由于上一步骤中的地面已经达到最大的倾斜度,此时线条的整体趋势需要逐渐回缓。绘制时需要将画面中地平线的位置逐渐下移,并适当减小地面线条的倾斜度(见图 7-119)。

(a)状态 1

(b)状态 2

(c)状态 3

图 7-119 地平线位置下移

跳帧绘制"红色闪电"。要制造出闪电间接闪动的效果,可以选择每隔 2～4 帧在地面上绘

制红色电流状线条（见图7-120）。

（a）状态1

（b）状态2

（c）状态3

图7-120 电流状线条

新建图层（帧），选取棕色，使用笔刷"着墨—工作室笔"绘制出大门（见图7-121）。

选取红色和黑色，使用笔刷"着墨—工作室笔"绘制米奇头，注意留出眼睛的部分。铺色完成后画出它的眼睛和嘴巴（见图7-122）。

图7-121 绘制大门

图7-122 绘制米奇头

根据场景需要进行缩放，并与地面图层合并。根据不同场景的大小，逐帧绘制出对应高度的网状围墙，可自由调整形状和弯曲程度（见图7-123）。

（a）状态1

图7-123 围墙放大

至此，镜头1动态场景绘制完成。

2．镜头2：螺旋状轨道动态制作

使用笔刷"着墨—工作室笔"铺背景色。由于要制造出轨道从门票上跃出的效果，因此需要保留一部分门票的颜色。铺色时要在画面中间留出一个圆形空缺（见图7-125）。

（b）状态2

（c）状态3

图7-123　围墙放大（续）

绘制天空中的云彩。云彩的绘制相对随意，使用笔刷"着墨—工作室笔"，用红、黑色块铺底，并用红、黄、蓝及黑色线条在上方自由勾画即可（见图7-124）。

图7-124　完整场景

图7-125　背景色

单独绘制螺旋形轨道。使用笔刷"着墨—工作室笔"绘制出轨道线条，并填上黑色色块，注意支撑柱先不要全部连接到轨道上，画出一部分即可（见图7-126）。

图7-126　绘制轨道1

由于镜头随着人物运动，位置逐渐下降，因此轨道相对镜头呈上升态势，可以通过放大、移动轨道来实现这种效果。具体操作为：复制这一帧，点击左上角的"变形"，选中轨道，在"等比"模式下将其放大到一定程度（见图7-127）。

轨道"升高"后，支撑柱随其升高（见图7-128）。

图7-127 绘制轨道2

图7-128 绘制轨道3

轨道从门票上跃出的过程中，背景色范围不断缩小。将背景色图层打开，复制该图层。点击左上角的"变形"，选中背景色，在"等比"模式下将其放大。适当擦除中间的颜色，使背景色在画面中的占比变小。到该镜头结束时，背景回到白色（见图7-129）。

（a）背景色1

（b）背景色2

（c）背景色3

（d）背景色4

图7-129 背景色变化

根据轨道"上升"的位置，将对应的背景色图层与轨道图层进行合并，得到完整的帧。注意在合并图层时，轨道图层需置于背景色图层上方，且要擦除被轨道遮挡的黄色背景（见图7-130）。

（a）合成1

（b）合成2

（c）合成3

（d）合成4

图7-130 轨道变化

至此，镜头2动态场景绘制完成。

3．镜头3：装饰标动态制作

在这段动画中，随着过山车下降，两侧的装饰标以"蓝—红—黄"的顺序交替变换。

首先，绘制一对蓝色装饰标作为第一帧，并在两边适当添加短线表现运动感（见图7-131）。

复制第1帧，生成第2帧，在第2帧画面上复制一对蓝色装饰标，调整装饰标位置和大小，并将下方的一对装饰标改为红色（点击右上角的"颜色"，将其拖曳至需要改变颜色的区域即可）。绘制时注意透视，近大远小，继续添加短线表现运动感（见图7-132）。

图7-131 第1帧 蓝色装饰标

复制第 2 帧，生成第 3 帧，在第 3 帧画面上复制一对蓝色装饰标，调整装饰标位置和大小，并使用拖曳改色的方法将下方两对装饰标改为红色和黄色。绘制时注意近大远小，并在两边适当添加短线表现运动感（见图 7-133）。

图 7-132　第 2 帧 蓝色和红色装饰标

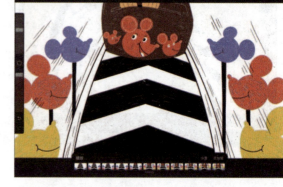

图 7-133　第 3 帧 蓝色、红色和黄色装饰标

复制第 3 帧，生成第 4 帧，在第 4 帧画面上复制一对蓝色装饰标，并将下方三对装饰标的颜色改为红色、黄色和蓝色。绘制时注意近大远小，并在两边适当添加短线以表现运动感（见图 7-134）。

至此，镜头 3 动态场景绘制完成。

4. 镜头 4：烟花和摩天轮动态制作

镜头 4 的动态元素包括摩天轮、三色烟花 1、三色烟花 2、红色大烟花、黄色大烟花以及过山车轨道色块，运动的顺序大致为：摩天轮—三色烟花 1—红色大烟花—三色烟花 2—黄色大烟花。轨道圈内的色块变化为弹跳变化。

1）摩天轮动态制作

使用笔刷"着墨—工作室笔"，在画布左上角画出米奇头形状的摩天轮，用蓝色和红色上色（见图 7-135）。

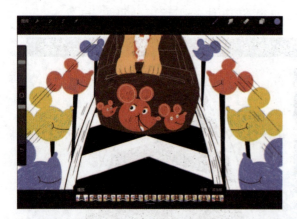

图 7-134　第 4 帧 四对装饰标

图 7-135　米奇头形状的摩天轮

根据帧的变化，调整摩天轮大小。使用选取工具画出摩天轮的范围，点击"变形"，选中摩天轮，在"等比"模式下进行缩放（见图7-136）。

（a）画出范围

（b）缩放1

（c）缩放2

图7-136 摩天轮缩放

在画布底部绘制出一个红色的米奇头形状（见图7-137）。

图7-137 绘制红色米奇头形状

根据时间变化，调整其在不同帧的大小，并与轨道图层合并。注意擦除被轨道遮挡的部分（见图7-138）。

（a）状态1

（b）状态2

图7-138 红色米奇头形状大小调整

2）三色烟花动态制作

烟花的初始形态是底部的三个椭圆形色块，

经历一系列变形后在半空中炸开。两处烟花的运动规律相同，此处以三色烟花 1 的运动轨迹为例，分阶段拆解烟花升空的过程，绘制完烟花后与已完成图层合并即可。三色烟花 2 的运动在红色大烟花定型时才开始，在合并时需要注意当前帧对应的时间，还要注意图层的上下顺序。

初始形态： 三色烟花色块位于画布底部（见图 7-139）。

（a）形态 1　　　　　　　　　　　　　　（b）形态 2

图 7-139　三色烟花初始形态

开始升空： 色块被逐步拉长，直至成为条状（见图 7-140）。

（a）形态 3　　　　　　　　　　　　　　（b）形态 4

图 7-140　三色烟花逐步拉长

确定位置： 继续上升，到达烟花预计爆炸的位置（见图 7-141）。

（a）形态 5　　　　　　　　　　　　　　（b）形态 6

图 7-141　三色烟花上升

烟花爆炸： 色块从条变为球，最后变成米奇头的形状，散落一些小火花（见图 7-142）。

（a）形态 7　　　　　　　　　　（b）形态 8　　　　　　　　　　（c）形态 9

图 7-142　三色烟花爆炸

3）黄色大烟花动态制作

黄色大烟花与三色烟花的运动规律相似。烟花主体升空爆炸后，还有两个小烟花在旁边炸开。待烟花主体稳定后，继续增加帧绘制小烟花。这部分绘制完成后与已完成图层合并即可。

初始形态： 黄色大烟花色块位于画布底部（见图 7-143）。

（a）形态 1　　　　　　　　　　　　　　　　（b）形态 2

图 7-143　黄色大烟花初始形态

开始升空： 色块被逐步拉长，直至成为条状（见图 7-144）。

（a）形态 3　　　　　　　　　　　　　　　　（b）形态 4

图 7-144　黄色大烟花上升

烟花爆炸： 色块从条变为球，最后变成米奇头形状，并散落一圈小火花（见图7-145）。

（a）形态5　　　　　　　　　　　　　（b）形态6

图7-145　黄色大烟花爆炸

小烟花爆炸： 两个小圆点逐渐变为两个米奇头形状的小烟花（见图7-146）。

（a）形态7　　　　　　　　　　　　　（b）形态8

图7-146　小烟花爆炸

4）轨道圈粉色色块动态制作

过山车轨道圈内两个粉色色块的变化趋势为：以轨道边缘为起始位置向内扩散—到中心位置时出现米奇头形状的留白—米奇头状留白逐渐变大再缩小—留白消失，色块填满两个圈。依照此趋势，使用快速填色法在轨道上进行颜色填充，选取白色绘制出对应的形状即可。

粉色色块最初呈圆圈状向内扩散（见图7-147），逐渐变为米奇头形状留白，留白逐渐放大（见图7-148）。

（a）形态1　　　　　　　　　　　　　（b）形态2

图7-147　过山车轨道粉色色块

（a）形态 3　　　　　　　　　　　　　（b）形态 4

图 7-148　米奇头形状留白放大

米奇头形状留白又向内缩小，变为圆圈状。粉色色块填满两个轨道圈（见图 7-149）。

（a）形态 5　　　　　　　　　　　　　（b）形态 6

图 7-149　轨道圈逐渐填满粉色

至此，镜头 4 动态场景绘制完成。

5. 镜头 5：过山车小子进入隧道动态制作

该镜头的动态绘制相对简单，主要表现过山车小子进入隧道一刹那的情景。画出中间的隧道口以及上方的两条轨道后，使用缩放功能将其不断放大即可。需要注意，为便于转场，隧道口需要填充为红色，并在其周围添加放射状线条（见图 7-150）。

（a）位置 1　　　　　　　　　　　　　（b）位置 2

图 7-150　进入隧道

7.8.2 滑板女孩场景动态制作

1. 镜头6：公路1动态制作

这部分的动态制作只需要在绘制好的公路场景的基础上擦除逐帧部分即可，由于公路是顺时针出现的，因此擦除的部分应沿顺时针逐帧递减。为提高效率，通过不断复制已处理过的帧进行操作即可（见图7-151）。

（a）帧擦除示意1

（b）帧擦除示意2

（c）帧擦除示意3

（d）帧擦除示意4

（e）帧擦除示意5

（f）帧擦除示意6

图7-151　公路1逐渐出现

（g）帧擦除示意7　　　　　　　　　　　（h）帧擦除示意8

图7-151　公路1逐渐出现（续）

在上一步完成之后，可以看到画面左上方的黄色云彩发生了位移，需要逐帧对其位置进行调整。点击左上角的选取工具，在"手绘"模式下将云彩部分画选出来，点击箭头符号移动即可（见图7-152）。

（a）画选云彩　　　　　　　　　　　　（b）调整位置

图7-152　云彩位置调整

至此，镜头6动态场景绘制完成。

2．镜头7：公路2场景动态制作

1）公路2出现动态制作

转场沿顺时针方向擦除，需要在最后一帧加上下一镜头的背景图（见图7-153）。

（a）帧擦除示意1　　　　　　　　　　　（b）帧擦除示意2

图7-153　公路2逐渐出现

(c) 帧擦除示意 3

(d) 帧擦除示意 4

(e) 帧擦除示意 5

(f) 帧擦除示意 6

图 7-153　公路 2 逐渐出现（续）

2）米奇和弧线动态制作

女孩从右上角弯道入画，滑到弯道一半的位置，蓝色米奇出现，对其进行逐帧缩放即可（见图 7-154）。

(a) 帧缩放示意 1

(b) 帧缩放示意 2

图 7-154　蓝色米奇出现

女孩滑到右上角弯道一半的位置直至出画，蓝色弧线和黄色米奇出现。其中，黄色米奇使用逐帧缩放，蓝色弧线使用逐帧擦除即可（见图7-155）。

（a）帧缩放和帧擦除示意1　　　　（b）帧缩放和帧擦除示意2　　　　（c）帧缩放和帧擦除示意3

图7-155　蓝色弧线和黄色米奇出现

3）网状云朵动态制作

女孩从左上角弯道入画到出画，蓝色网状云朵出现。蓝色网状云朵的变化使用自由变换，在变形工具中选择"自由变换"模式，并根据人物的位置变化调整缩放程度即可（见图7-156）。

（a）状态1　　　　　　　　　　　　　　　　（b）状态2

（c）状态3　　　　　　　　　　　　　　　　（d）状态4

图7-156　蓝色网状云朵变化

女孩从右下角小弯道入画到出画，红色网状云朵出现。该处云朵与蓝色网状云朵的运动完全相同，在帧中根据人物位置的变化调整缩放程度即可（见图7-157）。

（a）状态1　　　　　　　　　　　　　　　（b）状态2

图7-157　红色网状云朵变化

4）黄色弧线动态制作

女孩滑到最后一个弯道中部直至出画，黄色弧线出现，使用逐帧擦除进行绘制即可（见图7-158）。

（a）帧擦除示意1　　　　　　　　　　　　（b）帧擦除示意2

（c）帧擦除示意3

图7-158　黄色弧线逐渐出现

5）粉色圆点动态制作

绘制三组位置有小幅变化的粉色圆点，将这三组粉色圆点按顺序排列，并进行复制，制造出循环播放的效果（见图7-159）。

（a）形态1　　　　　　　　　（b）形态2　　　　　　　　　（c）形态3

图7-159　粉色圆点变化

6）滑板场景角度切换动态制作

两个角度切换时，将两边的蓝色和黄色米奇以及背景图进行放大和移动处理即可，注意要将下一镜头的背景图接在后面（见图7-160）。

（a）状态1

（b）状态2

（c）状态3

（d）状态4

图7-160　角度切换

（e）状态 5

（f）状态 6

图 7-160　角度切换（续）

至此，镜头 7 动态场景绘制完成。

7.8.3　飞行男孩场景动态制作

1．镜头 9：跳上飞机动态制作

使用绘制的烟花技巧，绘制出色块升空的过程（见图 7-161）。

（a）状态 1

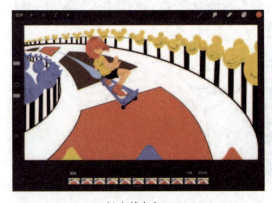
（b）状态 2

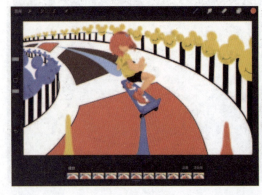
（c）状态 3

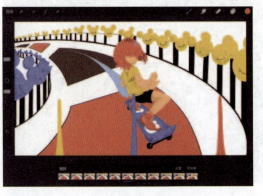
（d）状态 4

图 7-161　色块升空

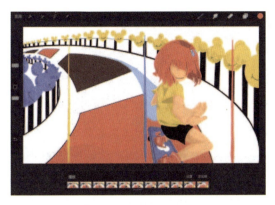
(e)状态 5

(f)状态 6

图 7-161　色块升空(续)

绘制三个色块同时下落的过程,注意要填满整个屏幕(见图 7-162)。

(a)状态 1

(b)状态 2

(c)状态 3

(d)状态 4

图 7-162　色块下落

缩小色块,并把边缘补成米奇头的形状。可以先绘制出米奇头形状的色块再做缩小处理(见图 7-163)。

飞机的运动是先在地面滑行,然后起飞。这一部分需要先绘制出完整的机身,然后做缩放和移动处理(见图 7-164)。

(a)状态1

(b)状态2

(c)状态3

(d)状态4

图 7-163 米奇头形状色块

(a)状态1

(b)状态2

(c)状态3

(d)状态4

图 7-164 飞机起飞

（e）状态 5　　　　　　　　　　　　　　（f）状态 6

图 7-164　飞机起飞（续）

三个色块从三个方向冲出并组合到一起，然后变扁，成为天空的一部分。这里需要使用到"变形"功能。

三个色块移动到中间后，将其合并为一个图层。使用变形工具，选择"扭曲"模式，将其调整为压扁的状态（见图 7-165）。

（a）状态 1　　　　　　　　　　　　　　（b）状态 2

图 7-165　三个色块形状变化

至此，镜头 9 动态场景绘制完成。

2. 镜头 10：飞机飞行动态制作

与烟花的运动过程类似，该部分主要根据飞机运动的位置调整帧。变化趋势为：色块弹出→形成圆形色块→中心出现米奇头状白色色块（见图 7-166）。

（a）状态 1　　　　　　　　　　　　　　（b）状态 2

图 7-166　飞机飞行，轨迹变化

图 7-166 飞机飞行，轨迹变化（续）

绘制好三色色带，逐帧擦除即可（见图7-167）。

（a）状态1　　　　　　　　　　　　（b）状态2

（c）状态3　　　　　　　　　　　　（d）状态4

图7-167　色带变化

至此，镜头10动态场景绘制完成。

7.8.4　片尾动态制作

1. 镜头11：米奇眨眼、UT飘过动态制作

这个镜头为转场镜头，转场的动态是：红色和黄色色带面积扩大，形成米奇的一部分，然后红色部分出画，黄色部分变为一个眨眼的米奇（见图7-168）。画面左上角出现红、黄、蓝三个颜色的UT，并沿对角线从右下角出画。

（a）状态1　　　　　　　（b）状态2　　　　　　　（c）状态3

图7-168　黄色米奇出现

将红色与黄色色带往上下两边扩展,做出黄色米奇在红色背景上的效果。

给黄色米奇的眼睛加上动态,并向左移动。红色背景按逆时针方向逐渐出画,注意黄色米奇在不断地远离镜头,需要做出相应的缩放。由于每帧的角度不同,因此 UT 需要逐帧绘制,并在每一帧的 UT 后方加上一小段棕色的线条(见图 7-169)。

图 7-169 米奇与 UT 位置变化

（g）状态 7

（h）状态 8

（i）状态 9

（j）状态 10

图 7-169　米奇与 UT 位置变化（续）

至此，镜头 11 动态场景绘制完成。

2．镜头 12：UT 摇摆动态制作

接上一镜头，红色 UT 飘到米奇的嘴角停止。隐藏黄色米奇和棕色线条，并向中间移动红色 UT（见图 7-170）。

（a）状态 1

（b）状态 2

图 7-170　红色 UT 位置变化

使用变形工具选中红色 UT，修改旋转角度。然后在其左侧绘制一件蓝色 UT，修改旋转角度。同理，黄色 UT 也做相同操作。这样就可以表现 UT 左右摇摆的效果（见图 7-171）。

（a）状态 1

（b）状态 2

（c）状态 3

（d）状态 4

图 7-171　三种色彩 UT 位置关系

使红色 UT 和黄色 UT 从画面上方出画，蓝色 UT 从画面下方出画，准备进入下一个镜头（见图 7-172）。

（a）状态 1

（b）状态 2

图 7-172　UT 出画

（c）状态3　　　　　　　　　　　　（d）状态4

图7-172　UT出画（续）

至此，镜头12动态场景绘制完成。

3．镜头13：向后移动的UT动态制作

首先画一件完整的白色UT，根据时间对UT进行缩放和移动。同时，使用快速填色法逐帧更改UT中间米奇头形状的颜色（见图7-173）。

（a）状态1　　　　　　　　（b）状态2　　　　　　　　（c）状态3

图7-173　UT图案颜色变化

至此，镜头13动态场景绘制完成。

7.9 人物动态镜头制作

人物的运动主要通过逐帧绘制和移动位置来实现，绘制部分占比较大，但有部分动作可使用工具进行处理。

7.9.1 过山车小子动态制作

1．镜头1：过山车小子出场动态制作

在镜头1中，三色米奇从左下角出现并向中心移动，随后变成"过山车小子"。他将手里的入场券对着镜头，入场券不断放大直到占满画面。

三色米奇是逐帧绘制的，到中心位置时，直接变成一个男孩（见图7-174）。

（a）状态1　　　　　　　　　　　　　　（b）状态2

（c）状态3　　　　　　　　　　　　　　（d）状态4

图7-174　过山车小子入场

男孩的动作使用了四帧来表现，即腾空—落地—站立—举起入场券。当举起入场券的动作完成后，人物静止不动，入场券逐渐放大（见图7-175）。

（a）状态1　　　　　　　　　　　　　　（b）状态2

图7-175　过山车小子手中入场券的变化

（c）状态 3　　　　　　　　　　　　　　　（d）状态 4

（e）状态 5　　　　　　　　　　　　　　　（f）状态 6

图 7-175　过山车小子手中入场券的变化（续）

2．镜头 2：过山车小子螺旋下降动态制作

从俯视角度绘制一个坐在过山车上的男孩。根据时间，使用变形工具进行移动，调整其在轨道上的位置即可。注意要擦除被轨道遮挡的部分（见图 7-176）。

（a）状态 1　　　　　　　　　　　　　　　（b）状态 2

图 7-176　过山车小子螺旋下降

(c）状态 3

(d）状态 4

图 7-176　过山车小子螺旋下降（续）

3．镜头 3：过山车小子垂直下降动态制作

从正面角度画一个坐在过山车上的男孩，根据时间，使用变形工具向下移动其位置（见图 7-177）。

(a）状态 1

(b）状态 2

(c）状态 3

(d）状态 4

图 7-177　过山车小子垂直下降

4．镜头 4：坐过山车远景动态制作

画出一个坐在过山车上的男孩，根据时间，使用变形工具更改其在轨道上的位置即可。注意旋转角度要符合轨道趋势，并擦除被轨道遮挡的部分。

当男孩移动时,需要在其后方补充一些彩色的米奇色块作为其移动的痕迹,注意保持痕迹长度的相对稳定(见图 7-178)。

(a)状态 1　　　　　　　　　　(b)状态 2

(c)状态 3　　　　　　　　　　(d)状态 4

(e)状态 5　　　　　　　　　　(f)状态 6

图 7-178　坐过山车远景

5. 镜头 5:过山车小子进入隧道动态制作

镜头跟随男孩进入隧道,男孩与镜头的距离为"小—大—小",制造出一定的起伏感,在男孩即将进入隧道前做放大处理(见图 7-179)。

（a）状态1

（b）状态2

（c）状态3

（d）状态4

图7-179 过山车小子进入隧道

7.9.2 滑板女孩动态制作

1. 镜头6：滑板女孩入场动态制作

女孩出现后，将滑板抛出，并沿着公路向远处滑行。

逐帧绘制，表现出由女孩头顶局部到全身，再到她跳上滑板的全部动态。需要注意，要通过改变发尾的形态做出头发摇摆的效果（见图7-180）。

（a）状态1

（b）状态2

图7-180 女孩入场

图 7-180　女孩入场（续）

(k)状态11

(l)状态12

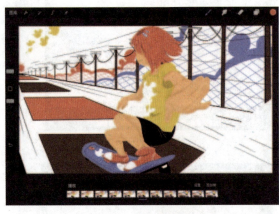
(m)状态13

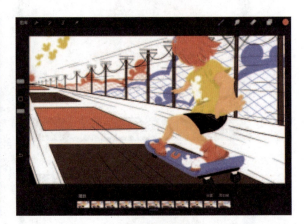
(n)状态14

图7-180 女孩入场(续)

女孩跳上滑板后,使用变形工具选中主体,根据时间缩放其大小,并移动到对应的位置(见图7-181)。

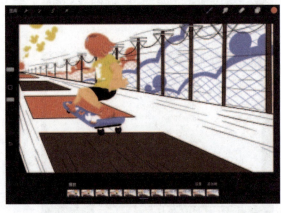
(a)状态1

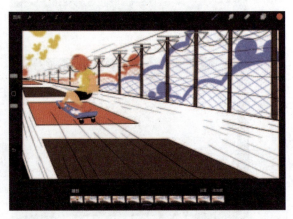
(b)状态2

图7-181 女孩滑向远处

(c）状态3　　　　　　　　　　　　　　（d）状态4

图 7-181　女孩滑向远处（续）

2. 镜头 7：女孩公路滑行（俯视角度）动态制作

从俯视角度画出滑行中的女孩，根据时间，使用变形工具改变其在公路上的位置即可。注意旋转角度要符合公路趋势，擦除被轨道遮挡的部分。在女孩后方，逐帧用浅蓝色画出一条前粗后细的尾部轨迹（见图 7-182）。

(a）状态1　　　　　　　　　　　　　　（b）状态2

(c）状态3　　　　　　　　　　　　　　（d）状态4

图 7-182　女孩公路滑行（俯视角度）

（e）状态 5

（f）状态 6

（g）状态 7

（h）状态 8

（i）状态 9

（j）状态 10

图 7-182　女孩公路滑行（俯视角度）（续）

3. 镜头 8：女孩从远到近滑行动态制作

绘制好滑行中的女孩，根据时间，使用变形工具对其缩放并更改其在公路上的位置即可。在女孩后方，逐帧用浅蓝色画出一条前粗后细的尾部轨迹（见图 7-183）。

(a)状态1　　　　　　　　　　　　(b)状态2

(c)状态3　　　　　　　　　　　　(d)状态4

图7-183　女孩从远到近滑行

7.9.3　飞行男孩动态制作

1. 镜头9：男孩跳上飞机动态制作

这个镜头要绘制出男孩跳上飞机的完整过程。男孩跳上飞机后，随着飞机起飞，需要将两者一起移动以保持男孩与飞机相对静止的状态（见图7-184）。

(a)状态1　　　　　　　　　　　　(b)状态2

图7-184　男孩跳上飞机

（c）状态3

（d）状态4

（e）状态5

（f）状态6

（g）状态7

（h）状态8

（i）状态9

（j）状态10

图7-184 男孩跳上飞机（续）

2. 镜头10：空中飞行动态制作

绘制出骑坐在飞机上的男孩，根据时间变化，随运动轨迹进行旋转、移动即可。在男孩后方用米奇头状色块绘制出其运动轨迹（见图7-185）。

(a) 状态1　　　　　　　　　　　　(b) 状态2

(c) 状态3　　　　　　　　　　　　(d) 状态4

(e) 状态5　　　　　　　　　　　　(f) 状态6

图7-185　飞行轨迹

7.10 转场制作

转场是场景之间的过渡和转换。《不走寻常路》中有许多有意思的转场，如运动镜头和出画、入画等，这些转场不仅可以使镜头的转换变得更加顺滑、自然，而且也能突出作品本身的风格。

7.10.1 遮挡镜头转场

遮挡镜头转场是指画面中的运动主体在运动过程中完全挡住镜头。在过山车小子场景中，遮挡镜头转场如下：男孩手中的入场券上画着过山车，券逐渐放大，直到占满镜头，然后迅速变成男孩坐在过山车上的画面（见图7-186）。在这个过程中，男孩仿佛进入了入场券中的世界，奇妙而有趣。

（a）镜头1遮挡

（b）镜头2出现

图7-186　遮挡镜头转场

7.10.2 相似体转场

相似体转场是指利用同一类物体或者造型上相似的物体进行转场。过山车小子最后一个镜头中的隧道口和滑板女孩第一个镜头中的头顶为相似体转场。过山车小子进入隧道，隧道口放大，和女孩的头顶过渡，随后红发女孩拿着滑板出场（见图7-187）。从隧道到头顶的转场不仅实现了场景和人物的自然转换，同时也能让人"眼前一亮"，突出了主体。

（a）转场前镜头

（b）转场过程

图7-187　相似体转场

（c）转场后镜头1　　　　　　　　　　　（d）转场后镜头2

图 7-187　相似体转场（续）

7.10.3　同一主体转场

同一主体转场指前后两个场景用同一物体衔接。在滑板女孩最后一个镜头中，三个色块向下擦除填满整个画面，随后这个色块成为下一个镜头中飞机上的一个局部（见图 7-188）。这样的处理可以快速捕捉观看者的视线，使其关注到画面主体的运动。

（a）转场前镜头　　　　　　　　　　　（b）转场过程

（c）转场后镜头1　　　　　　　　　　　（d）转场后镜头2

图 7-188　同一主体转场

7.10.4　运动镜头转场

在飞行男孩场景中，男孩跳上飞机，骑着飞机飞向天空，在天空中划过，形成米奇头形状的轨迹。男孩的运动轨迹将观众指引到下一个场景，使画面真实、流畅（见图 7-189）。

(a)转场前镜头　　　　　　　　　　(b)转场过程

(c)转场后镜头1　　　　　　　　　　(d)转场后镜头2

图 7-189　运动镜头转场

7.10.5　出画、入画转场

男孩飞行轨迹下方有一条"红色—蓝色—黄色"的彩色带状轨迹，红色带子与黄色带子逐渐向中间聚拢、交汇，形成黄色米奇头的左耳朵。随后红色退出画面，黄色米奇头入画（见图 7-190）。

(a)转场前镜头　　　　　　　　　　(b)转场过程

(c)转场后镜头1　　　　　　　　　　(d)转场后镜头2

图 7-190　出画、入画转场

7.11 后期制作

所有素材准备完成后可进行合成并调整。此环节的主要作用有以下三点：一是调整素材的速度、顺序、节奏；二是选择配乐，进行声画校准；三是从整体出发修改作品。本节将讲述《不走寻常路》在合成与调整阶段的具体操作。

7.11.1 背景音乐

一般来说，音乐在动画投入制作前就要确定。选择与动画主题密切相关并符合其调性的音乐。

1. 选定音乐

首先，根据核心策略，《不走寻常路》一开始的定位便是一个较为欢快、活泼、潮酷的动画，因此优先考虑使用快节奏的音乐，音乐鼓点要能与作品搭配，形成"卡点"。

其次，需要考虑音乐是否有歌词。本案例选用有鼓点、快节奏、几乎没有歌词的音乐作为背景音乐。

此外，创作者还需要考虑动画是否需要音效。音效可以给观众全方位的感官体验，强化其印象。而在某些作品中，使用音效可能会显得画蛇添足。鉴于纯音乐已经能够满足本案例的需求，故不另外添加音效。

在经过分析和筛选后，最终选定 Empty Love 作为本案例的背景音乐。

2. 剪辑音乐

选定音乐后，可以挑选其中的某几个部分使用，但需要进行剪辑。本案例将没有歌词的副歌和结尾两部分剪辑组装在一起作为背景音乐。该步骤使用的软件为剪映，接下来将简单介绍剪辑过程。

打开"剪映"，在素材区上传已下载的歌曲（见图7-191）。

图7-191 导入音乐

将歌曲拖曳到剪辑区（见图7-192）。

播放歌曲，找到第一段副歌部分，使用"分割工具"把这段副歌分离出来（见图7-193）。

图 7-192 拖曳到剪辑区

图 7-193 分割音乐

播放歌曲,找到第二段副歌刚好结束的部分,使用"分割工具"进行剪切,注意这一段只使用第一个八拍(见图 7-194)。

图 7-194 去掉不需要的部分

找到歌曲的结尾部分，把歌曲末尾分离出来（见图 7-195）。

图 7-195　分离末尾

删除不需要的部分，把选定的部分连接起来听一遍，发现后两段音乐的过渡不太自然，可通过调整"淡入/淡出"来改善，具体操作如下。

选择第二段音乐，在右上角调整栏中将"淡出时长"调整至 0.3 秒（见图 7-196）。

选择第三段音乐，在右上角调整栏中将"淡入时长"调整至 1 秒（见图 7-197）。

图 7-196　调整"淡出"

图 7-197　调整"淡入"

将第三部分移动到第二部分结尾的音轨上方，两条音轨形成一定的遮挡关系，使过渡更自然（见图 7-198）。

为配合动画时长,背景音乐长度应为 30 秒左右,因此将第三段的"淡出时长"调整为 2.2 秒(见图 7-199)。

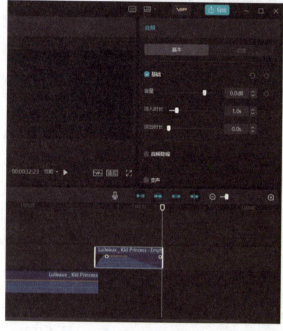
图 7-198 遮挡关系

图 7-199 调整"淡出"

试听确认无误后,点击"菜单—文件—导出",即可完成导出(见图 7-200)。目前导出的格式为 MP4,该格式并非音频格式,在下一小节中将讲解后续的操作方法。

图 7-200 导出文件

7.11.2 合成动画

1. 调整帧速率与画面数量

根据比赛要求，动画类的帧速率要求是 24 帧/秒。在"动画协助"模式下，点击"设置"，将帧速率改为 24 帧/秒。从头播放片段，会发现速度非常快，即便在绘制时已经详细地拆解了画面，但整体画面数量还是过少。此时，需要根据情况复制单帧来调节动画的速度，每帧复制 2～3 次，可根据实际情况酌情增减复制的帧数（见图 7-201）。

（a）调整帧速率　　　　　　　　（b）调整画面数量

图 7-201　调整帧速率和画面数量

2. 合成

将所有在 Procreate 上绘制的画面、调整好的动画片段导出，在剪映中按顺序进行合成。

在 Procreate 中，点击左上角的"操作"，点击"分享"，在"分享图层"中选择"动画 MP4"，将片段以视频形式导出，并选择"存储视频"将其存储在本地。导出窗口可以预览动画效果（见图 7-202）。

（a）动画 MP4　　　　　　　　　（b）导出选项

图 7-202　文件导出

（c）存储界面

图 7-202　文件导出（续）

打开剪映，将动画片段、剪辑好的音频和品牌 logo 素材导入（见图 7-203）。

图 7-203　导入动画片段

将动画片段按顺序拖曳到主时间轴上，播放预览效果（见图 7-204）。

图 7-204　按顺序排列

将音频拖曳到主时间轴上方，点击右键选择"音频分离"或使用 Ctrl+Shift+S 快捷键将音频分离（见

图7-205）。

图7-205 导入音乐文件，分离音频

删除时间轴上方多余的视频，仅保留音频部分（见图7-206）。

图7-206 删除视频部分

在剪映的"媒体—素材库"中选择"白场"，将其拖曳到主时间轴末端（见图7-207）。

图7-207 白场

点击左上方的"文本",选择"默认标题",将其拖曳到时间轴上方,输入 slogan "不走寻常路"。在下拉列表中选择"优设标题",将文字居中,并缩放到合适的大小(见图 7-208)。

图 7-208　加入文字

点击右上方的"动画",选择"入场",点击"渐显",给文字添加逐渐显示的效果(见图 7-209)。

图 7-209　给文字添加效果

将优衣库 logo 拖曳到时间轴上方,将其居中,并调整到合适大小(见图 7-210)。注意需要使其在最后一刻出现,并根据音乐节奏调整 logo 和 slogan 的位置关系。

根据实际情况设置不同片段之间的转场,如第一个片段和第二个片段之间使用了"闪白"转场。点击左上角的"转场",在"叠化"中选择"闪白",将其拖曳到片段之间,可根据需要调整转场的时长(见图 7-211)。

图 7-210　导入 logo

图 7-211　设置转场

7.11.3　最终调整

反复播放剪辑完成的动画，将整体时长控制在 30 秒。如果总时长超过 30 秒或时长不够，可对相关片段进行调速处理。

例如，实际播放时发现有部分片段偏慢，可以在右上角的"变速"中将其调快。可将变速控制在 1.1 倍左右，不宜过快（见图 7-212）。

如果背景音乐过长，可以选择剪去结尾的一部分并使用"淡出"进行调整（见图 7-213）。

再次播放，确认无误后即可导出。点击"菜单—文件—导出"导出视频，可根据需要设置视频画质（见图 7-214）。

至此，《不走寻常路》动画制作完成。

图 7-212　调试画面速度

图 7-213　调试音乐长度

图 7-214　导出动画

参考文献

[1] 陈薇. 动画速写 [M]. 2版. 北京：清华大学出版社，2018.

[2] 姚桂萍. 动画运动规律与时间掌握 [M]. 2版. 北京：清华大学出版社，2023.

[3] 姜妮. 动画角色造型卷1：草图创意、变化、情绪方法论 [M]. 北京：清华大学出版社，2020.

[4] 齐琦. 插画设计手册 [M]. 北京：清华大学出版社，2020.